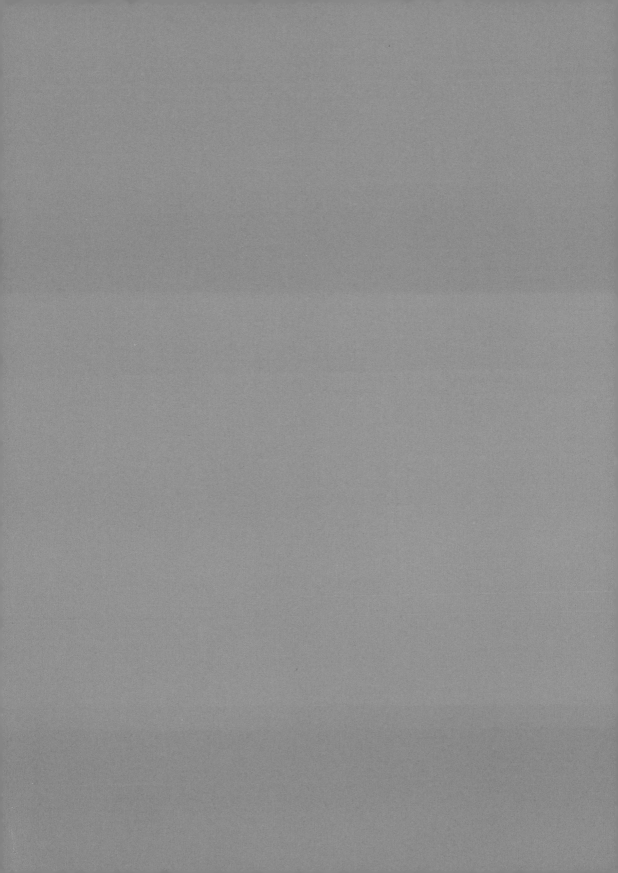

粽邪

THE ROPE CURSE

電影所說的
那些鬼事

鄒介中 著

目錄

獻給為電影奮鬥的人

人生要擁有一個朋友將近 40 年沒有改變過，確實不是一件容易發生的事。

至少你跟你的朋友都得足夠老，然後你們之間的交情得足夠深厚，你還得挺過各種人生的打打殺殺、狼狽不堪，然後才會得到一個不時能拿出來昂首介紹：「這是我快 40 年的朋友！」……有時這年分，可能比聽我們介紹的人都老，所以……這位台灣恐怖電影的監製鄒介中，就是我可以這樣介紹的朋友，你們現在都叫他「Jeff 哥」，我們剛認識的那時候，大家都叫他小鄒。

這個時代，在台灣拍電影不是一件容易的事情，要拍一部賣座的電影更是不容易，但很有趣，從我跟 Jeff 哥在 19 歲不到的時候，台灣電影就用「慢慢地走向不容易的

時代」來迎接我們的加入。我們算是看過台灣電影輝煌的一代人，雖然只是背影，但是也很足夠了，足夠把我們帶上末班車那種孤寂跟不回頭……所以不管中途我們去哪裡漂流，飄著飄著，依然還是飄回了孤寂但是充滿信念感的路途上。

於是看著他從「小鄒」，到「介中」、「介中哥」，然後「鄒監製」，到現在的「Jeff 哥」，其實這一串名號的變化，代表著一個電影人能力的茁壯，所以他如何完成他的電影之路，怎麼樣拍好恐怖電影，書裡他會說得很清楚，值得給所有想繼續為電影奮鬥的人一起閱讀，尤其是還在觀望的你們，至於我，我也很開心，能夠在書裡看到他說一些，我們平常喝酒不會說的話。

最後，希望大家的努力，終有一天，能迎來整個華語電影最好的時代，而那兩個青春犯傻、追著背影無怨無悔，拼盡一生的年輕小鬼，都還來得及看到。

——導演·蔡岳勳

一窺《粽邪》製作的幕後祕辛

　　鄒介中大哥（Jeff 哥）是提攜我的伯樂，讓我的表演被大家看見，也是我心中最尊敬的監製。

　　當你在電影院現場看到一位監製大老闆，擦著滿頭汗，親力親為地跑在觀眾席間，一張張的把電影票交給觀眾，並一個個的說謝謝，你一定會被他對電影的熱愛與使命所感動。

　　大家總是很好奇，鬼片幕後的大小鬼事，身為《粽邪》團隊的一份子，我要告訴你，那精采程度真的不亞於幕前的內容，很開心 Jeff 哥終於把它寫下來了。

　　除了書中的照片及鬼事，讓你身歷其境，再度毛骨悚然之外，也帶你一窺電影製作的幕後祕辛，更看到一位資

深監製的心路歷程。喜愛鬼片的影迷們不可錯過，對電影
事業有興趣的年輕人們更應該前來了解。

——演員、台藝大電影系兼任講師‧陳雪甄

許多的第一次，都獻給了《粽邪》

有許多的第一次，都獻給了電影《粽邪》。因為拍攝《粽邪》，讓我認識了送肉粽。

小時候都只待在台北，從來就沒有聽過所謂的「送肉粽」，對於一個儀式還要求大眾繞道而行覺得很不可思議。沒有任何鬼片經驗的我，在還沒開拍前就來了場非常特殊的準備體驗。導演特別安排了一場真實送肉粽的紀錄片給所有演員觀賞了解。

這簡直就是可以比擬揭露湘西趕屍那樣的興奮。

不過，這種興奮的心情就在送肉粽隊伍到往生者家中就停止了，因為一拍攝到上吊的那一塊梁柱時，隨之而來的是刺耳的高頻噪音。一開始以為是播放器或當下聲音沒

有收錄好，但當隊伍鏡頭一離開家中馬上又恢復正常。當下除了雞皮疙瘩掉滿地外，也瞬間意識到電影拍攝的過程中絕對不要不信邪、有任何不禮貌的舉動。很多事情真的沒辦法用科學、常理去完整解釋它。

　　書裡還有收錄很多案例，也是我在拍攝《粽邪》的過程當中親身經歷到的。也非常認同書中提到的，人要心存善念、心懷尊敬對待每件事。

　　　　　　　　　　　　　　　　——演員・鄒承恩

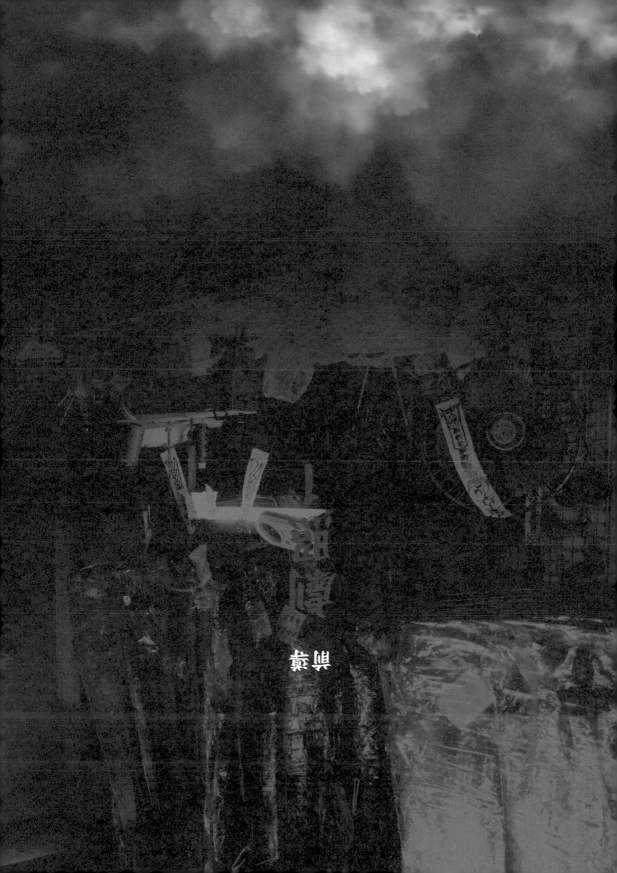

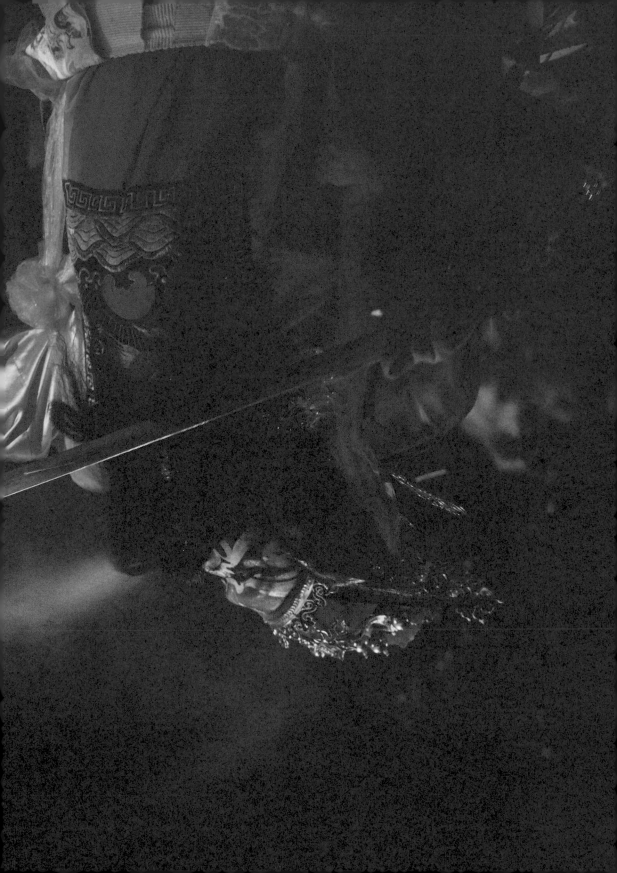

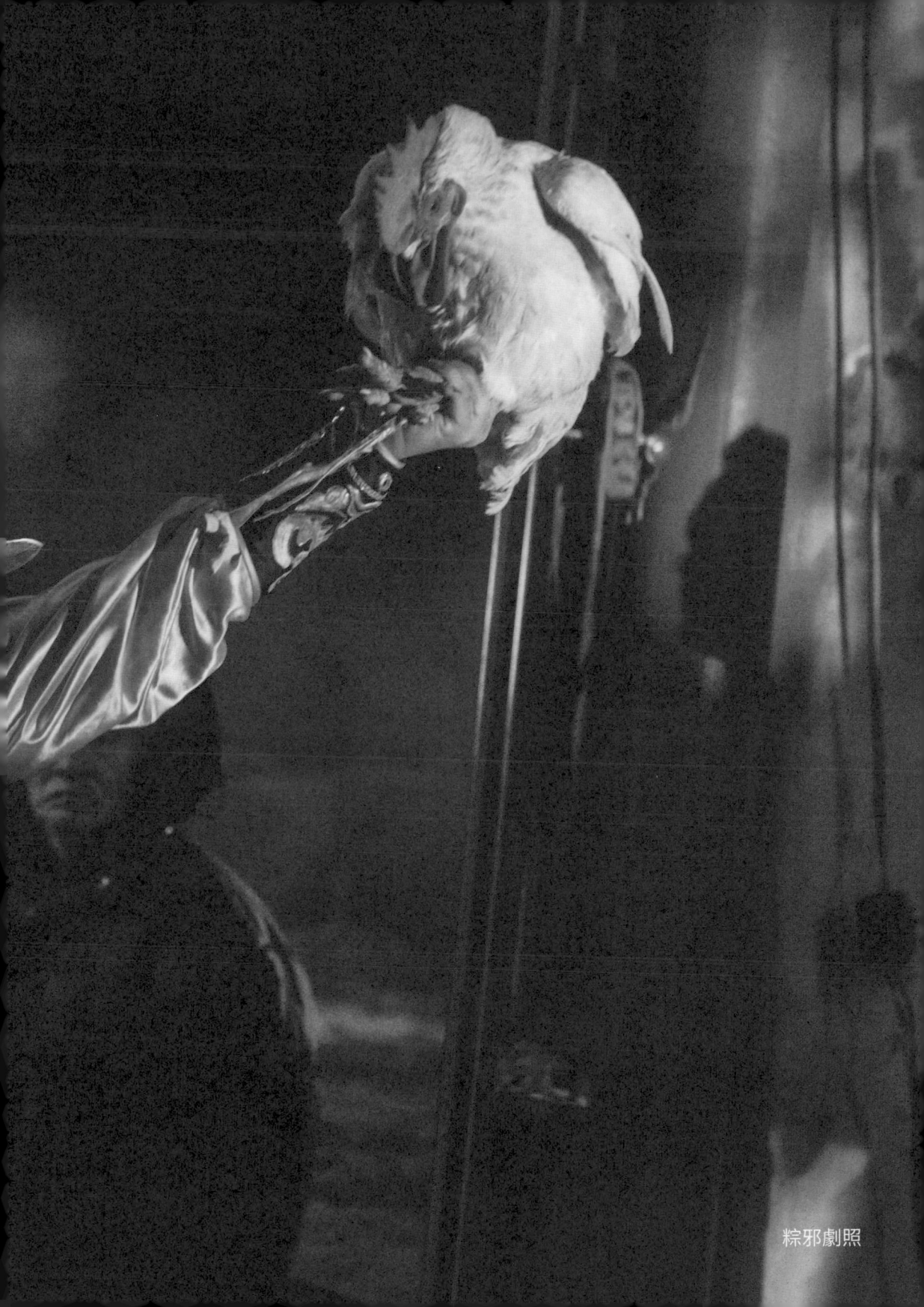
粽邪劇照

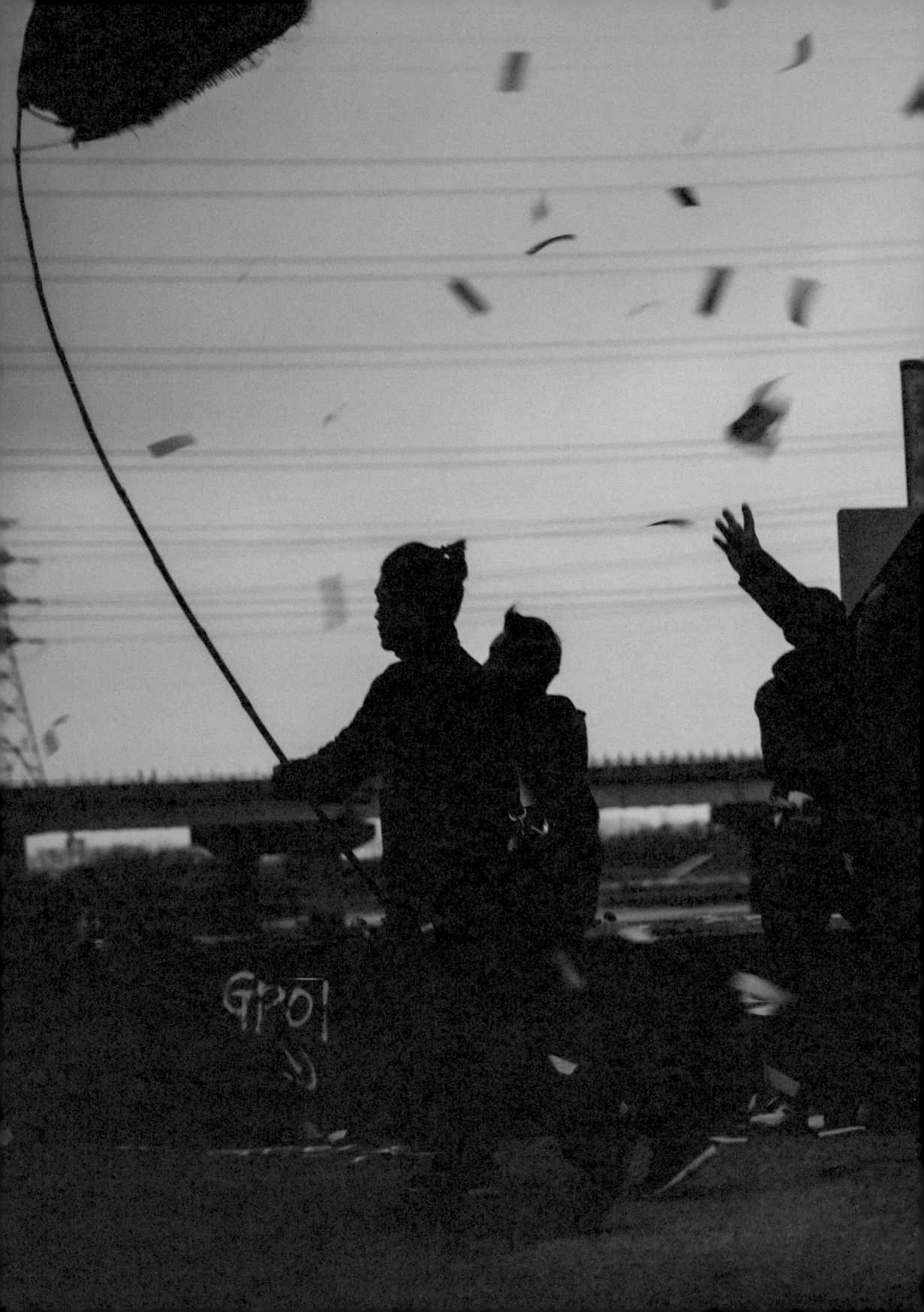

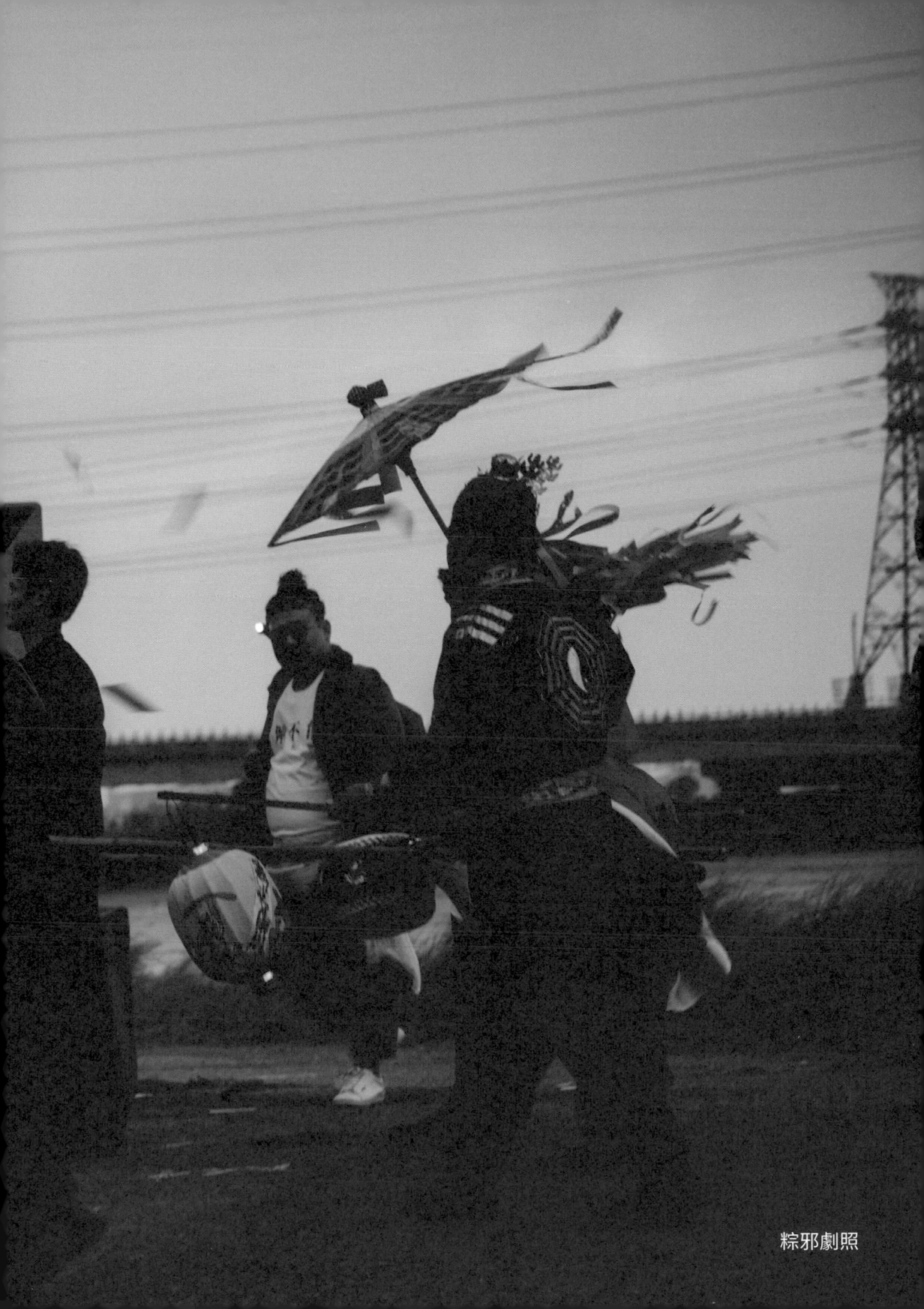

粽邪劇照

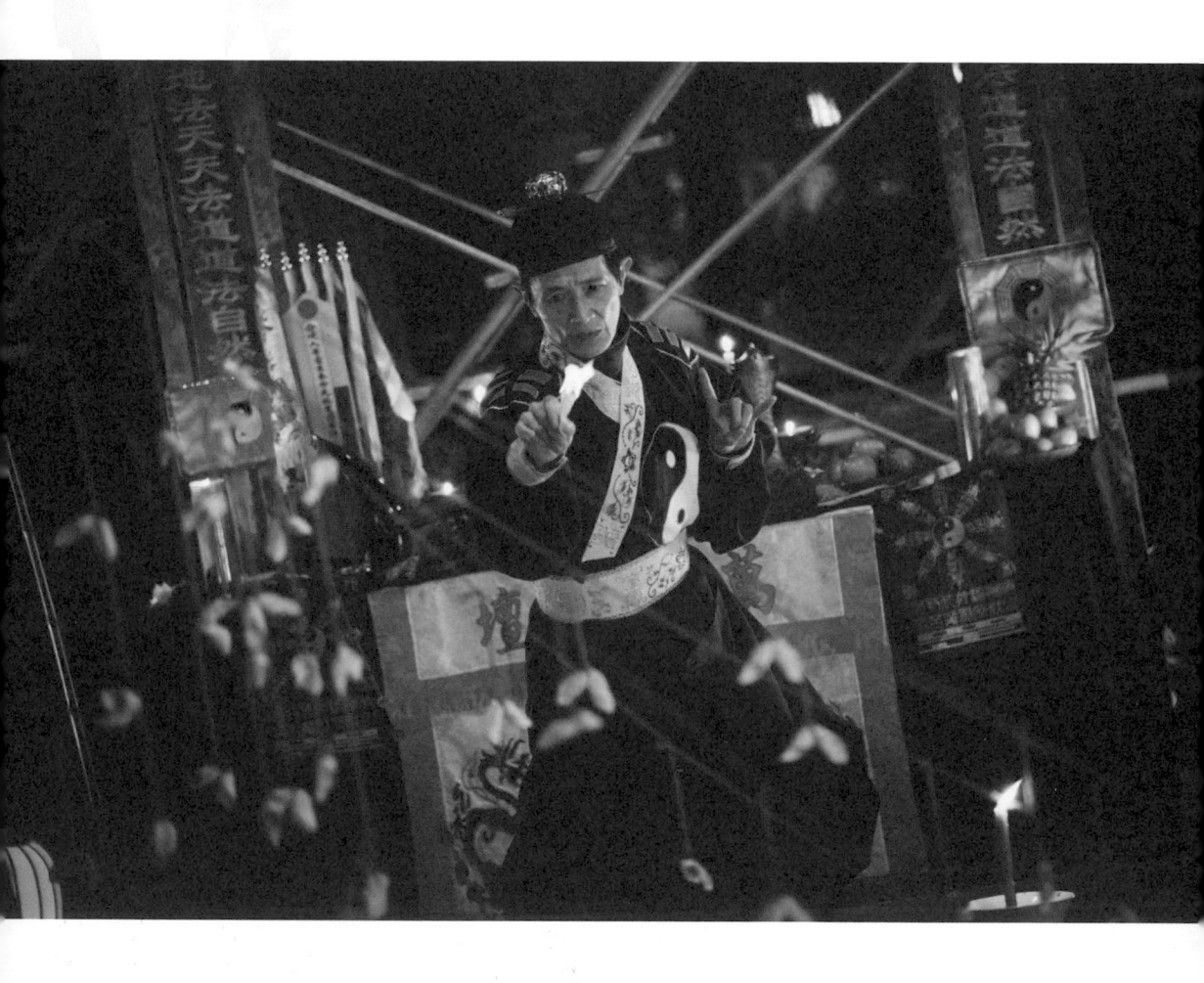

粽邪──電影所說的那些鬼事

粽邪──電影所說的那些鬼事

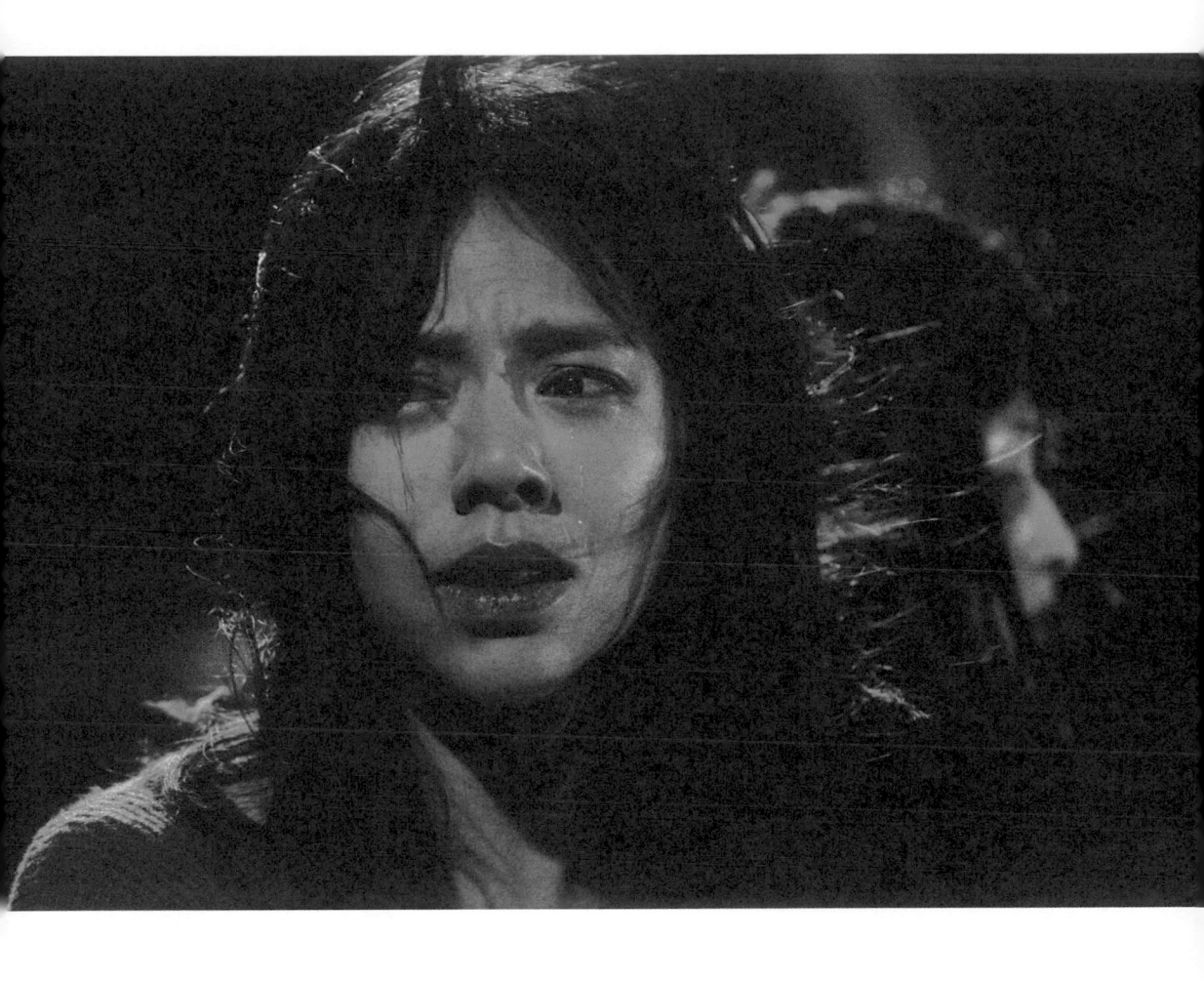

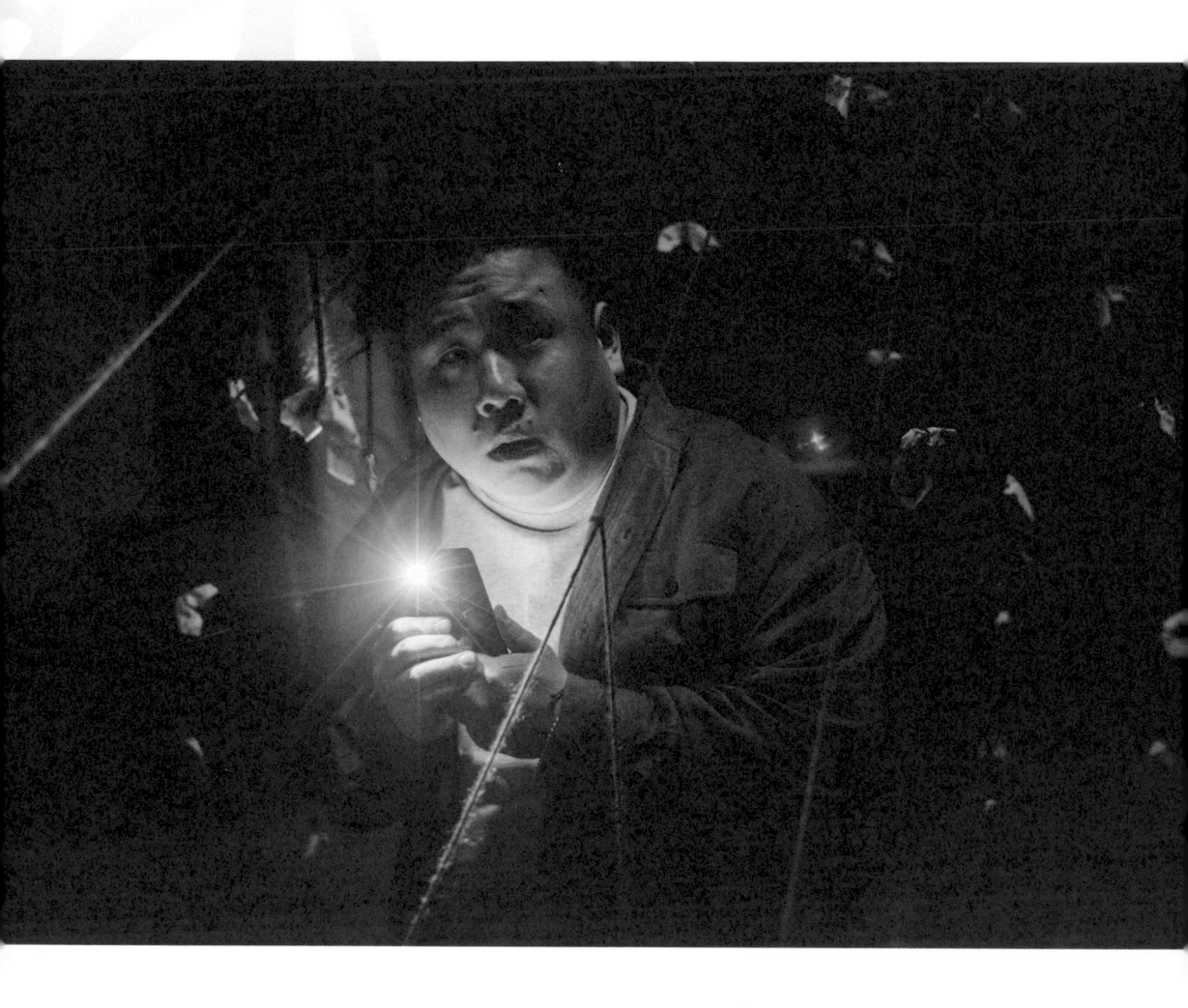

粽邪——電影所說的那些鬼事

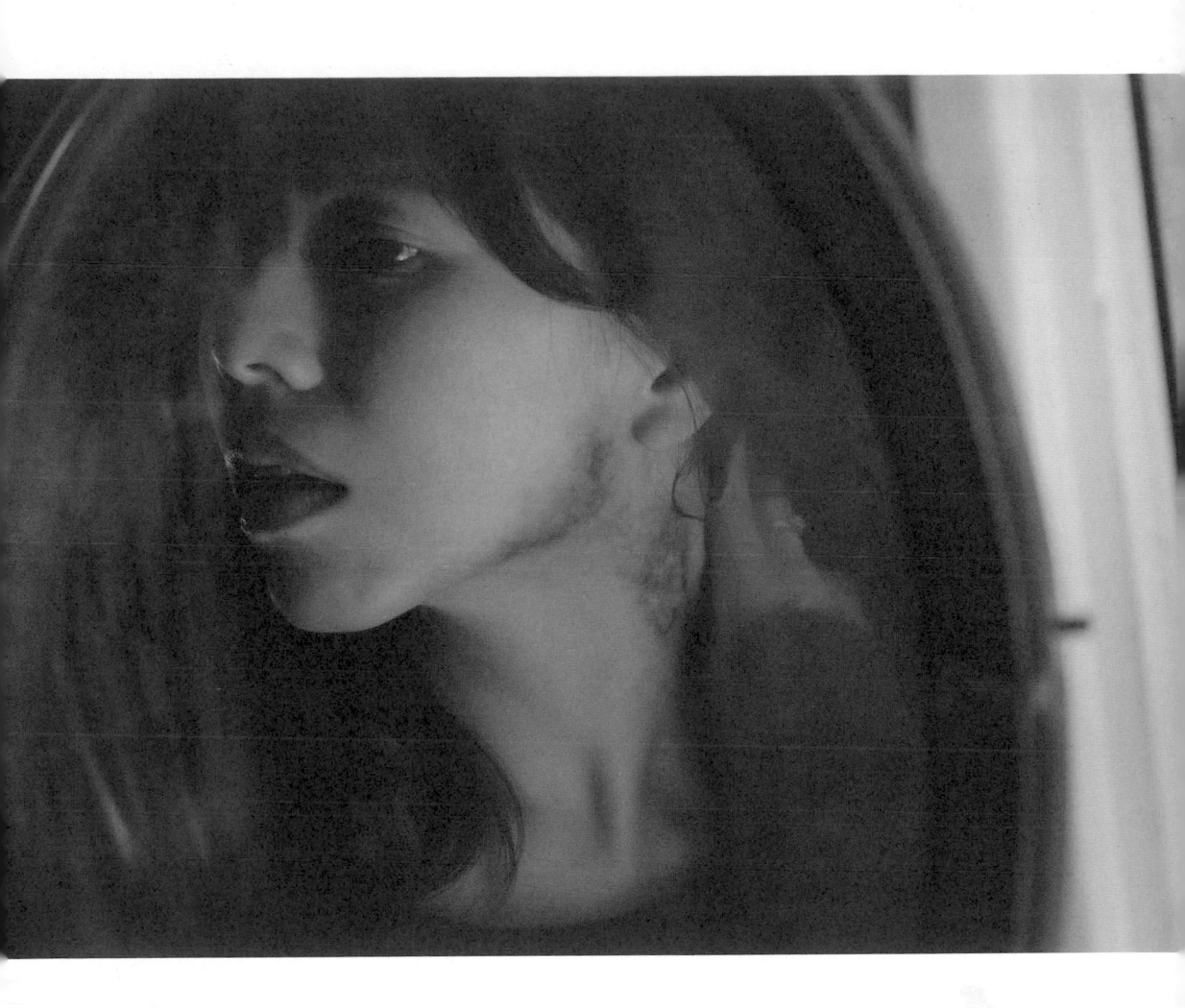

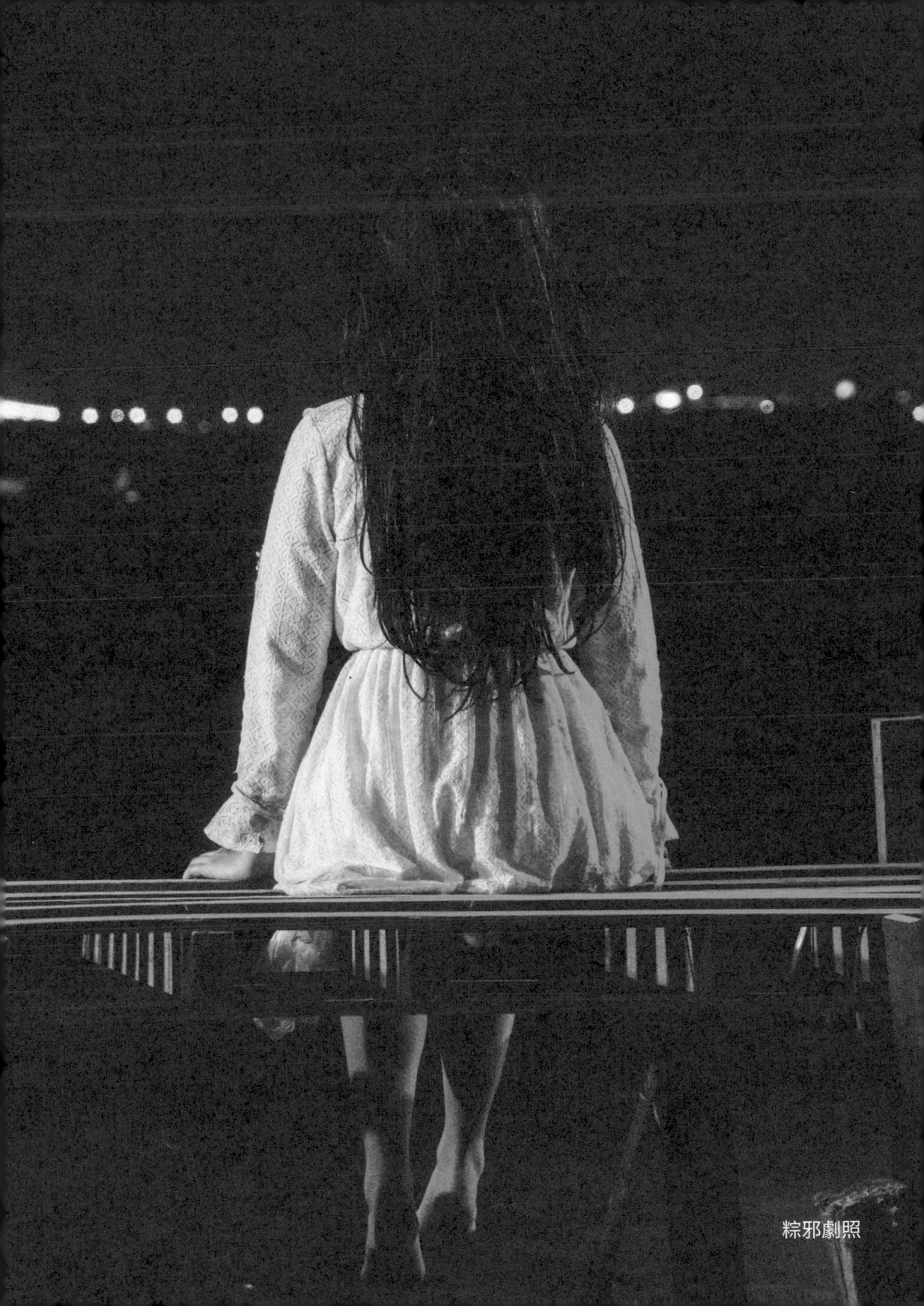

粽邪劇照

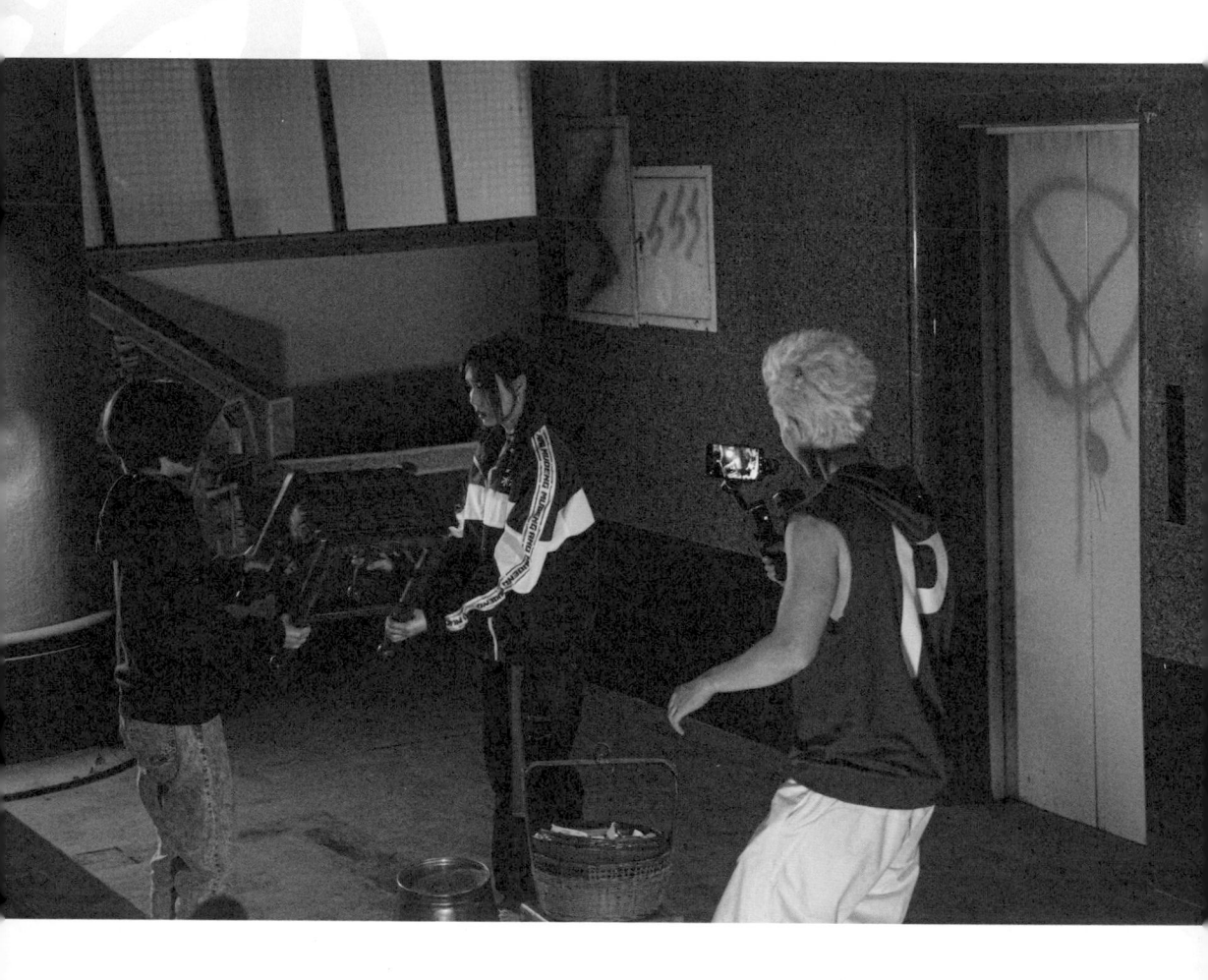

粽邪——電影所說的那些鬼事

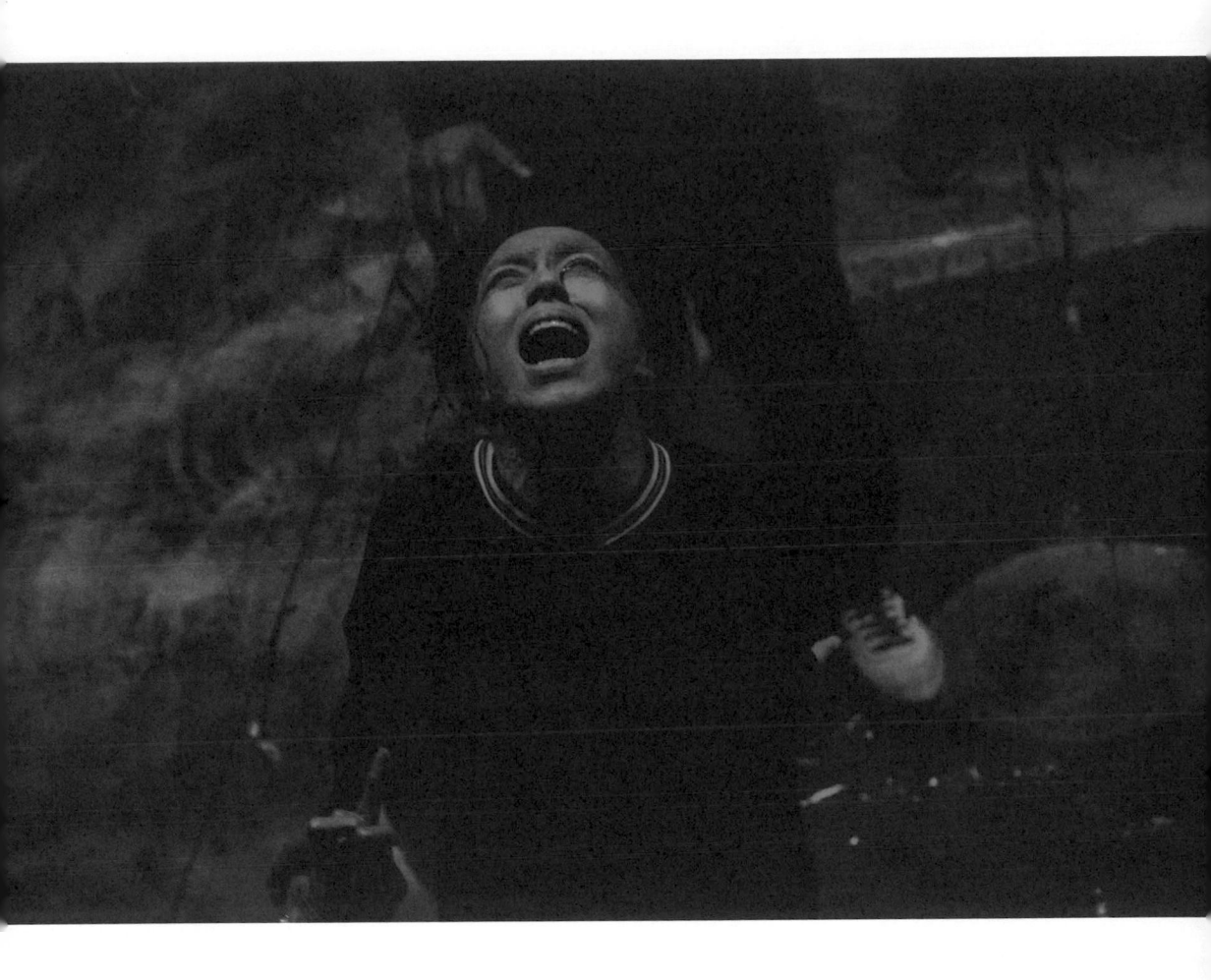

成為《粽邪》監製之前

電影是一個夢，
它是一個夢的產業。
37歲那年，
我放棄在美國的生活，
回來台灣築夢。

說起我與電影的緣分，在我小的時候就接觸電影了。因為父親工作的關係，從小就在電影片場四處玩耍，但從沒想過要拍電影，只是覺得片場很好玩，還沒人管，就在那邊看大家拍戲，感受拍片的氛圍。

　　後來進入青春期變得比較叛逆，不想念一般高中，就跟家裡說我要念戲劇，其實我壓根不知道表演是什麼、戲劇是什麼。後來父親說中影有個編導演訓練班，就跑去報名了，班上很多同學都已經出社會或在業界工作，我一個高一的學生，學校放學再跑去上課。中影的課程安排很豐富，老師們均是業界佼佼者，而我就這樣似懂非懂地踏進影視圈，認識了同期同學蔡岳勳——日後拍出經典電視劇《流星花園》、《痞子英雄》的導演。

　　於是，我跟著蔡岳勳進入金格影藝公司，開始白天上課晚上拍片的生活，參與的第一支片是殭屍電影《孩子王》。當時台灣的殭屍片在日本非常受歡迎，光日本的版權就足以支付整部戲的拍攝成本。這部戲上演正邪大戰，有善惡、有歡笑、有道士作法、有殺不死的邪魔，是一部

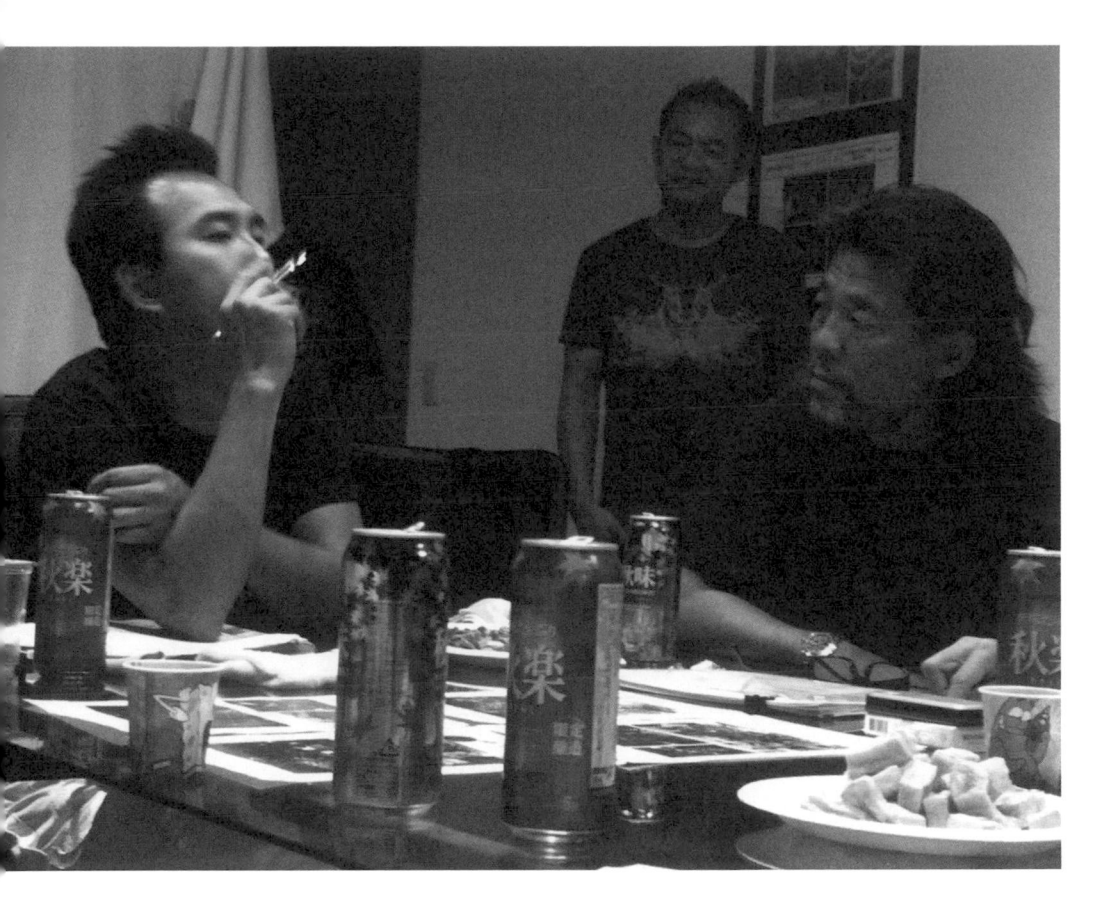

還滿受大家歡迎的驅魔喜劇電影。

拍攝《孩子王》啟發了我對電影的愛，開啟了對鬼神的想像，更進一步認識道教信仰。也許正是這個機緣，埋下日後創作《粽邪》的種子。

投入電影圈後，我從助理場記做起，做到助理導演、副導演，一路在導演組做事。那時候晚上拍戲到很晚，白天上課都在打瞌睡，每天過著放學去片場，拍到天濛濛亮時再回去上學的日子。雖然辛苦，但我卻過得很快樂。

當然，這種上課老是在睡覺的學生是不合格的，於是我就被退學了，只好轉去念其它高中，但一樣過著上課睡覺，下課拍戲的生活，有時甚至連學校都不去了。當時根本無心讀書，只想在業界拍片，最後輾轉念了 6 間高中才勉強畢業。

這樣「不務正業」的生活，家人實在受不了，父親一直說服我去美國讀研究所，至少完成一定的學業。我最

後會同意，是覺得到國外去拓寬視野，接觸不一樣的世界未嘗不是一種挑戰。既然已經立下目標，就想著一定要考上，所以那陣子勤上補習班練英文，努力念書，最後幸運地考上當時美國所有國際管理學院的科系裡排名第一的學校——雷鳥全球管理學院（Thunderbird School of Global Management）。

我研究所念的是國際行銷，而那時美國的一些大企業都會到學校裡徵才，剛好跨國大藥廠嬌生集團（Johnson & Johnson）在全美的研究所裡要選8個人加入他們企業，僅僅選了二個亞洲人，一位馬來西亞人，另一位就是我。

雖然我也很好奇為什麼選上我，但我覺得機會難得，就留在了美國，跨入從未接觸過的醫藥產業擔任行銷主管，過起了同學們稱羨的日子：朝九晚五的穩定工作、規律的生活、舒適的環境……當周遭人均投以豔羨的目光、親友都覺得我的人生一帆風順的時候，只有我自己知道，這樣的安逸不是我想要的。我不否認，在美國生活得很舒服，但內心總有一股牴觸的力量，於深處盤踞。

有一天，我去上了一個探索自我的課程，說來也奇妙，這堂課映照出我內心長久以來的迷惘，按照它的評分結果，在美國的生活只有 69 分，而年輕時拍電影的過程卻高達 88 分。這堂課宛如醍醐灌頂，終於讓我開始正視自己的內心，原來我對做電影的渴望從未消失過。雖然現在的生活過得還可以，卻缺乏熱情。回首往昔，那段熬夜拍戲、高中不斷被退學、看似荒唐的日子卻是我人生中度

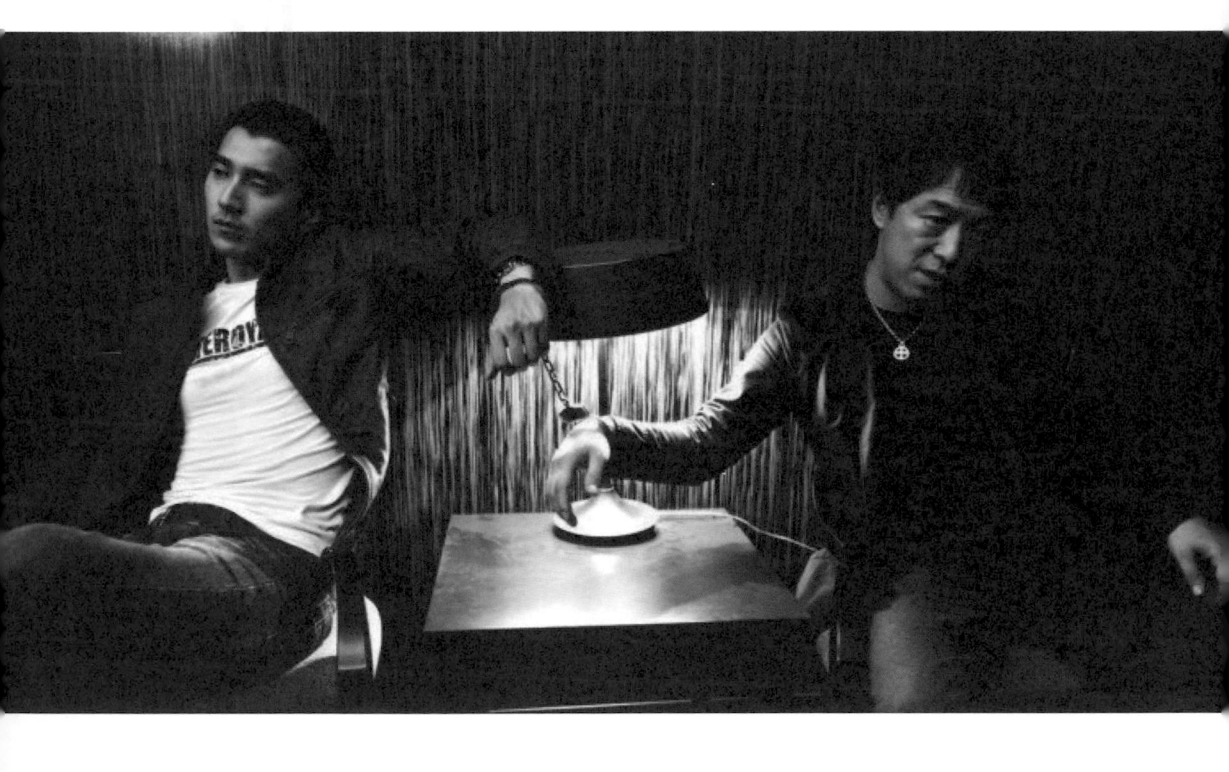

過最快樂的時光。

於是，重新做電影的念頭萌芽，回台的心念開始運轉，剛好蔡岳勳準備拍《痞子英雄》電影，我便下定決心，為了熱愛的電影，為了好不容易找回的初心，再拚搏一次。

37歲那年，決定離開美國，回台重拾我最喜歡做的，那個名為電影的夢。

成為監製的起點——
《痞子英雄首部曲：全面開戰》

當時蔡岳勳執導的電視劇《痞子英雄》轟動全台，他正緊鑼密鼓地籌拍電影版《痞子英雄首部曲：全面開戰》，我便加入他的團隊擔任行銷總監，負責整部戲的行銷策畫、異業合作、洽談商品置入等。

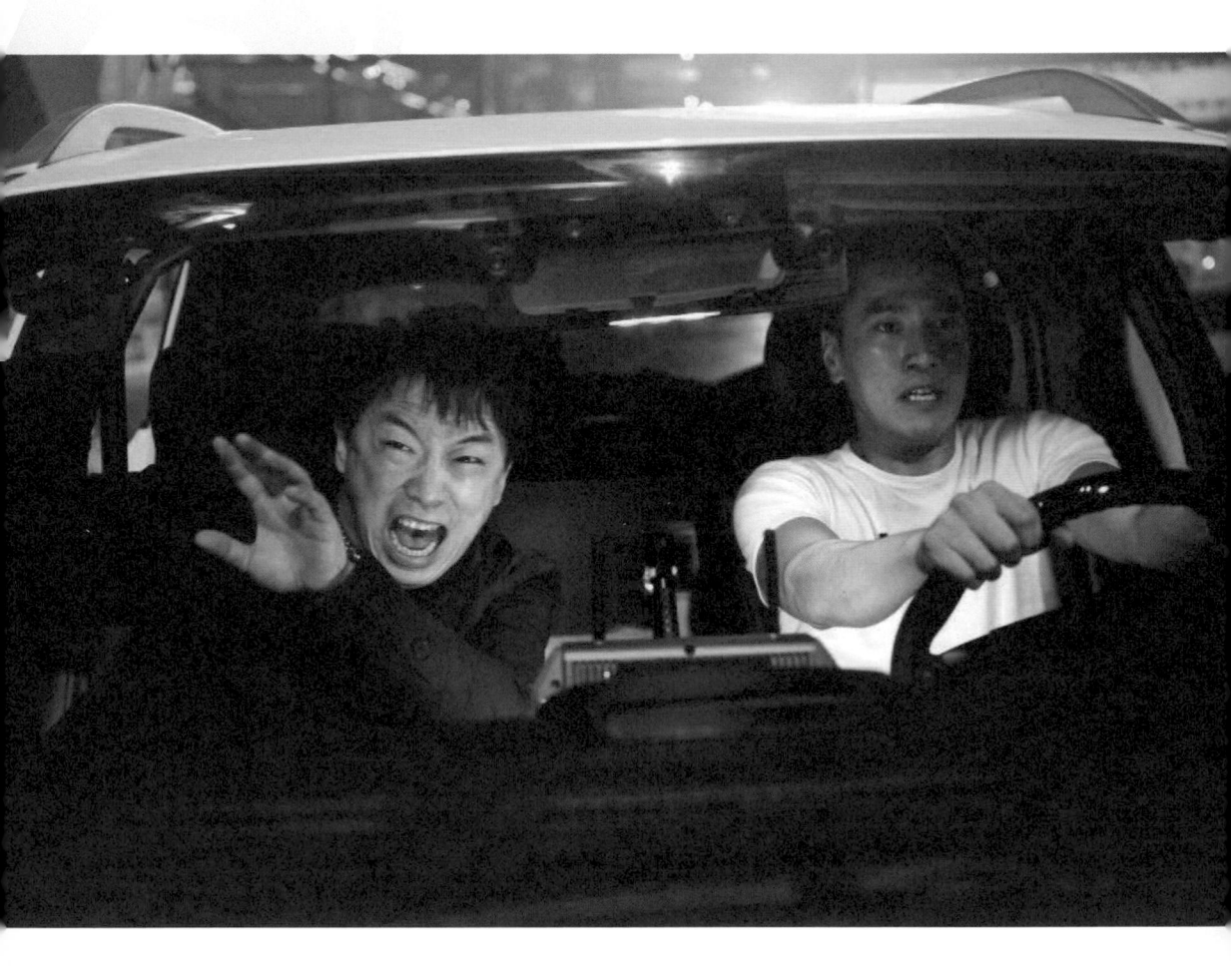

粽邪——電影所說的那些鬼事

以前在美國的時候，我待在企業端跟影視產業合作；現在回到影視端，要去和企業合作，雙方的目的其實差不多，都是希望自己的東西能被更廣泛地「看到」，理解企業的內部運作，明白客戶的需求，既能站在企業的角度，也能站在電影的立場思考，希望藉由電影這個平臺跨界整合，讓廠商之間累積既有品牌效益之外，創造多方曝光，達到 1 ＋ 1 大於 2 的價值。

《痞子英雄首部曲：全面開戰》前後串聯了 10 多家贊助廠商，從開拍一直到上映，針對電影製作相對應的階段進行異業合作。包含現金贊助、商品交換、廣告投放等，所有企業贊助總值超過 1 億新台幣，創下當時台灣電影史上最高。

最後會跨進監製的領域，負責籌措資金，始於一場意外。

《痞子英雄首部曲：全面開戰》是台灣少數砸重金拍攝的商業巨片，攝製規模非常龐大，劇組每天燒錢的速

度很驚人。就在電影如火如荼地在高雄拍攝時，意外發生了，原本合作方允諾的大筆資金，沒有進帳，大家都慌了，沒錢拍戲是一件很可怕的事，尤其那麼大一支片子，整個團隊每天要吃要住要付薪水，一旦資金沒進來，戲就會拍不下去。為了這部電影，讓劇組能繼續運作，於是我就跳進來找缺口的資金。

當時有幸認識新揚創投的副總黃正忠先生，談到了第一筆資金，並透過黃副總牽線，結識更多願意支持這部戲的創投方。相較於導演講述電影畫面、劇本故事這些抽象的概念，投資人與贊助商其實更喜歡看數字，所以我結合導演的理念，將抽象概念轉化為投資報表，促使投資方願意相信這部電影。

成為救急的監製之後，我發現監製找錢的過程很像傳教士在傳道，只是我們的信仰是電影。籌拍一部電影前就開始去傳道，布道成功代表找到資金，也象徵著一部電影即將孕育。幸而《痞子英雄首部曲：全面開戰》在所有人的努力之下，不負眾望成長茁壯，於 2012 年斬獲全台 1.2

億票房，並在中國大陸創下近 5 億台幣票房收入。

　　重回影壇的第一部作品，讓我更確定往後的從影生涯，決定從電影的製作、行銷、發行到後端版權，每一個環節都要了解清楚，將來才能有效地串聯故事端與行銷端，完整主導一部電影。直到 2018 年，迎來了首部全程自行操盤的電影——《粽邪》。

第一章

《粽邪》宇宙開啓

拍攝《粽邪》讓我更接近神明。

相信神的同時，也必須相信鬼，這兩者是一體的。

＊
可參閱羅伯・蘭薩，鮑伯・博曼，《宇宙從我心中生起：羅伯・蘭薩的生命宇宙論》。

　　我一直相信萬物皆有靈，在這個世界上，從植物、動物到人，他們都具有靈性。人死後昇華變成靈，有靈之後再昇華成神佛，或鬼；而動植物也一樣，會昇華成神，抑或是妖。而神與鬼，其實是同一種概念，端看祂們修練的程度。

　　老實說，在拍攝《粽邪》之前，我對於鬼神的存在抱持半信半疑的態度。對於神明，我一直都相信；但對鬼魂靈體，沒有很直接的相信，大概只有 50% 認同。直到開始拍攝《粽邪》，從場景調研、實地拍攝，甚至是電影後期製作，每一次離奇事件發生，都讓我更接近神明，更確信鬼魂的存在。

　　也許有些人會認為這是迷信，但「靈魂不滅」的議題早已被廣泛討論，不論從哲學或宗教層面，眾人提出許多值得深思的見解，連知名科學家羅伯・蘭薩（Robert Lanza）都曾試圖用量子物理及生物學來證明靈魂存在，他甚至提出「生命宇宙論」（Biocentrism）＊，來支持這個觀點。

　　「靈」存在與否眾說紛紜，也許是因為抱持「萬物皆有靈」的信念，製作《粽邪》三部曲期間所發生的怪事，似乎變得比較能理解。雖然拍戲遇到鬼乍聽之下很恐怖，但換個角度想，祂們與我們，其實都一起生活在這個世界上，面對所謂「好兄弟」或「無形」，只要抱持正確的態度——心懷尊敬，心存善念——大家就能和平共存。

然而，既然鬼由人生，不懷好意者當然大有「人」在。

訴說屬於台灣的故事：
《粽邪》源起

這些年電影產業相對低迷，業內一直在思考觀眾到底喜歡看什麼？什麼樣的題材可以走入國際？台灣電影面臨缺乏海外市場的困境，當片子外銷不易，國人傾向觀看好萊塢電影，台灣內需市場不足時，國片製作就會比較辛苦。

2015 年，取材自台灣鄉野傳說的恐怖片《紅衣小女孩》異軍突起，賣破全台 8 千萬票房；2017 年《紅衣小女孩 2》更成爲當年度唯一賣破億的國片，電影系列叫好又叫座，不僅替台灣鬼片開拓一片疆土，也成功打開海外市場。

差不多那前後，電視台一位非常資深的前輩——趙家

琪，想與我合作拍幾部電影。他在 1990 年代曾參與製作台灣電視史上第一檔靈異節目《玫瑰之夜‧鬼話連篇》，紅極一時，創下極高收視率，《紅衣小女孩》的故事原型便來源於此。

雖然當時台灣鮮有自己的類型電影，但市場上卻充斥著好萊塢、日本、泰國或韓國的恐怖片，並且不管市場再冷清，都能維持幾千萬的票房，顯示其具備一定的觀眾基礎，揭示本土恐怖片的發展潛力，我們因此決定先從「恐怖」這個類型做起。

彼時對於拍攝主題尚未有具體概念，只是到處看、到處做功課尋找靈感。後來我們收到一個劇本，講述幾個直播客擅闖鬼屋，一個接著一個遇到鬼然後死亡，恐怖是可以很恐怖，但我覺得這個劇本有點單薄，缺乏核心精神，況且類似的題材國外都拍過，台灣如果也拍一樣的主題，就必須以創意的手法或角度，舊瓶新酒玩出新花樣，才可能有所突破，拍出具辨識度的作品。

雖然直播客劇本未被採納，但整個腦力激盪的過程卻帶領我們找到方向：這部電影要足夠接地氣、能讓觀眾產生共鳴，最好是通俗的本土題材。

　　而台灣數百年文化底蘊，各類民俗禁忌時有所聞，毛骨悚然的靈異傳說流傳各地，等待被訴說的事件族繁不及備載，與其編寫一些恐怖情節，我們何不回歸根源，發掘屬於台灣的故事？

　　最終，我們選擇了神祕詭譎的民間習俗——送肉粽。

　　相傳，人上吊死後怨氣最重，上吊者的那道怨氣會留在繩子上，轉為捉交替的煞氣；為化解怨氣，遂聘請法師舉行「跳鍾馗」送煞儀式，將煞氣送往海口以祭吊煞，民間俗稱「送肉粽」。

　　「送肉粽」習俗源於中國大陸，數百年前隨福建泉州移民來台，盛行於台灣中部沿海一帶，多半於晚間祭送，天地晦暗之時至陰吊煞的怨念由驅魔眞君「鍾馗」送行。

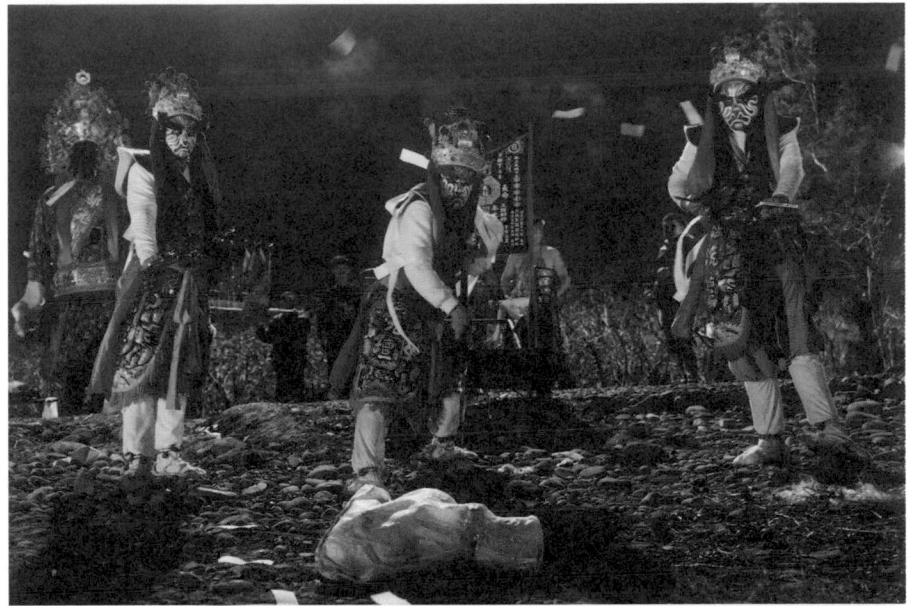

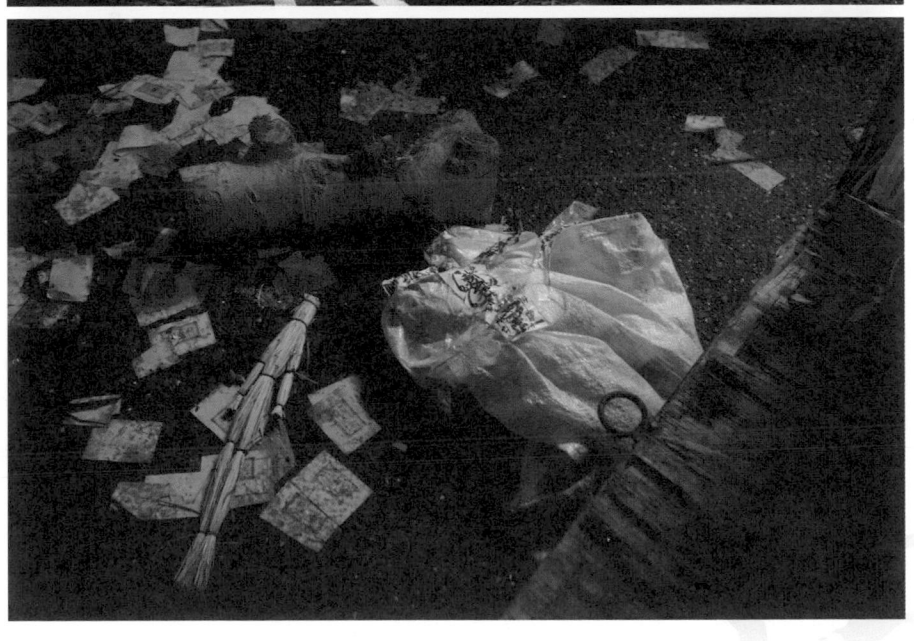

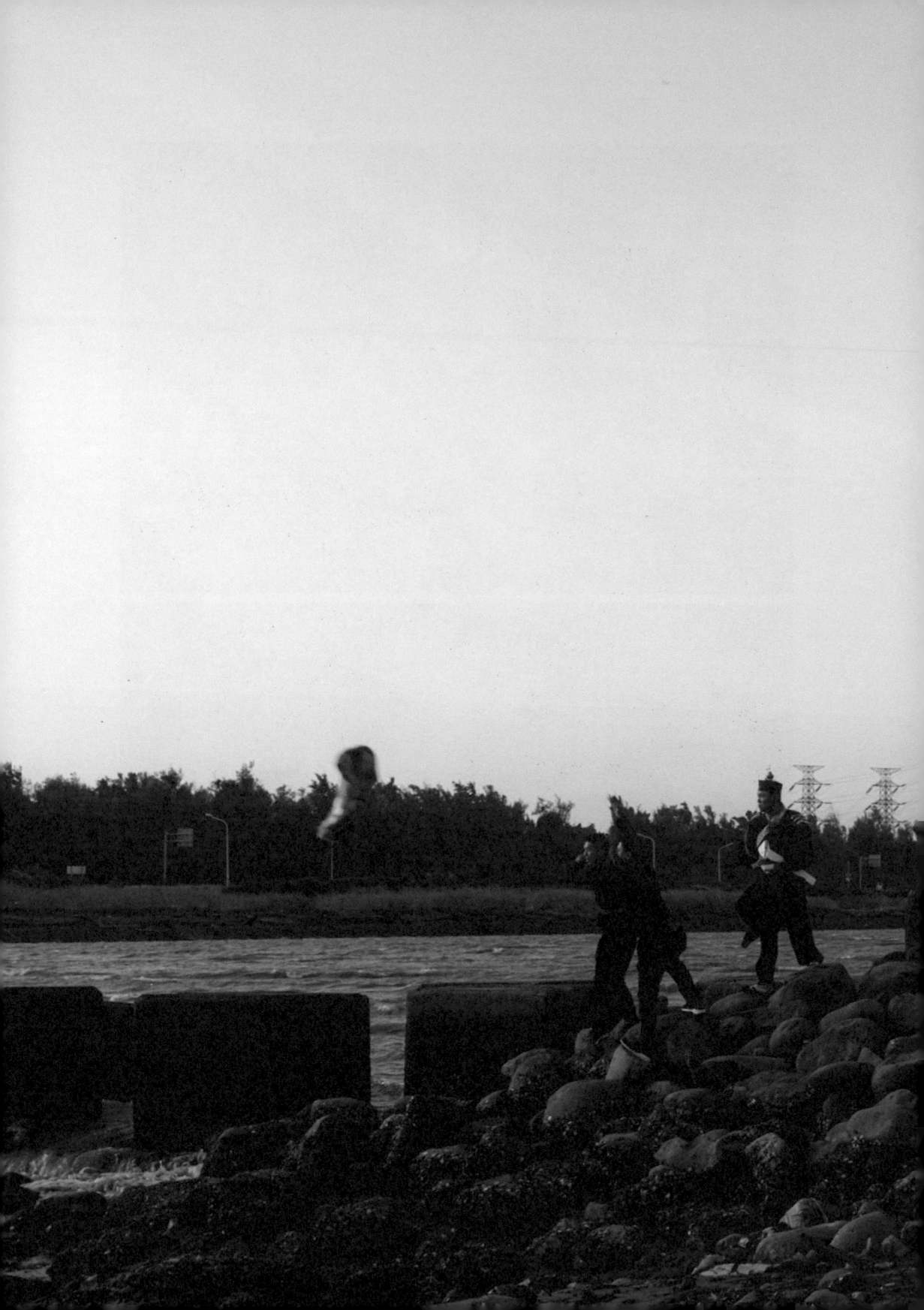

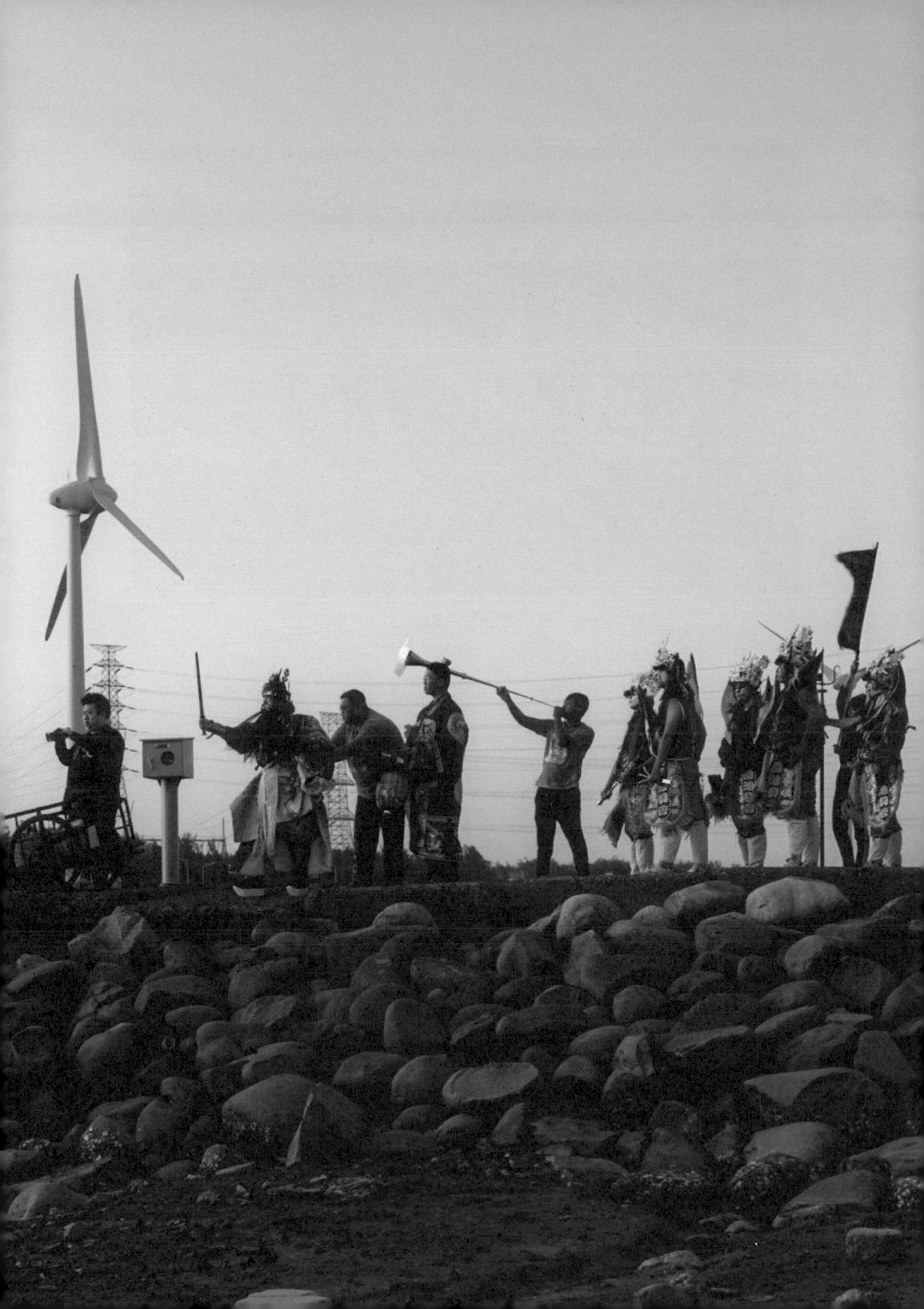

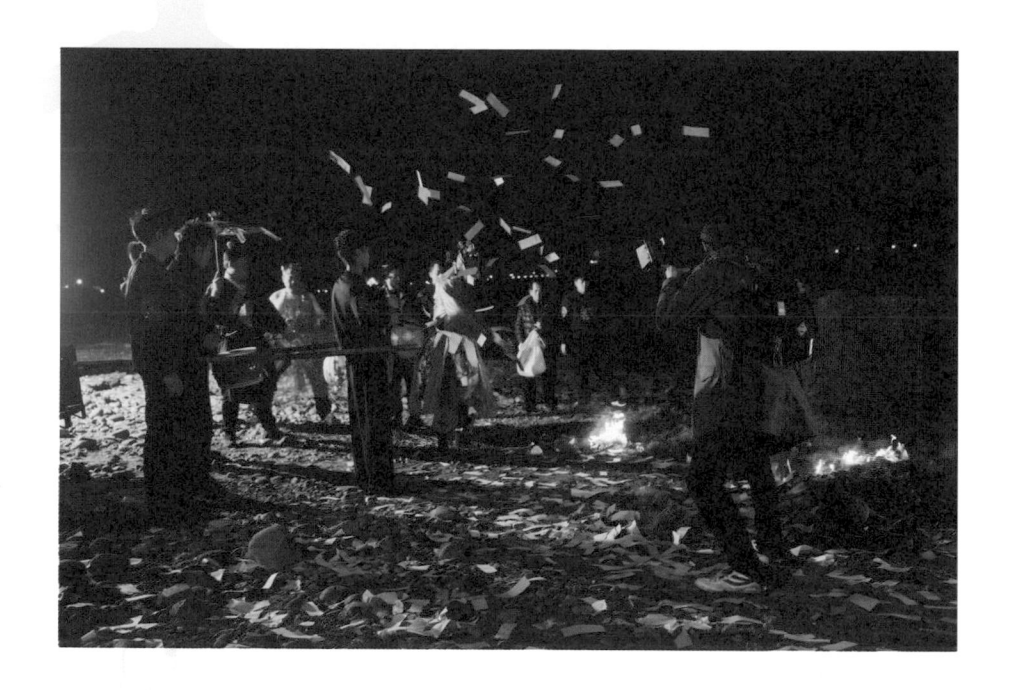

儀式舉行由法師開臉化身鍾馗，將上吊者使用的繩索及梁柱取下，鍾馗「壓煞」送至出海口，讓無量的大海化解怨念與煞氣。儀式期間諸多守則嚴禁觸犯，一旦犯了忌諱往往下場悽慘……。面對未知力量降臨災厄，鄰里間恐懼蔓延，耳語渲染之下，眾人對此聞之色變，諱而不言，替「送肉粽儀式」抹上悚然色彩。

會選擇「送肉粽」當拍攝主題，其實與台灣傳統民俗

息息相關。一般而言，雖然恐怖鬼片種類很多，但大多脫離不了宗教，像東洋鬼片多與佛道文化有所關聯，舉凡宿命論、因果輪迴及業報等，屬於亞洲共通的概念；至於西方則有《康斯坦汀：驅魔神探》這種跨越國界，以天主教信仰串起族群共識的電影。因此，在鬼片中藉由宗教儀式「驅魔」，變成很常見的表現手法。

　　《粽邪》籌備初期，即定義為「具台灣元素的驅魔類

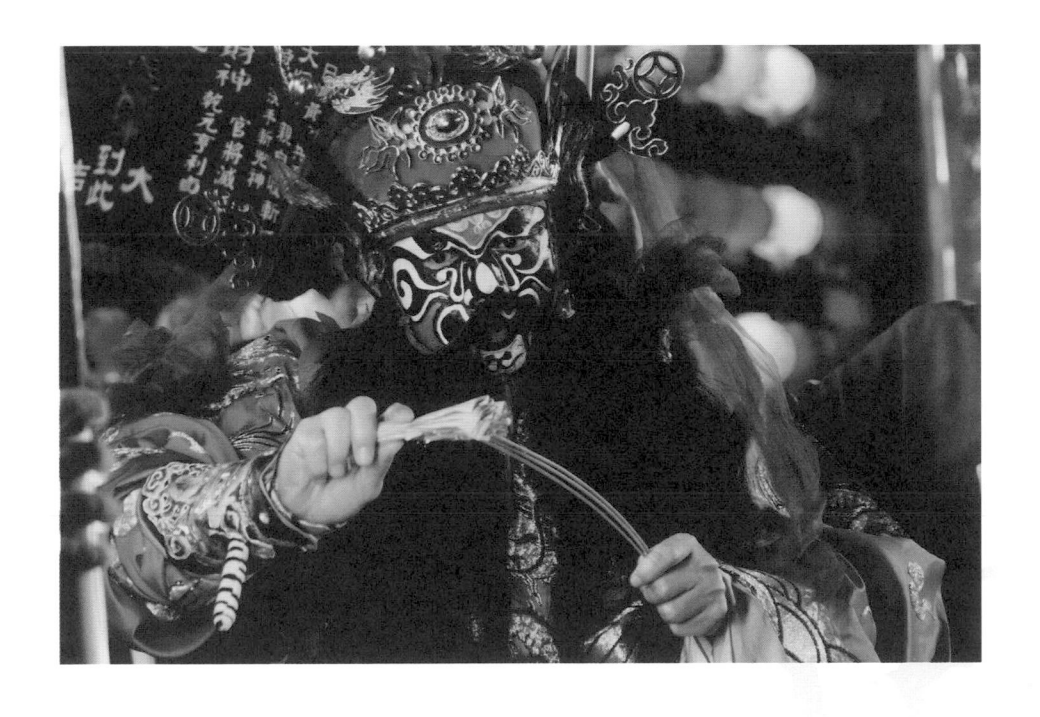

恐怖片」，以宗教來說偏屬道教範疇，電影凸顯台灣身為
移民社會，經過歷代文化交融之後，獨具本土特色的宮廟
信仰。而送肉粽中的「鍾馗」，據傳為專門捉鬼驅魔的神
祇，相貌兇惡，鐵面虬髯，降妖伏魔的本領威震鬼界，民
間敬稱其「鬼王鍾馗」，是儀式中的靈魂角色。我們當初
田調時，就對鍾馗爺很感興趣，但因第一集偏重介紹「送
肉粽」給觀眾，因此對馗爺的描繪僅點到為止。

　　決定了題材與方向，團隊便開始籌劃。最初的劇本講
述幾個學生玩直播，結果誤闖送肉粽儀式觸犯禁忌，當時
主創們只想拍很恐怖的鬼片，他們認為「送肉粽」本身
夠重，我們就專注在如何嚇人，把片子拍得很可怕就好，
但我覺得若純粹只有在聲音、視覺上去嚇人有點可惜，如
果能在原有的劇本架構下，放進「反對校園霸凌」的元
素，藉由因果報應的寓言加深電影厚度，也許能對學生觀
眾起到警惕的作用。會這樣堅持，是身為影視從業者的一
點期許：希望電影除了娛樂之外，也能傳達善念。就像送
肉粽儀式看似驚悚，背後卻藏著一段段真實的人生故事，
雖然故事以悲劇告終，卻也警醒世人。

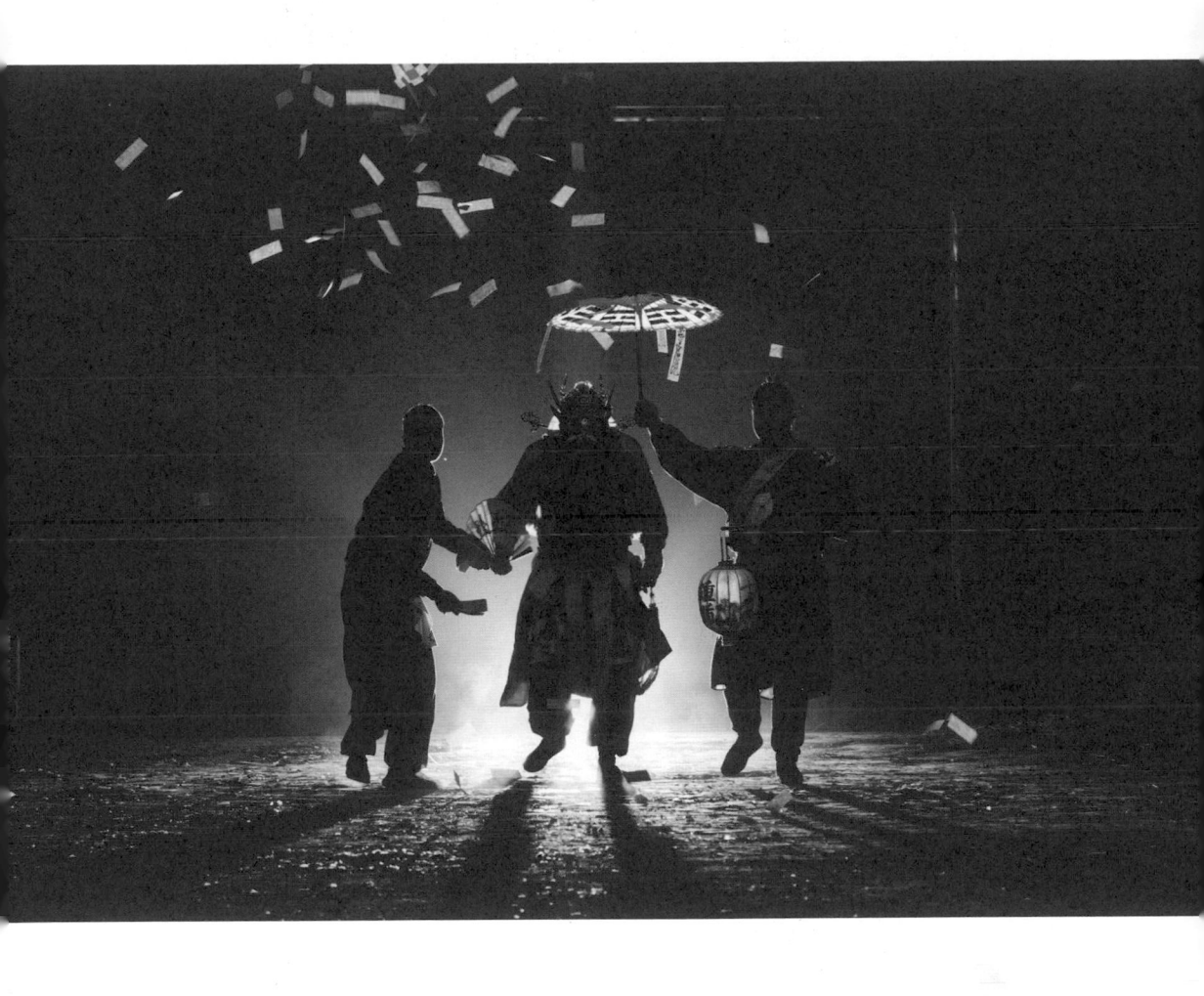

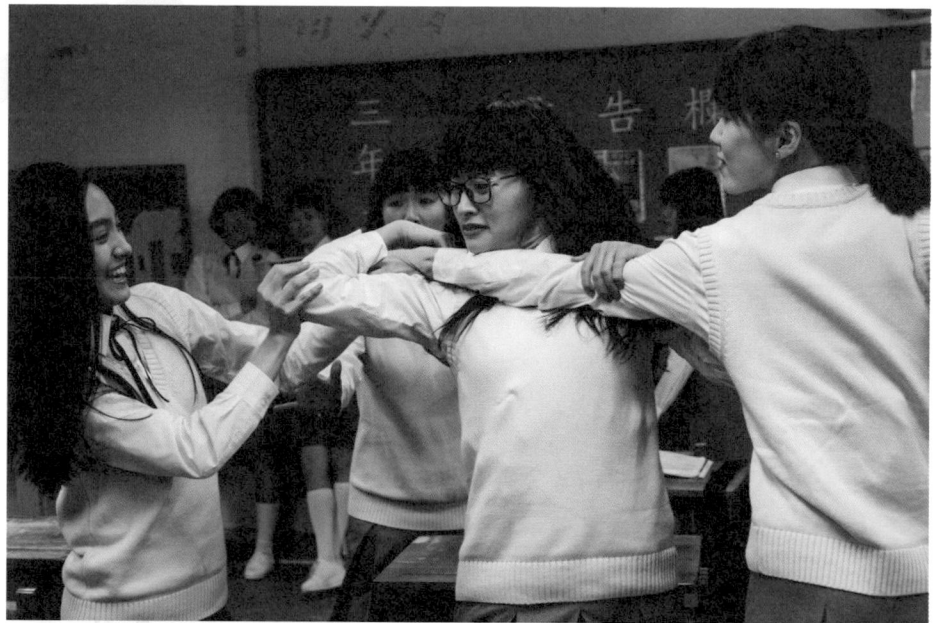

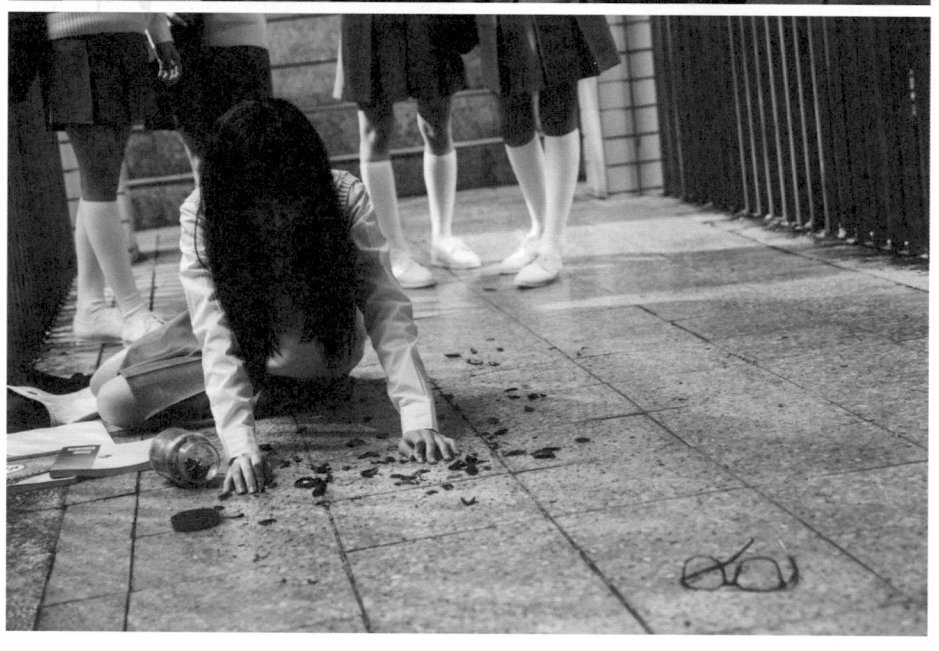

粽邪——電影所說的那些鬼事

於是，《粽邪》在各種資源與創意的挹注下，終於飽滿起來。這對我們來說，無疑是一大突破，就像電影本身是一個全新的 IP，主創成員包含導演廖士涵、編劇馬自明、攝影張宇翰、美術李善俊，皆是首次在電影長片中擔當重任，我則是第一次主導一部電影的生命週期，因此作品能有好的呈現，對我們來說意義非凡。

觀眾肯定與尫爺庇佑，
迎來鬼王降臨第二部曲

《粽邪》推出的時候，其實也有不少負面聲音。很多重度鬼片迷覺得電影沒有那麼恐怖，也有一些人質疑為何要加上「反校園霸凌」的元素；但事情往往是一體兩面，換另一個角度講，就是因為這樣貼近觀眾的題材，許多原先不敢看鬼片的人，接觸的第一部片就是《粽邪》，霸凌這個題材與他們自身的經驗產生共鳴，也讓觀眾深受感動。

第一集上映前，我們思考了很多方法來吸引大家對《粽邪》的注意，希望多增加一點曝光度。那時我們正在準備一支三分鐘的花絮影片，剛好一個新聞爆出來，說是新北市有一位男子，到彰化某學校籃球場上吊自殺。這樣的事件民間通常比較忌諱去提，但因為《粽邪》本來就在講送肉粽，由電影帶起這個話題並不唐突。我們緊接著就跟媒體串連，討論將三分鐘影片縮短為一分鐘，再藉著新聞熱度討論「送肉粽」是什麼，藉由時事順水推舟介紹《粽邪》，讓大家知道原來有一部相關題材的電影即將上映。那時候其實也沒有投放廣告，只是巧妙的運用「時機」行銷，花絮就達到超過 200 萬的自然觸及。也因此發現，觀眾對送肉粽這個主題是有興趣、想了解的，這樣就更容易進一步的鎖定電影客群。

　　2018 年《粽邪》上映，有幸獲得 5 千多萬票房，拿了當年度暑假華語片票房冠軍，許多觀眾看完紛紛給予支持，甚至二刷、三刷，並且敲碗希望推出第二集。因為影迷們的鼓勵以及票房的肯定，逐漸催生做第二集的想法。其實說真的，當初拍攝第一集時，完全沒有預想要拍第二

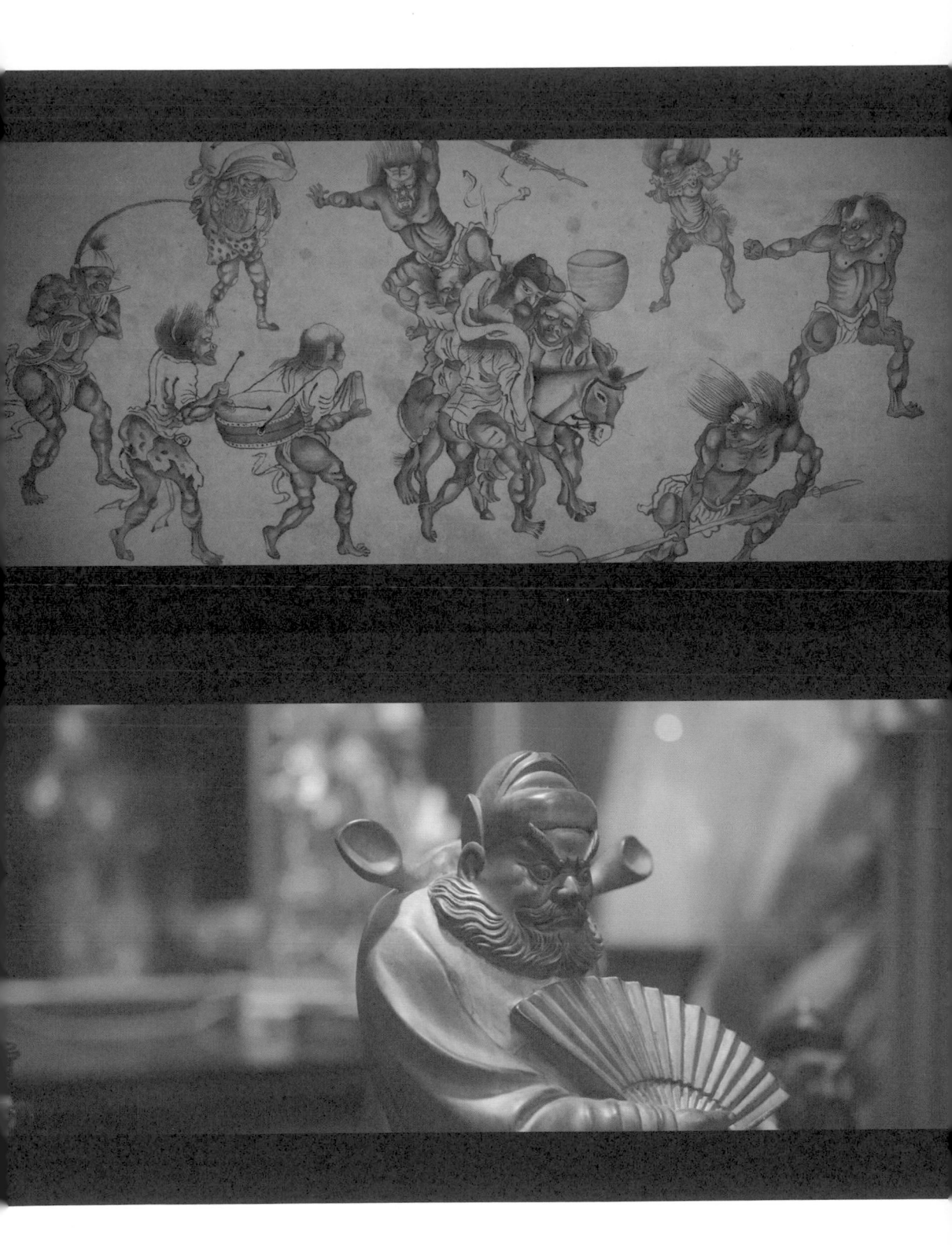

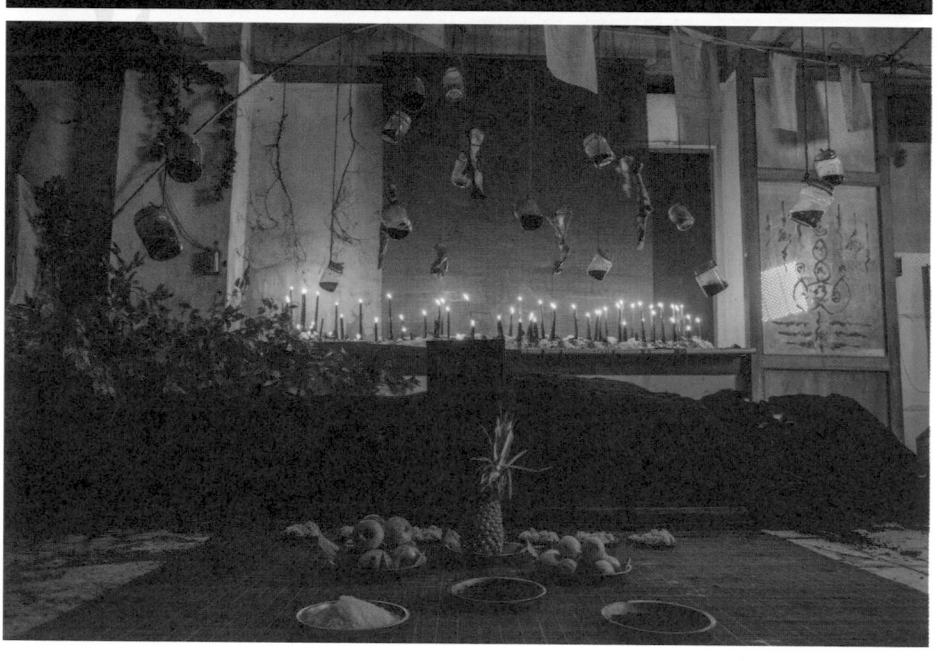

粽邪——電影所說的那些鬼事

集，那時就是一心想著把第一集做到最好，盡力呈現最完美的樣子。又或許是馗爺看到了團隊的堅持與努力，一路指引著我們，繼續講述屬於鍾馗的故事。

第二集的發想過程中，遇到不少瓶頸，也思考了非常多不同的面向。光是劇本我們就寫了一年多，一直討論、修改、精進，思考如何呈現一部不只是驚悚、嚇人的鬼片，而是在那之上，能夠在劇情當中傳達一些理念跟想法給觀眾的電影。

有別於《粽邪》介紹送肉粽儀式，《馗降：粽邪 2》開始挖掘「鍾馗」的故事，試圖凸顯「鬼王驅魔」的正邪角力，我們希望找一個龐大的邪靈，能夠跟鍾馗對抗，也藉此多增加一點驚悚元素，來修正首集不夠恐怖的劣勢。我們田調了很久，剛好編劇看到幾年前一個不起眼的小新聞：宜蘭內埤海灘有一位外籍移工跳海自殺，在現場的沙灘上遺留了一尊詭異的斷臂雕像——面目猙獰、雙目赤紅、獠牙外凸，是一個叫「皮啵」的泰國邪靈，一般是毒販、人蛇集團在拜的偏門邪神。我們覺得很有意思，與泰

國的宗教顧問討論之後，決定將這尊邪靈當成最後的大反派。為怕拍攝時真的撞邪或不小心招到陰靈，劇組捨棄「皮啵」這個名字，改用「鬼師父」代替，亦請美術團隊重新打造一尊邪像、置換涉及到的泰國咒語與圖素，最後呈現的樣子，便是大家在電影裡看到的模樣。

　　另外，團隊也一直猶豫「椅仔姑」究竟要不要保留。當時的癥結點是──電影內已經有非常多的角色，再加上

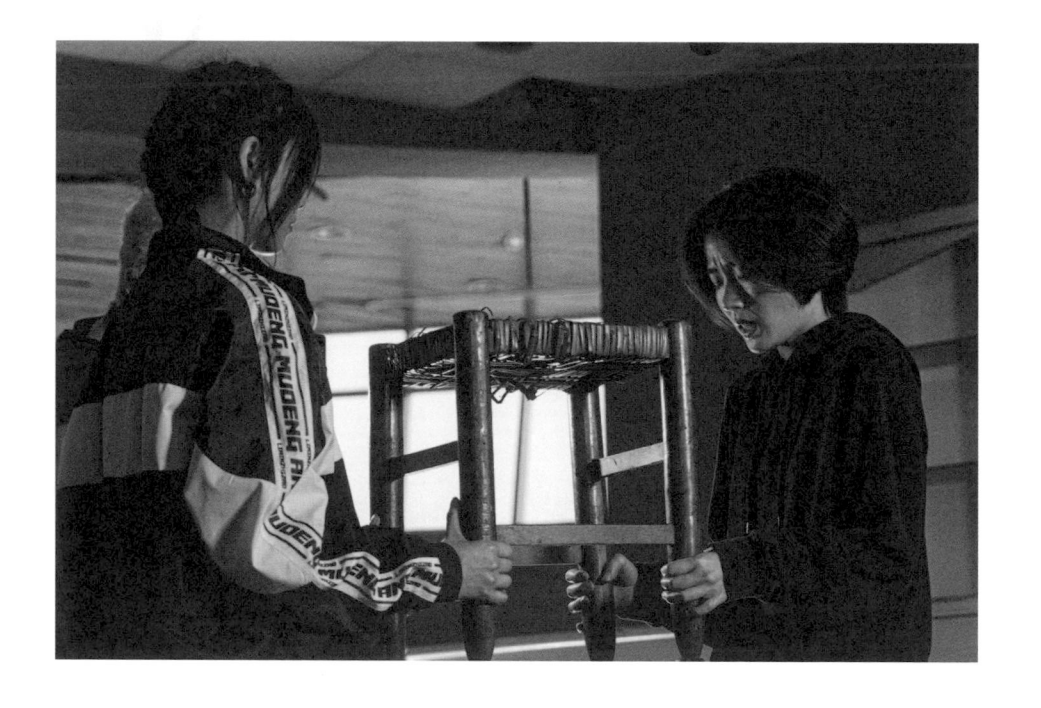

一個元素會不會讓主線偏離？可後來更深入的研究以後，才察覺椅仔姑之於電影，算得上是畫龍點睛的存在——椅仔姑其實是一個善靈，與惡靈鬼師父處於對立的兩面，我們把祂跟「鍾馗嫁妹」這個意象串連，將椅仔姑變成鍾馗——也就是男主角火哥——在陽間保護妹妹佳敏的媒介，彰顯鍾馗的人物形象，也強化了角色之間的情感連結。

除了故事開發所面臨的挑戰，尋找能夠飾演鍾馗的男主角，也費了一番功夫，除了演技、角色適配度考量，《馗降：粽邪2》題材特殊，要扮演鍾馗神尊、跳鍾馗送煞具備一定危險性，演員命格要夠硬、八字要夠重才能擔任，否則很容易中邪，嚴重的話甚至會喪命，連宗教顧問法師也沒辦法保證飾演者的安危。當時與導演討論了很多人選，幾乎把那個年齡層的男演員全都翻了一遍。團隊還特別為此南下到鍾馗廟，擲筊請示馗爺，最後由李康生連續五個聖杯，成為馗爺欽點的「鍾馗」。

由於第二集講述鍾馗神尊的故事，劇組對此十分慎重，所有宗教科儀、對於馗爺的描繪，皆與宗教顧問老師

反覆討論，而重大決策諸如男主角、定檔日期等，也會請示馗爺的意見。當時我們詢問馗爺《馗降：粽邪2》的上映日期，馗爺表示希望能定檔在農曆7月的某幾個日子，抑或是中元節那天。

馗爺的回應與團隊綜合評估後的上映日落差不大，於是我們便遵照馗爺諭示，定檔2020年9月2日中元節。

然而，在電影即將上映的前兩週，突然殺出好幾個程咬金，由華納兄弟發行，名導克里斯多夫諾蘭的強片《TENET天能》、漫威的超級英雄電影《變種人》、迪士尼真人版《花木蘭》，這幾部好萊塢大片臨時決定和《馗降：粽邪2》定在同一個檔期。

原來，當時全球疫情肆虐，好萊塢電影紛紛延期上映，原本強敵環伺的暑假熱門檔期反而空了出來，彷彿為國片開了一條康莊大道。殊不知，隨著《變種人》與《花木蘭》先後定檔，華納兄弟竟也破例讓《天能》搶先美國在台上映，讓《馗降：粽邪2》瞬間陷入四面楚歌的境地。

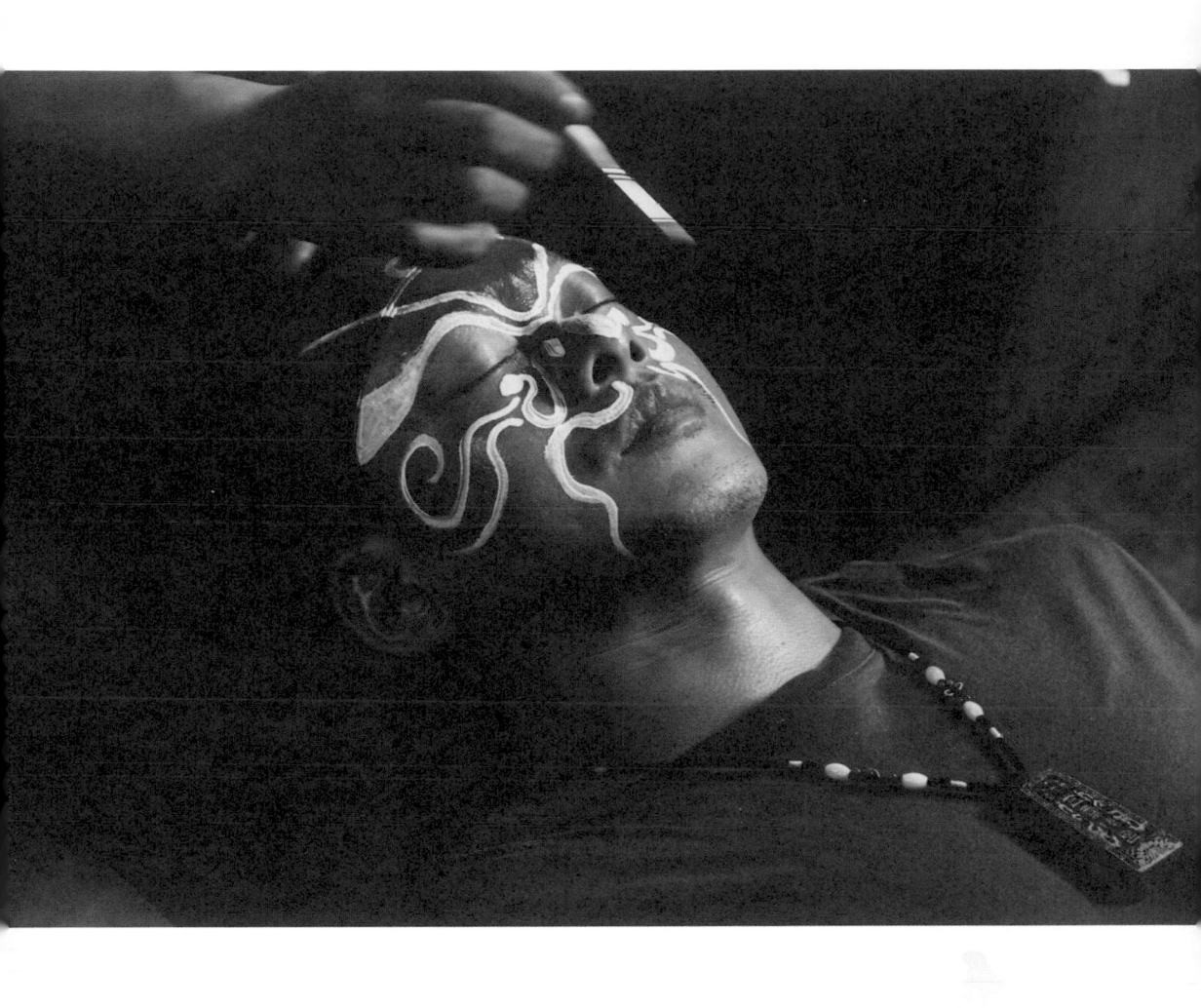

這幾個程咬金殺得我們措手不及,因此更加努力跑宣傳,包含媒體通告、校園、戲院 Q & A、宮廟等全台總計跑了 200 多場活動。最後,多虧了中南部觀眾的大力支持,讓《馗降:粽邪 2》能夠不遜於好萊塢大片,獲得 7 千多萬的票房,也很幸運入圍金馬獎三項大獎,以及台

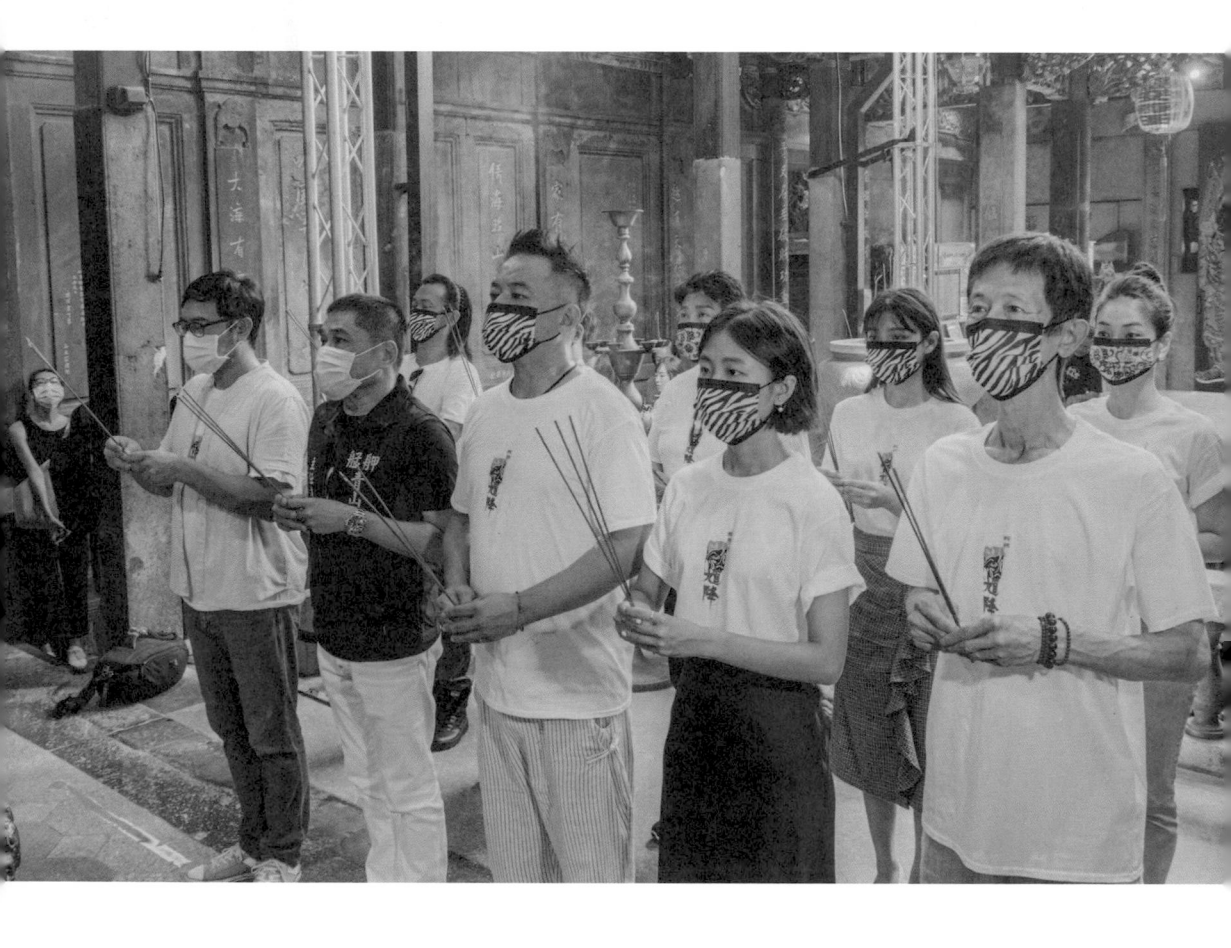

　　粽邪——電影所說的那些鬼事

北電影獎七項提名。以商業性十足的鬼片來說，能夠入圍就已經是非常重要的肯定了。

回想一路以來，從《粽邪》初亮相，拍攝第二集《馘降》，到現在即將迎來第三集《鬼門開》，已經過去 5 年了。當初那些首次在電影掛帥的主創，也慢慢成爲影視圈的中流砥柱，《粽邪》三部曲能夠受到這麼多觀眾矚目，真的是萬分幸運，也有說不完的感謝。仔細回想起來，其實我們這幾年一直在走的系列之路，確實有些坎坷，包括續集作品力求創新突破、製片困難、遭遇疫情衝擊等，面臨諸多考驗，但最後卻能一一化解，感覺冥冥之中一直有股力量推動著團隊持續前進——也許是馘爺庇佑，也許是對電影的信仰，讓我們能夠不畏艱難，一路勇往直前。

第二章

電影裡遇到的那些
《？》篇

很多人都說鬼片很恐怖，
其實真正可怕的是，
它們往往來源於真實事件

　　《粽邪》第一集描述女學生遭好友背叛，被同學集體霸凌，最終含怨上吊，10 年後化爲厲鬼捲土復仇，當年的霸凌者接二連三自縊身亡，因此舉行送肉粽儀式試圖化解煞氣。

　　雖然劇情是杜撰的，但送煞習俗卻眞實存在於當代社會，現今仍會看到「生人迴避！ＸＸ地方送肉粽」的新

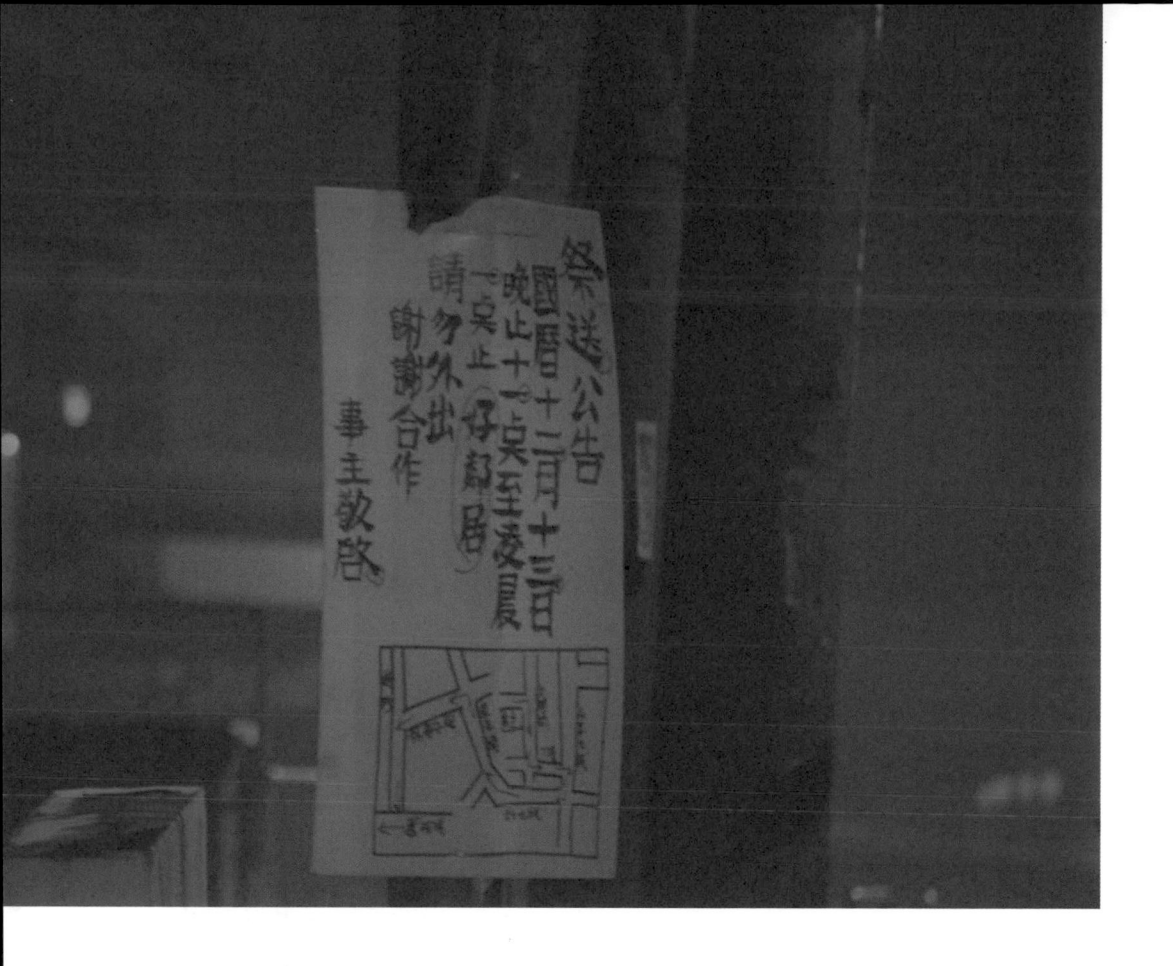

聞，而同一地點反覆有人上吊、觸犯送煞禁忌後離奇身亡等，這些詭異的「巧合」都有報導可循。所以我們爲電影實地考察時，就已經有心理準備，即將面臨到許多難以解釋的事件。

　　劇本籌備前期，《粽邪》的製片統籌聯絡上一位眞的有在送肉粽的法師，剛好要在中部舉辦一場送肉粽，問我

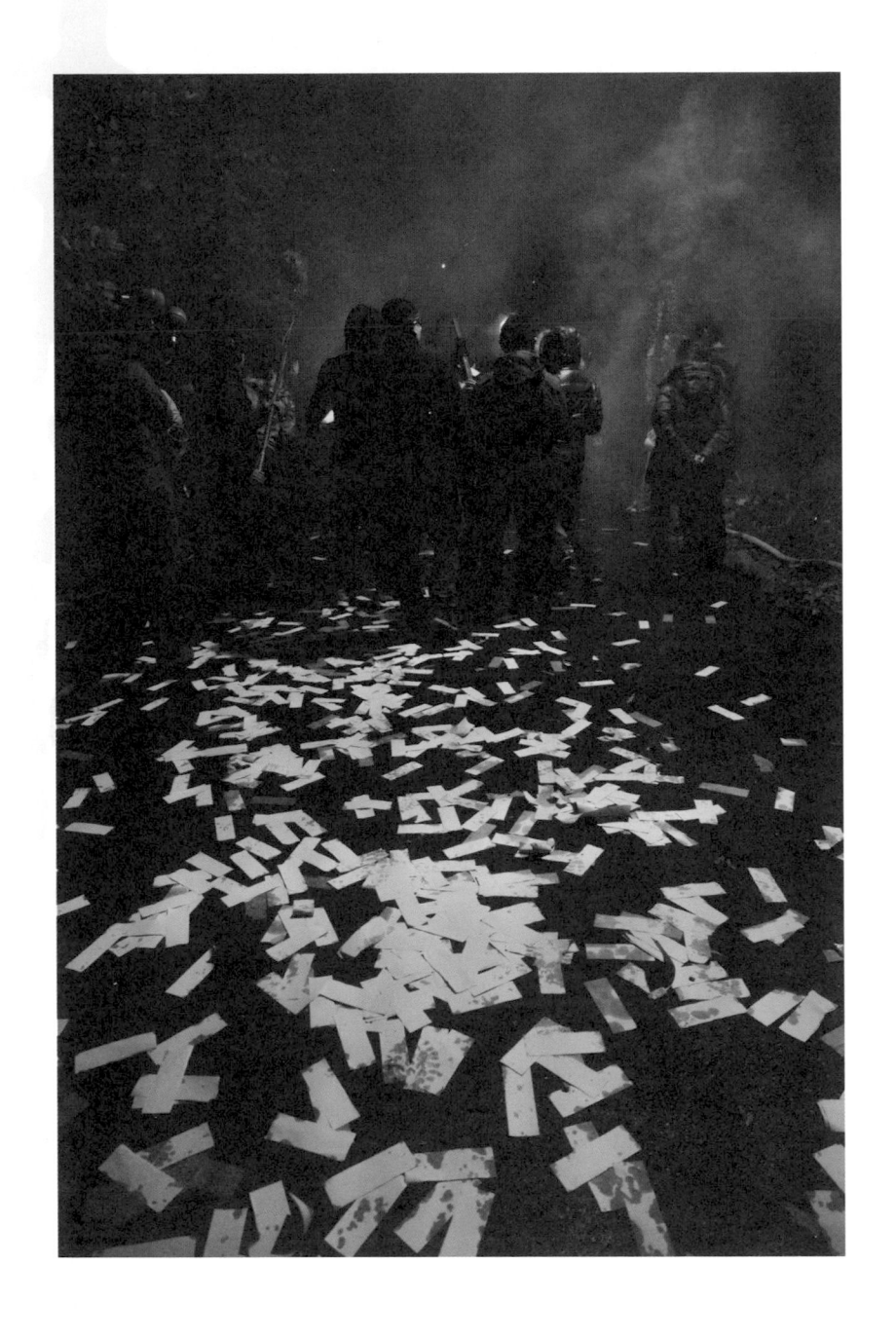

　粽邪──電影所說的那些鬼事

要不要一起去觀摩，而且法師同意團隊拍攝儀式當作田調紀錄。我覺得機會難得，便和製片統籌、副導、攝影師等人一同開車南下。事主家位於彰化的一個小村落，送肉粽儀式晚上 11 點過後才能舉行，於是我們到了之後便在那等，等到夜幕低垂。日落後的鄉村十分安靜，也沒有什麼人煙，其實還滿陰森的。

鄰近子時，送肉粽即將開始，主持儀式的法師很嚴肅的警告：「這場煞氣很重、怨念很重，你們這些台北來的、拍電影的不要不信邪。」他帶著法器、領著隊伍前往事發現場；我們則帶著緊張戒慎的心情，提著相機準備紀錄，然而事主不希望他們家入鏡，只得法師處理完屋內，離開屋子前往海口的路程可以拍攝。於是，室內儀式告一段落，法師送出門後，我們便一路跟著隊伍前進。

祭送路線的安排，是送到橋下出海口，雖然已近深夜，依然有一些零星的車輛，由於當時法事人手不足，送行完畢我們幾人就留在橋邊幫忙疏導交通，只有攝影師跟拍法師，將上吊繩索拿到海口燒掉。

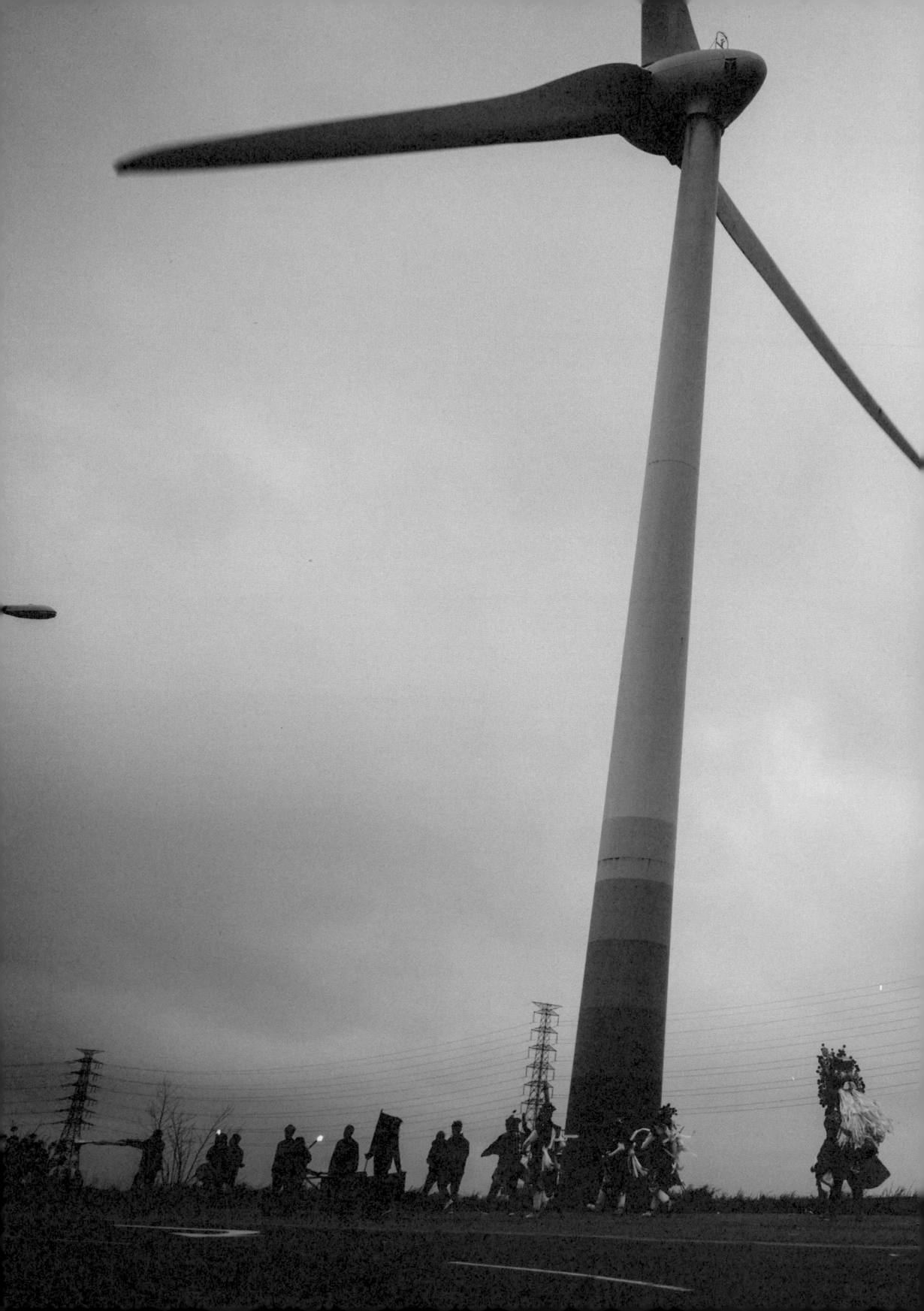

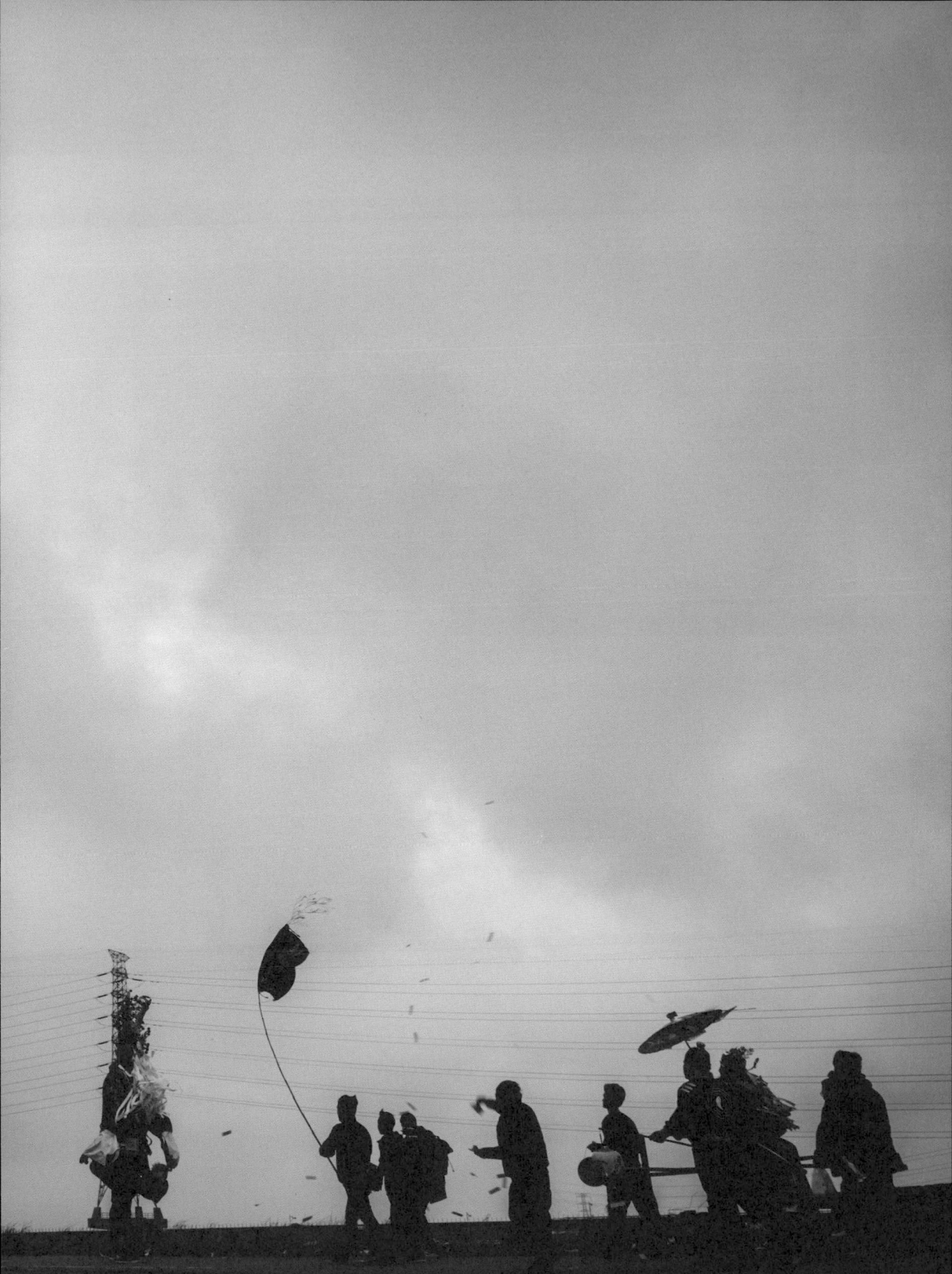

　　儀式結束不久，攝影師開始不對勁了，氣色變得很差、頭暈目眩、臉色發白，跟之前精神奕奕的模樣判若兩人，我們趕緊請法師來，詢問之下發現，原來不只攝影師出狀況，連法師身邊的助理也沖煞到渾身不適。

　　法師替攝影師處理完，才娓娓道來本次送肉粽事件的始末：原來這戶人家是一對兄弟，這棟房子是他們祖傳的家產，哥哥因為工作不穩定，生活也比較隨興，常常喝酒

後就找弟弟借錢，某一次弟弟實在受不了，衝動間羞辱了哥哥，而哥哥喝酒後心情不好，又被弟弟當面責罵，回家後就上吊自盡了；家屬當時也沒特別做什麼處理，僅按照一般喪葬手續辦理哥哥的後事。結果誰也沒料到，弟弟竟在 7 天後離奇死亡，家屬因此嚇得請法師來舉辦「送肉粽儀式」。

攝影師遇煞當日拍攝的紀錄影片，至今還能聽見極不尋常的尖銳高頻，疑似靈體出現干擾，我們後來將這段聲音完整收錄在《粽邪》電影片頭……

鬼片場景自帶陰森，
會被相中的場景，通常都有問題

經過一連串的籌備，《粽邪》終於投入拍攝，我還記得在一個寒流來襲的夜晚，電影於台中外埔取景，那裡是廢棄已久的遊樂園，白天看就已經荒蕪冷清，夜晚更是陰森詭異，而且大隊還要拍攝新娘上吊的恐怖戲碼，連我

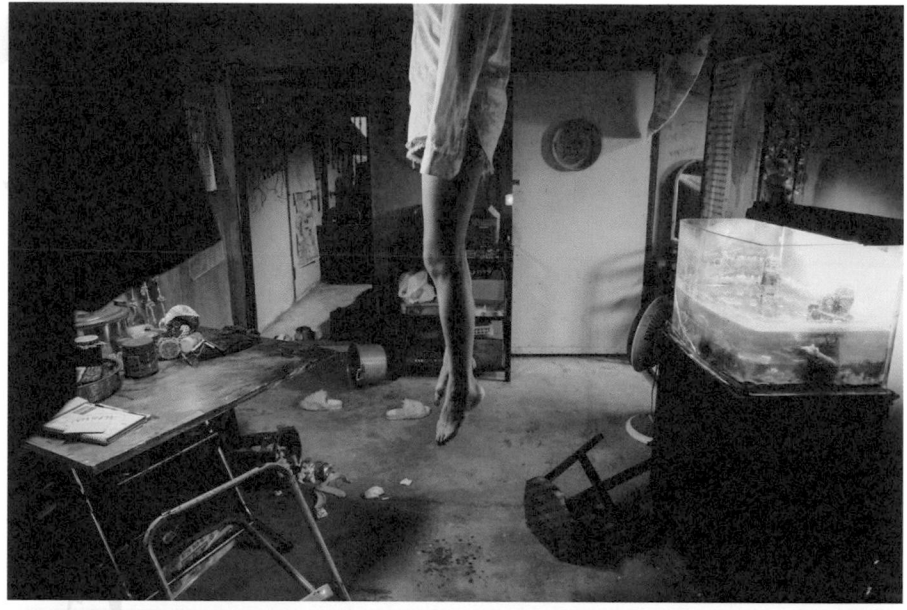

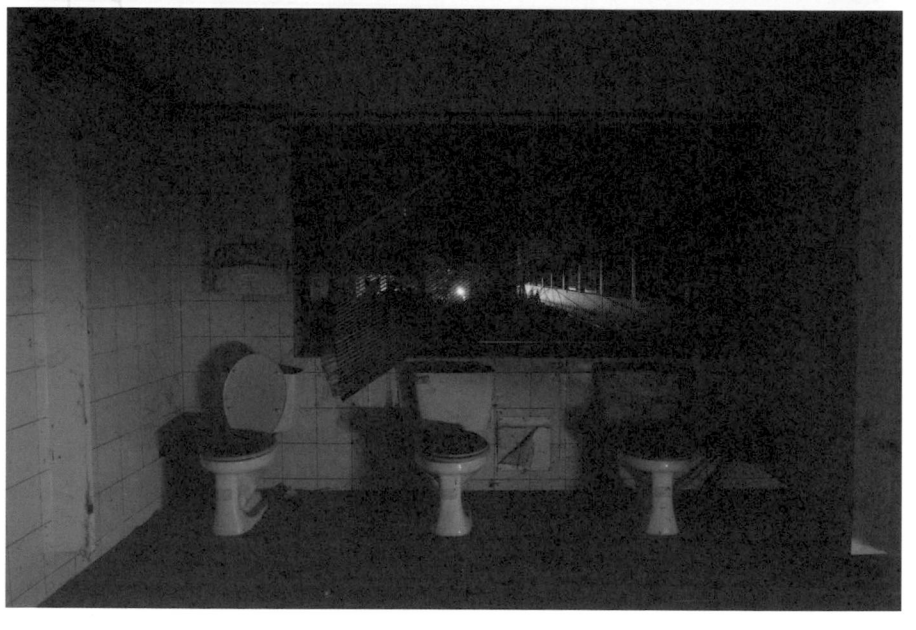

粽邪——電影所說的那些鬼事

都有點毛毛的。劇組當時已有一位顧問法師，而其中一位演員的太太也是法師，當她知道要來這麼不祥的地方，又請來台中當地的2位法師朋友一起護持。然而，即便現場4位法師坐鎮，仍阻止不了怪事發生……

當天真的非常冷，旁邊又是溪流，工作人員與演員頂著刺骨的冷意拍戲，本來一切如常，忽然之間一陣寒風颳過，現場導演監視器、攝影機、拍攝用的電腦設備竟同時失靈，大家原以為是天氣太冷導致機器故障，幫設備加蓋毯子後仍然不起作用，幾個法師一看事態不對，趕緊在機器前點3炷香作法誠心祈拜，說來奇怪，作完法、香一插，機器竟然就回復運作了。

《粽邪》另外一個北部拍攝地也是怪象頻生，如今回想起來仍有點後怕……

因為劇情需求，我們要找有地下室的屋子當作場景，最後選定北投一間無人使用的空屋。因為那裡實在空太久，怎麼租都租不出去，感覺不太正常，所以劇組先請顧

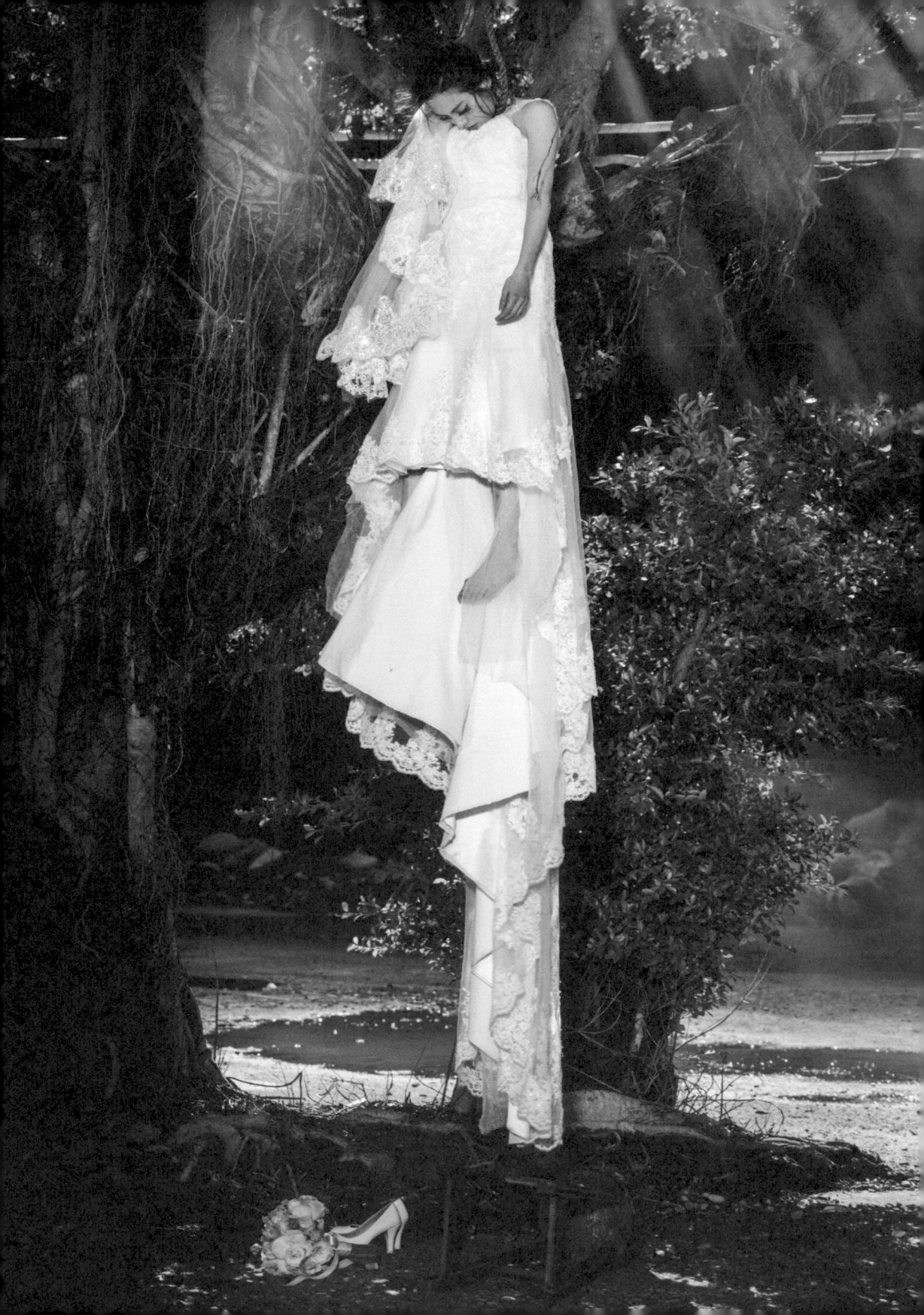

問法師去看看，法師有感現場氛圍十分怪異，叮囑大家拍攝時不可以嬉笑玩鬧，活動範圍也只能在一樓及地下室，更千萬不能打擾二樓。

然而，該場景甚至還沒開始拍攝，就有美術組的工作人員來反映這間屋子不乾淨……

有一天晚上，美術團隊好不容易布置完一個房間，大家移到第二間房繼續布置。突然間，嘩啦一陣聲響從隔壁傳來，他們趕緊過去查看，赫然發現前一間房的陳設全數倒落、散亂一地，可那裡是密閉的室內，既沒風吹，也沒外力，更沒有人……，工作人員頓時嚇得手腳發軟，頭也不回跑離現場。

後來大隊進駐拍攝，有個平常工作認真的同事不知為何突然在現場嬉鬧，講了一些不禮貌的話，還跑到二樓去，結果當日凌晨收工後，我才到家沒多久，就接到製片組同仁來電——有一位工作人員騎車回家時發生車禍。而出事的，正是那位誤闖二樓的同事。

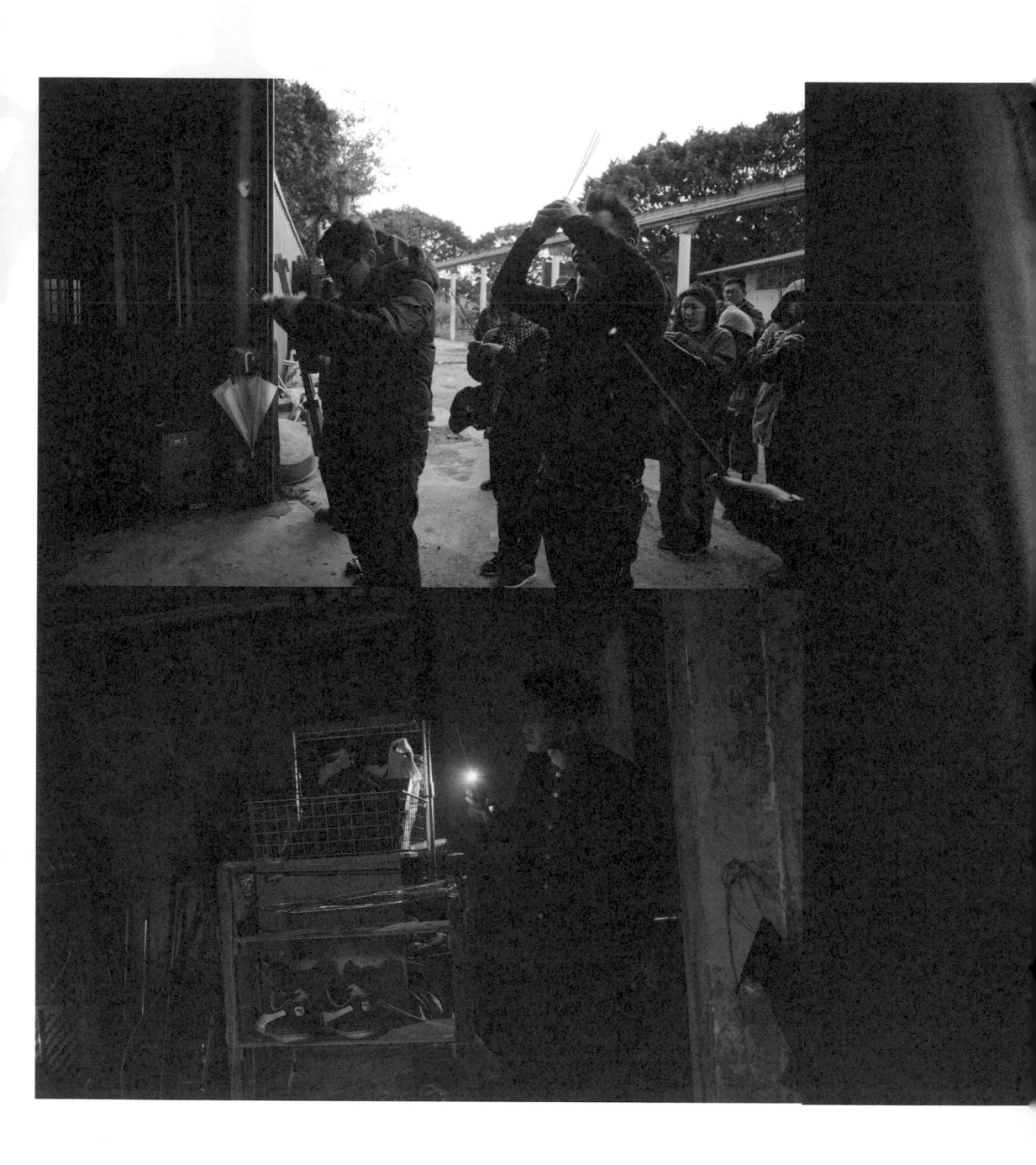

粽邪——電影所說的那些鬼事

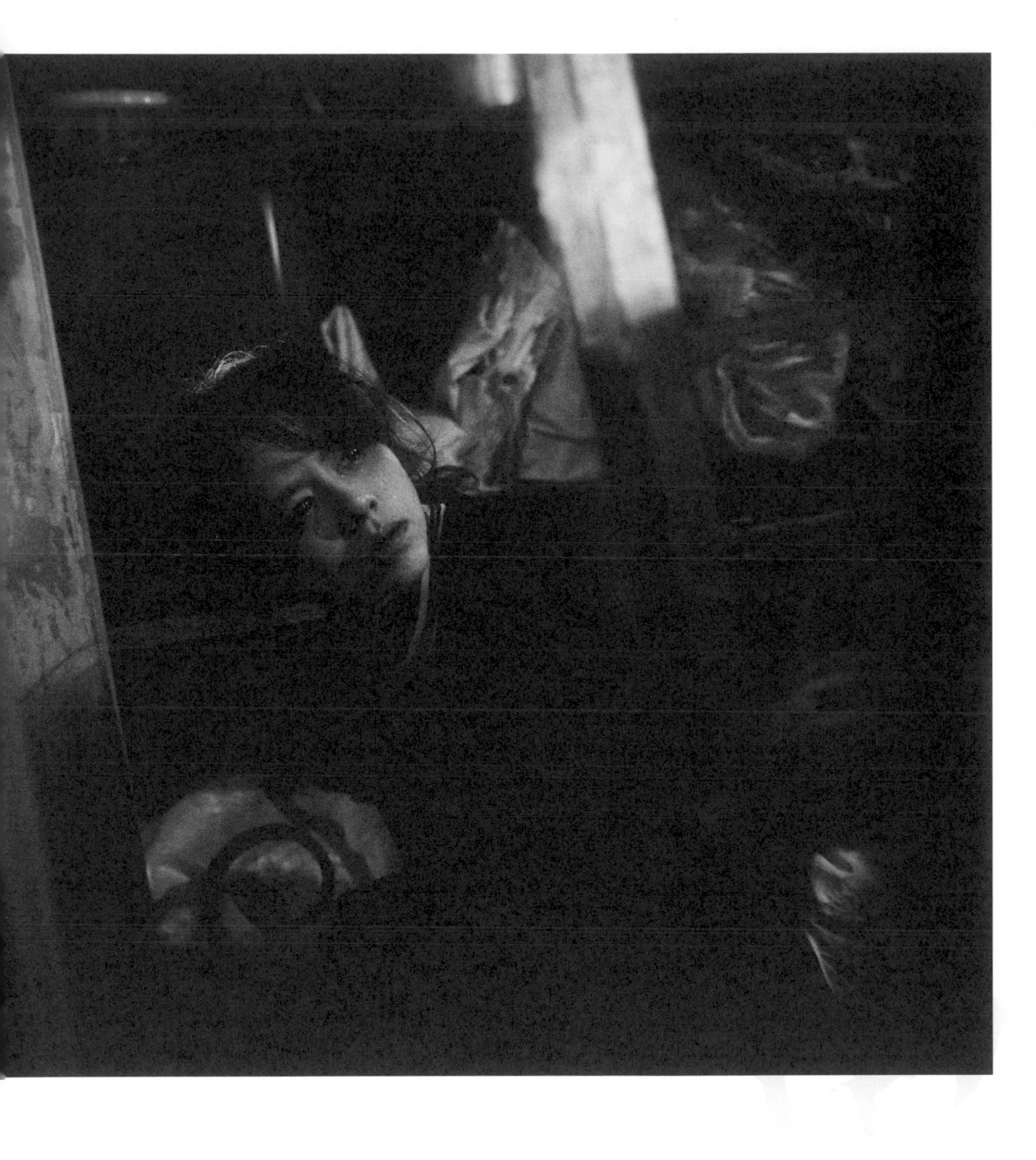

隔天一早我們去醫院探視，他躺在病床上十分自責，他說他昨天騎機車要回家，騎著騎著來到橋上，因為想趕快到家，沿路催著油門速度飛快，準備下橋的時候，忽然一個拾荒老人不知打哪冒出來，騎著舊式的摩托車，後面拉了一台拖板車，因為拖板車沒有燈，當他看到時已經來不及閃避，直接撞了上去，整個人噴飛出去，鎖骨當場斷裂。

　　探病那天他的父母也在，原來他們家經營宮廟，從小就有相關信仰，長期以來虔心供奉，他媽媽當時就很感激，覺得是神明庇佑，以同事高速行車、強烈撞擊還飛摔落地的情況，僅鎖骨骨折已是不幸中的萬幸。

也許是磁場相吸，
《粽邪》劇組連住的地方都有問題

　　劇組於中部拍攝期間，原本相中一間合適的旅館可供住宿，最後旅館方臨時出狀況，於是我們緊急找了另一

間歷史悠久的飯店。當時看照片覺得房間設備雖然有些陳舊，但總體來說還算乾淨明亮，且拍攝迫在眉睫，能臨時提供近百人投宿的旅店實在不多，我們便趕緊下訂。殊不知，大隊入住後開始有同仁反映這間飯店「怪怪的」。

當時我住14樓，女主角住15樓，一日女主角的經紀人打電話給我，說飯店洗澡沒有熱水，大冬天也不方便用冷水洗，怕會影響演員拍戲的狀態，因此想搬去別的地方住。我心裡覺得奇怪，我每天洗澡的熱水燙得皮膚能冒煙，怎麼隔一樓就變冷水了？不過我也不疑有他，或許只是15樓剛好管線異常；沒過多久男主角也跑來反映，感覺飯店不太乾淨，住起來不舒服，但他沒有具體表明問題點，加上大家每天下戲都很累，基本上回去倒頭就睡，待在飯店的時間也不多，所以我們還是繼續住下來，但我因此多留了一個心眼，想起顧問法師曾提醒，拍這種上吊死亡、猛鬼上身的戲務必留意演員的狀態，尤其要特別注意飾演復仇女鬼的演員。

果不其然，這位女演員也出事了。

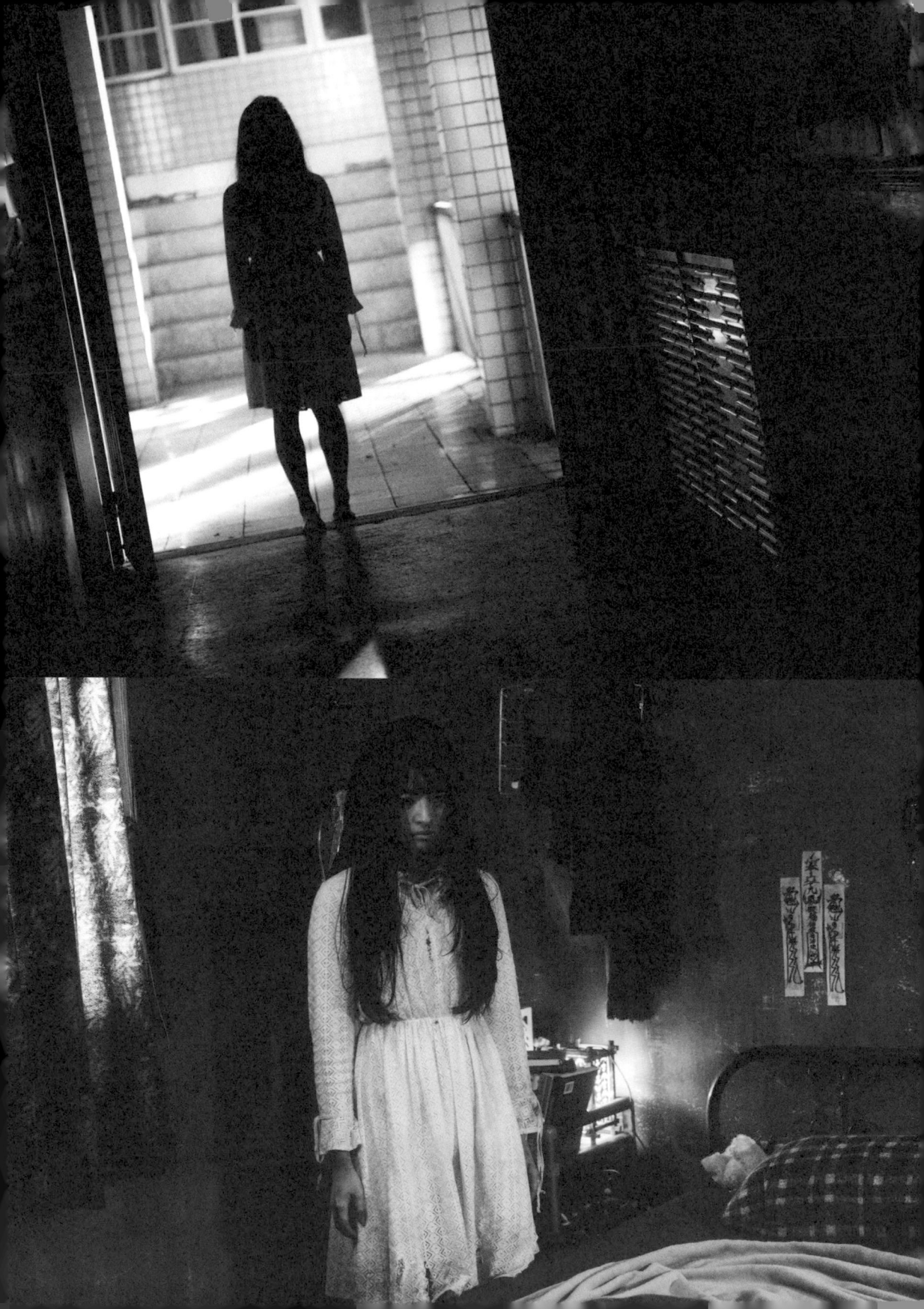

有一天，她收工回房間休息，發現水杯裡有菸蒂，可她平常不抽菸，按理說房間不應該有菸蒂出現，於是向飯店反映，得到的回應是，大概是房務人員打掃時抽菸，不小心遺留的。然而，後來情況非但沒有好轉，反而整個杯子插滿菸蒂。

之後不對勁的事情愈演愈烈，她住的房間有置放舊式的沉重大鏡子，正對著床，她每次回房，都感覺房間好像被動過，一開始是枕頭被挪動，最後居然連那面鏡子都被搬動。她受不了，說要換房間，但換了也沒用，直到有一天她回房間發現枕頭上莫名多一灘血跡，她嚇得連行李都沒收，拔腿就跑。

其實，演員遇到的這些狀況若要解釋為器械故障或人為因素，也還說得過去，但後面工作人員的經歷，卻詭異至極……

某一天，大隊在彰化的蚵寮拍戲，顧問法師突然把側拍師叫到旁邊，神情嚴肅，我就跑過去關心，詢問是不是

發生了什麼事。法師說今天一看到側拍師，就覺得他身上的氣場不對，於是問他最近有無遇到奇怪的事情。側拍師是個陽光健朗的男生，聽完法師問話後聳了聳肩，不覺得自己有哪裡不對，也沒感受到什麼異象，硬要說的話，大概就是當日稍早發生了一件相較奇怪的事。

當天出班前，他與一個做房務的女生從 15 樓一起搭電梯，兩人都準備直接到 1 樓，於是他就按 1 樓的按鈕，看著樓層數字遞減，14、13、12、11、10……電梯突然停了，電梯門緩緩滑開，一片破敗景象映入眼簾，裝潢剝落年久失修，顯然是荒廢已久的樓層。他還愣著沒反應過來，隔壁女生驚恐地盯著前方，嚇得尖叫大哭，他當下只覺得，不過是個廢棄樓層，有什麼好怕的，因此不以為意，自然地按下關門鈕，把電梯按到 1 樓。

法師聽了覺得很不尋常，便問我們住在哪個飯店，結果一聽不得了，原來劇組下榻的飯店數十年前曾發生轟動一時的命案：一位酒家女子疑似感情因素，身穿紅衣在該飯店 10 樓上吊自殺。因為這件事在當地鬧很大，當時也

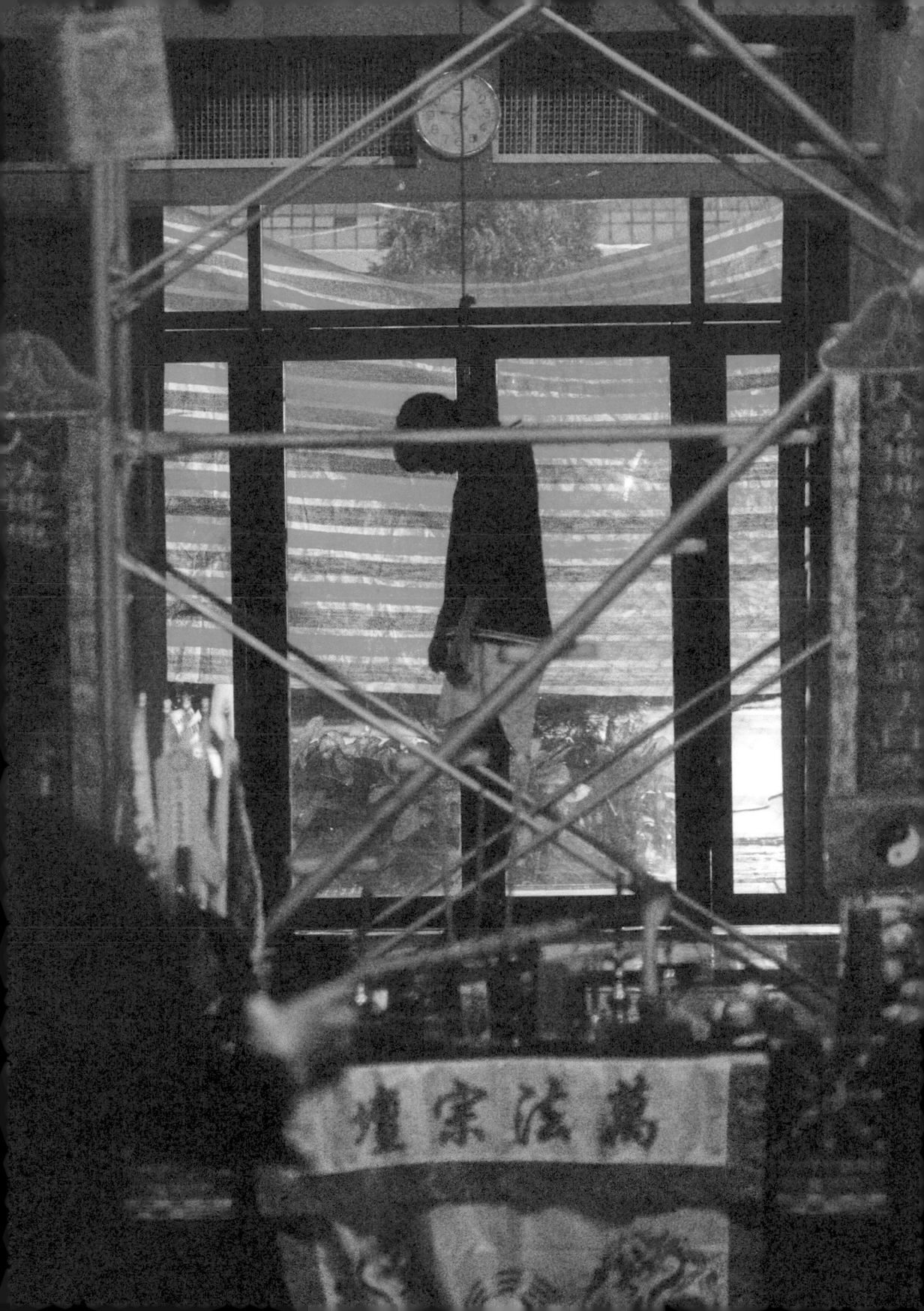

有法師來處理，照理說應該已經送掉了，怎麼還會發生這樣的事？

不過，顧問法師也告訴我們，身穿紅衣代表拿了黑令旗，上吊死亡怨念極深戾氣極重，是會索命的，作法送煞相當危險，許多法師因此不願意處理。

《粽邪》的題材恰好就是女孩因為感情問題上吊自殺，冥冥之中似乎有股力量，讓我們陰錯陽差之下住到這間飯店。當時其實我也很害怕，但是身為製片人必須要保障所有工作人員的安危，設法解決問題。那時候中部拍攝還剩 4 天結束，如果臨時要搬很難找飯店，且大家拍攝這麼辛苦也不好舟車勞頓換住宿。為了避免劇組人心惶惶，我請法師來所有團隊居住的樓層，從 11 樓至 15 樓、每一個人員的房間、走廊，都作法淨化一番。

所幸剩下的日子沒再發生其他怪事，順利完成中部的拍攝。

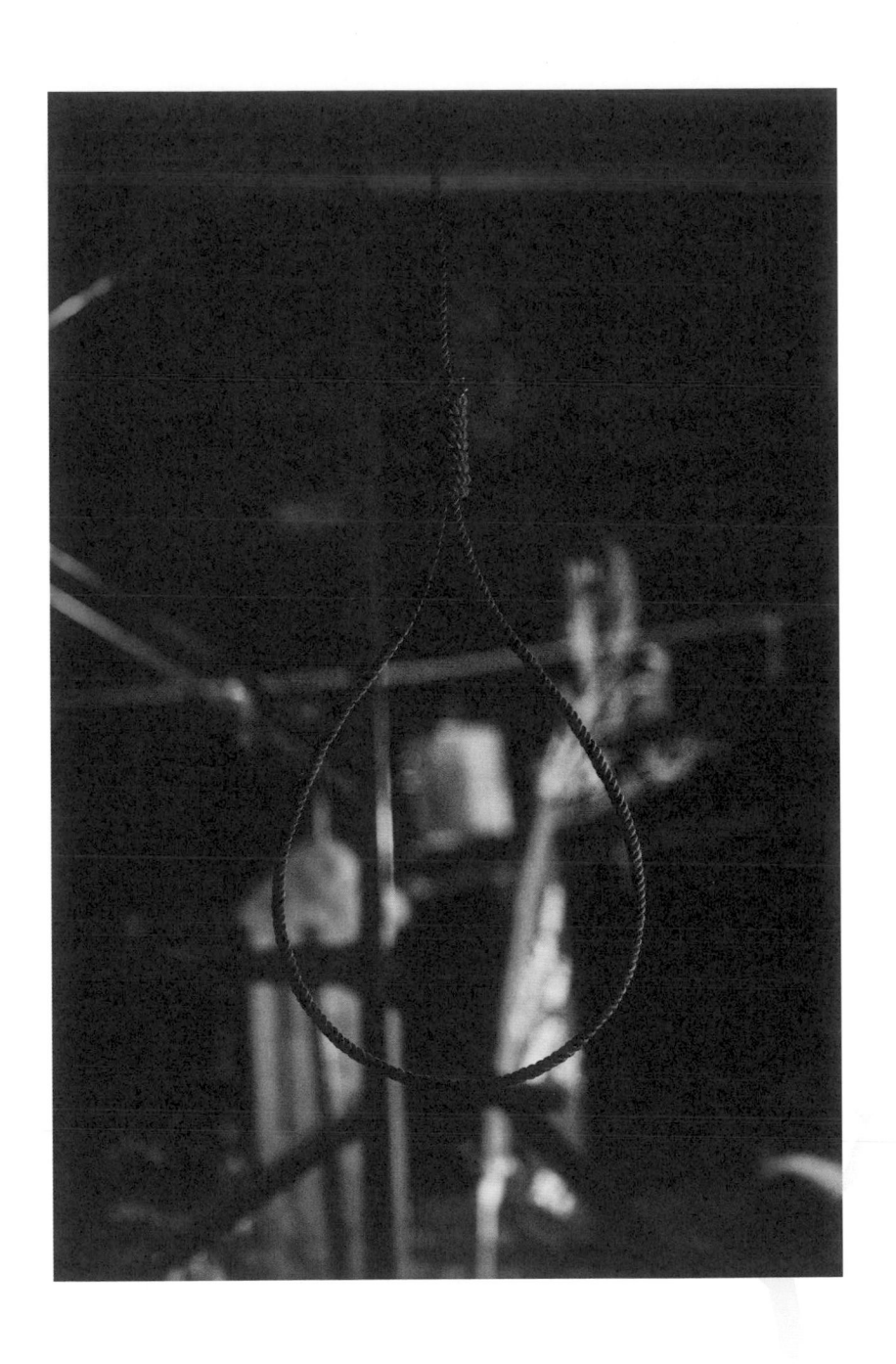

第三章

電影遇到的那些鬼事《粽邪》篇

《粽邪：粽邪2》上演神鬼大戰，
觀眾獲得電影的啟示，
劇組獲得鬼神的「啟示」。

《尪降：粽邪2》加入許多新的概念，除了「送肉粽」這個核心要素，主要講述「鍾尪天命」以及「尊重生命」。第二集的男主角火哥是具鍾尪天命的法師，遭邪靈鬼師父上身誤殺恩師後痛苦自責，從此失去人生目標，終日借酒澆愁。

　　女主角佳敏體質殊異能見陰陽，卻意外害死父母，被阿姨收養後又遭姨丈家暴毒打，佳敏因而厭惡自己，曾數次自殘試圖輕生。命運多舛的兩人因為「椅仔姑」相逢，又因鬼師父重新崛起而攜手抗敵，天意將火哥與佳敏牽繫在一起，讓他們重新找到了生命的意義。

　　《尪降》延續《粽邪》的理念，讓恐怖片在驚嚇娛樂之餘，也能傳達正面意義。我們希望這個故事啟迪大眾——生命誠可貴，每個人降生在世上，自有其獨特的使命（天命）。如果觀眾看完第二集之後，能夠不輕賤自己、不傷害他人，勇敢擁抱生命的缺憾，積極面對，就代表《粽邪2》亦達成了電影自身的使命，賦予社會正向的影響力。

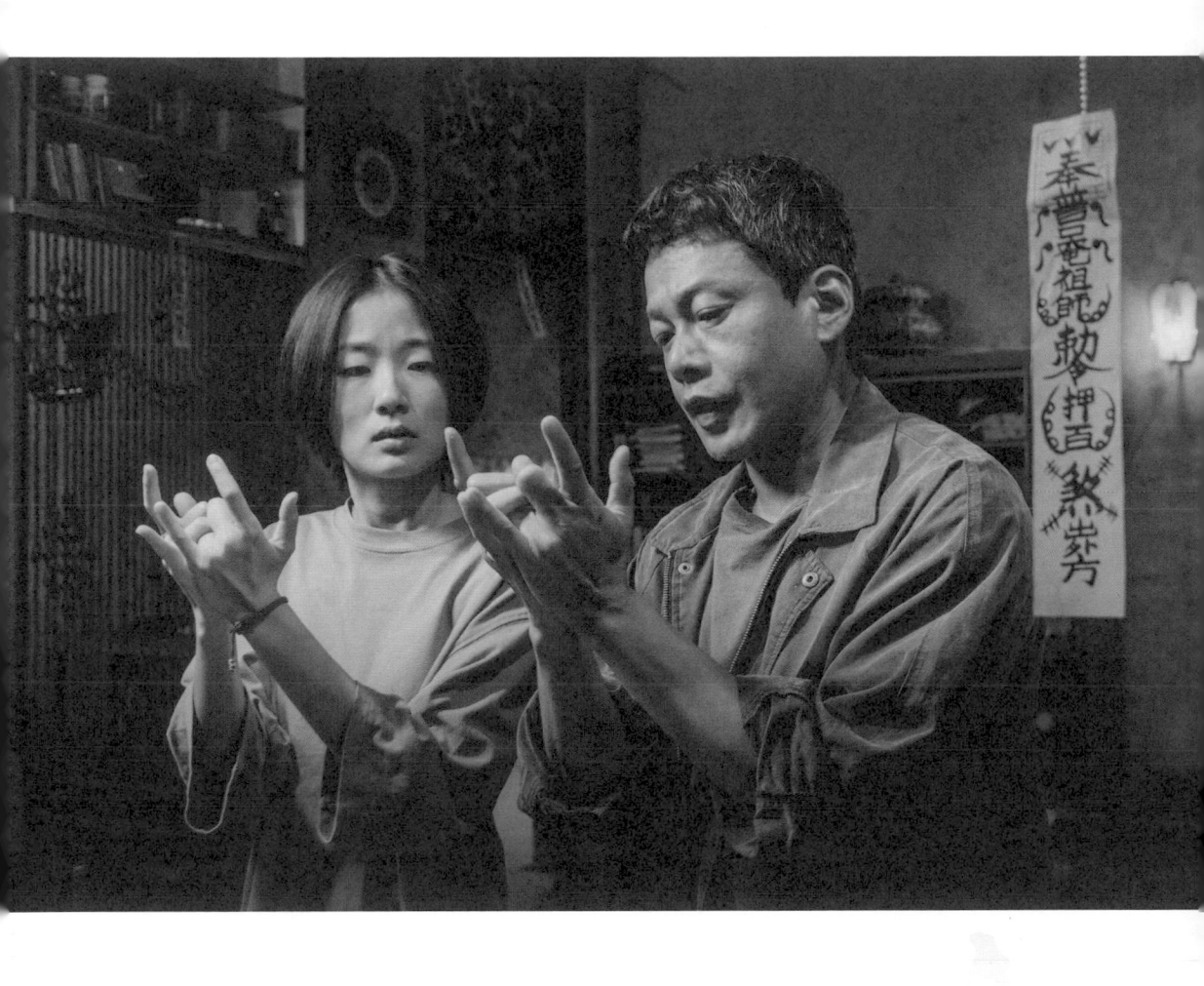

話雖如此，《尪降》比之《粽邪》，意圖帶給觀眾更加驚悚的感受，創作的角色善惡形象鮮明，不僅鬼變得更強大，神也變得更立體。因此，劇組對於接觸鬼神十分小心，每到一個新的場景拍戲，都會拜拜敬告四方，除了小心不要冒犯鬼，更是小心不要觸怒神……

　　粽邪——電影所說的那些鬼事

雖然做了許多準備，但神神鬼鬼的事情仍非我們所能揣測，我還記得第二集開拍第三天，就有工作人員出事了。

　　那時大隊剛下台中，預備拍攝一場廟壇戲，劇組找的場景是一間祭祀鍾馗爺的小神壇，桌上除了主神鍾馗也供奉著其他神明，整體室內空間不大，拍攝起來相當擁擠。當時各組工作人員擠在神桌旁，等待一顆鏡頭結束，導演喊卡之後，大家瞬間動了起來——美術組補道具、造型組替演員補妝、攝影組檢查剛剛拍攝的檔案……

　　此時，一位服裝組同事聽到旁邊有人跟她說：「我覺得這裡好悶喔，頭有點暈……」她轉頭一看，原來是劇照師在跟她說話，當時他額頭冒汗，臉色不太好，服裝組同事本以為是內部擠了太多人，他可能有點缺氧，緊接著又聽到劇照師說：「嗯，我覺得……我好像要暈倒了……」話還沒講完，就聽到噗通一聲，劇照師已經雙眼上吊、口吐白沫暈倒在地。

所有人都嚇了一跳，緊急將他抬到通風的地方急救，當時顧問法師也在現場，工作人員施救的同時法師也一邊幫劇照師作法。說來也奇怪，法師口中振振有詞、雙手比劃了一陣，最後法索一甩，他竟然就慢慢甦醒了。

　　根據劇照師的描述，他會突然昏倒並非中邪所致，而是有其他原因。

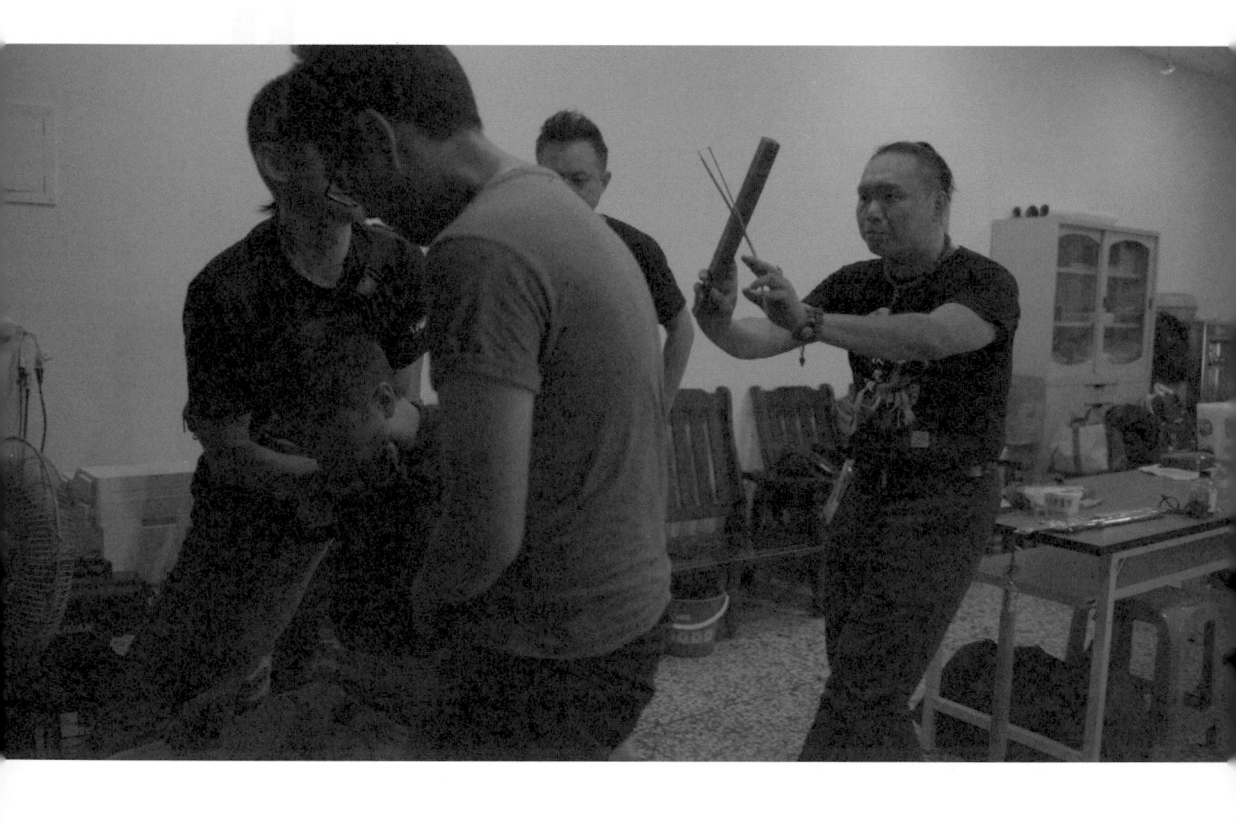

原來，劇照師因為上一個工作行程延誤，抵達拍攝現場時已經快要開拍，他趕著上工就忘了拜拜，到了神壇之後大家都擠在一塊，他努力鑽著縫隙，試圖捕捉不同角度的劇照，就這樣一會兒蹲著拍、一會兒側著拍，最後竟一屁股坐到神桌上拍，他當下並未意識到有什麼不對，繼續找不同的點抓拍照片。然而沒過多久，他就開始頭暈目眩，隨後就昏倒了。

　　從昏厥到甦醒的這段時間，劇照師有一種很清晰的感受：這不是什麼邪惡力量，而是冒犯神明的懲罰。因為他事前並未拜拜告知鬼神，甚至還誤坐神桌而不自知，因此祂們給予他一點「啟示」以示懲戒。

　　爾後他就到旁邊的大廟裡靜坐休息，並好好的跟神明道歉，之後上工就沒再發生身體不舒服的狀況了。

　　也許在外界看來，劇組的一些行為充滿迷信色彩，但拍攝現場什麼都有可能發生，尤其我們又做這類敏感題材。我自己也是《粽邪》這幾集拍下來以後，發現講話真

的不能太鐵齒，更不要不信邪，否則一旦觸怒鬼神，後果難料。

盛傳鬧鬼的地方，沒事真的不要隨便踏進去

劇組在桃園一間廢棄飯店拍攝期間，邀請媒體來探班，當天搭了兩個帆布棚子，一個讓顧問法師擺設鍾馗道壇，另一個讓記者們採訪演員。訪問到飾演昌仔的演員時，他表示在拍《馗降：粽邪 2》以前，自己是不太信邪的，然而拍戲期間發生的怪事，讓他開始感覺到，也許世間真的存在無法解釋的力量……

當時他要拍攝一場在樹上上吊中邪的戲，場景所在地極度荒涼，是連 Google 地圖都找不到的地方，方圓幾里內也沒有什麼房屋、居民，就只有一棵大樹，詭異而淒涼的矗立在田野間。那位演員回憶道，拍攝上吊戲的前一天，大隊在那裡拍別場戲，四周安靜無風，靜得樹葉動都

不動；但到了第二天，當他吊在樹上時，附近開始響起此起彼落的「吹狗螺」，叫得十分淒厲，他從沒聽過如此悲慘的狗嚎聲，且持續了好久好久；不僅如此，現場還時不時颳起詭異的大風，風沙四起吹得樹葉沙沙作響，停都停不下來，風還一度大到連工作人員都站不穩，無法繼續工

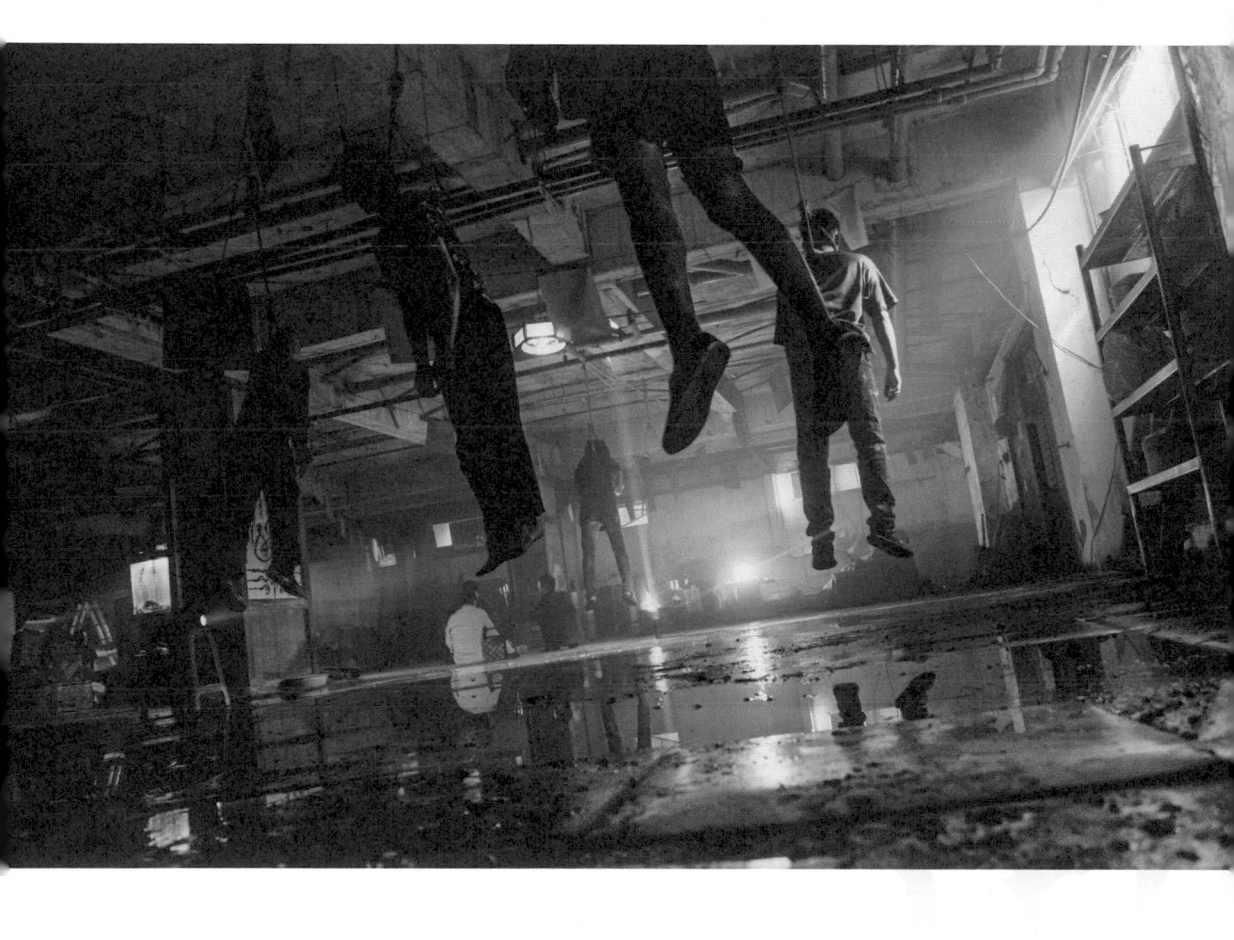

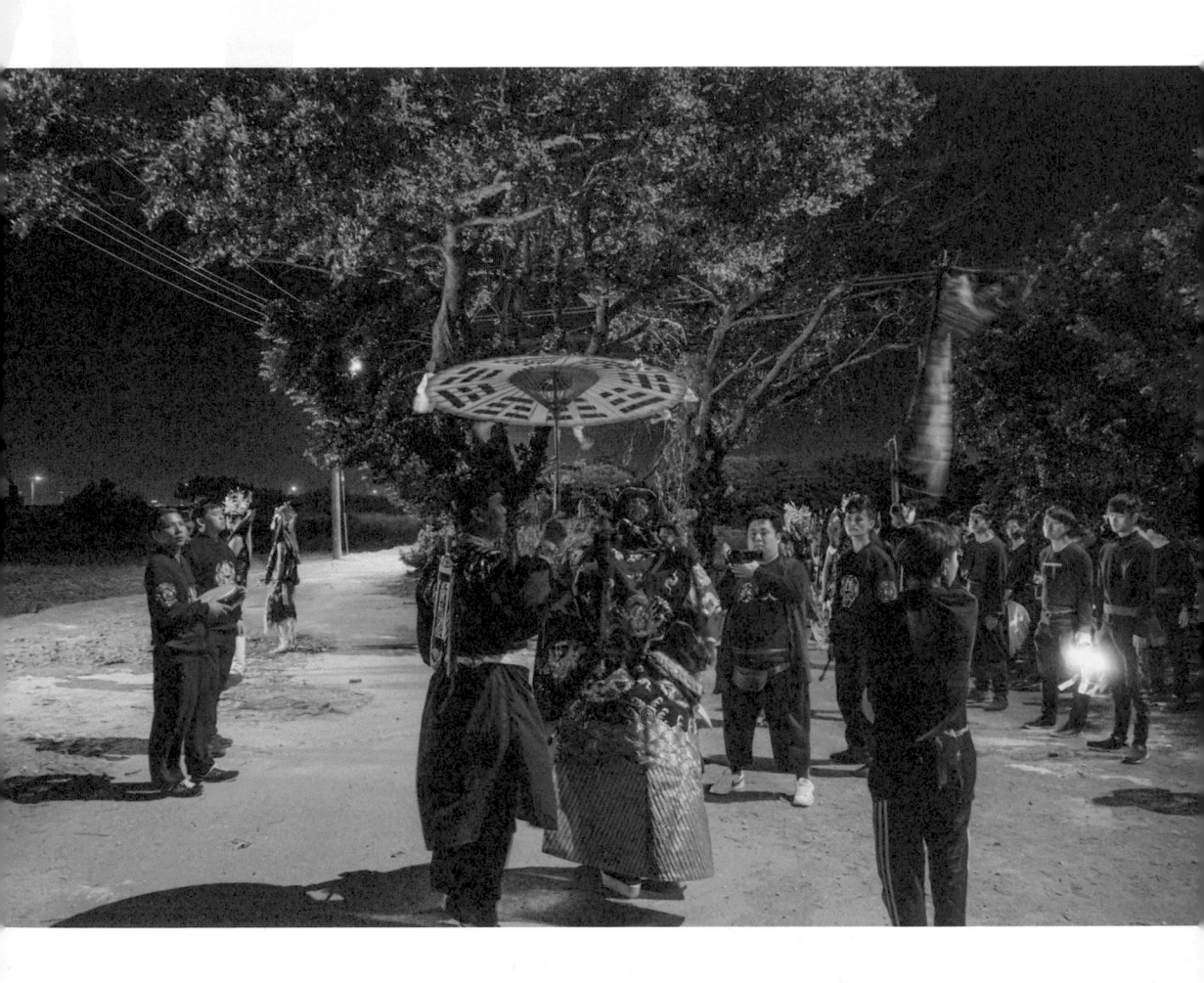

粽邪——電影所說的那些鬼事

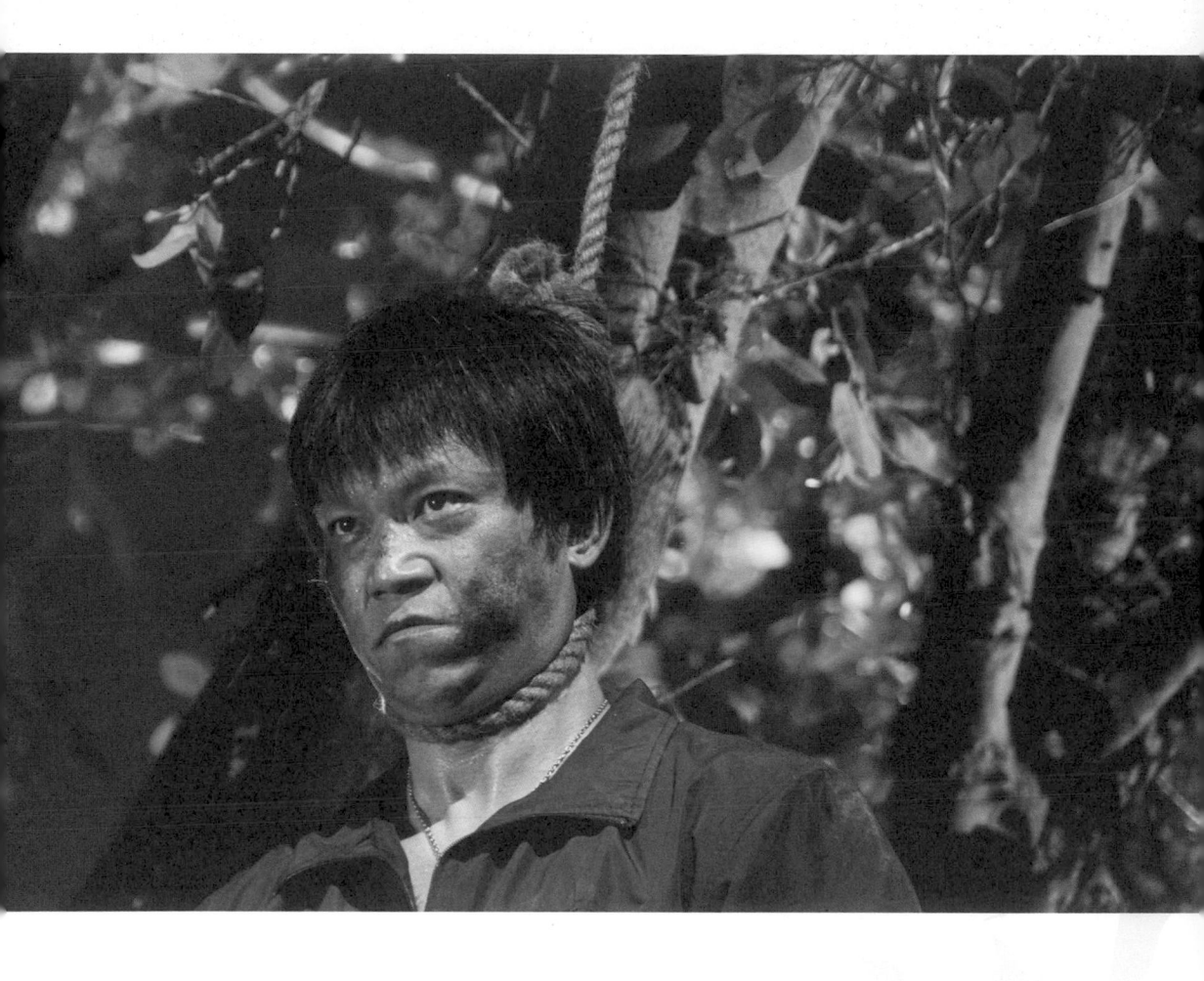

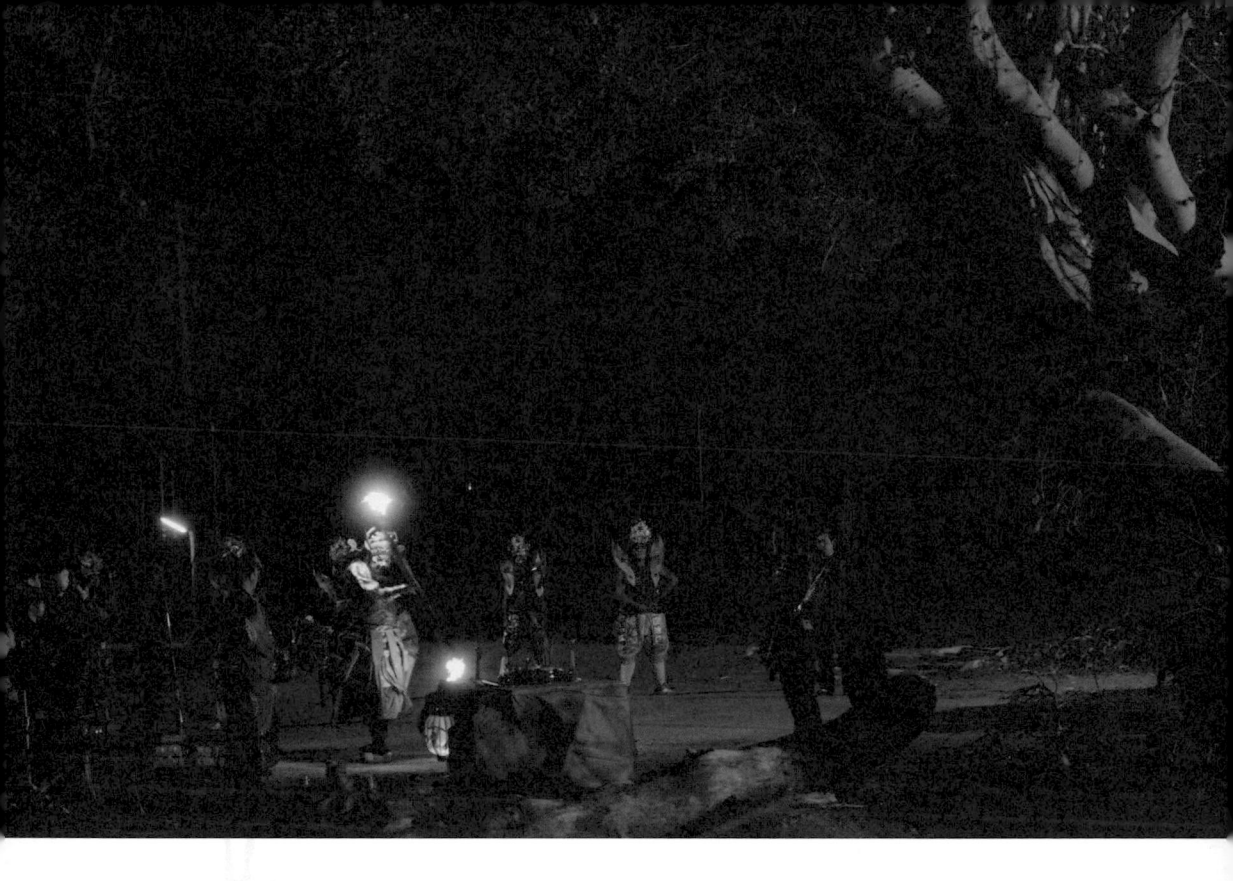

作，只好先暫停拍攝……

　　當時一名記者聽完他的描述，便打趣說道：「颱風有什麼大不了，我是新竹人，哪有什麼風沒見過？」豈料話聲一落，媒體探班的現場突然颳起一陣強勁的大風，沒有固定方向的開始亂吹。一旁架設完道壇的顧問法師察覺不對勁，擺起陣勢對抗，可風勢非但沒有減弱反而愈來愈大，大到遮風避雨的帆布帳篷都要被吹垮，好幾個壯丁去

拉都拉不住，後來法師只好先把道壇撤下，先不對抗、和平相處，結果才撤掉沒多久，風竟然就漸漸平息了。

之後我們帶著記者參觀拍攝場景，卻在場景附近的長廊聞到一股濃濃的屍臭味，連第一次來現場的好幾個記者都有聞到，而且長廊裡一扇應該要關起來的門，不論工作人員怎麼設法去關，總是會自己再打開……

不過，這個場景本來就是盛傳鬧鬼的廢墟，所以碰上一些異狀，我已經有心理準備，可接下來一連串的事件，卻讓我真正感受到「鬼屋」之名，果真名不虛傳……

這間廢棄飯店特別陰，劇組又都是夜晚拍攝，我們聘請的宗教老師、顧問法師都有提到，這邊的「居民」們不太高興有人來打擾祂們，因此特別交代，只能在老師們設有結界保護的地方活動，其他地方千萬不可以去。

有一天夜裡，我趁著拍戲空檔去飯店旁邊停車場的車上小憩，不曉得是不是因為連日夜戲身體疲憊又神經緊

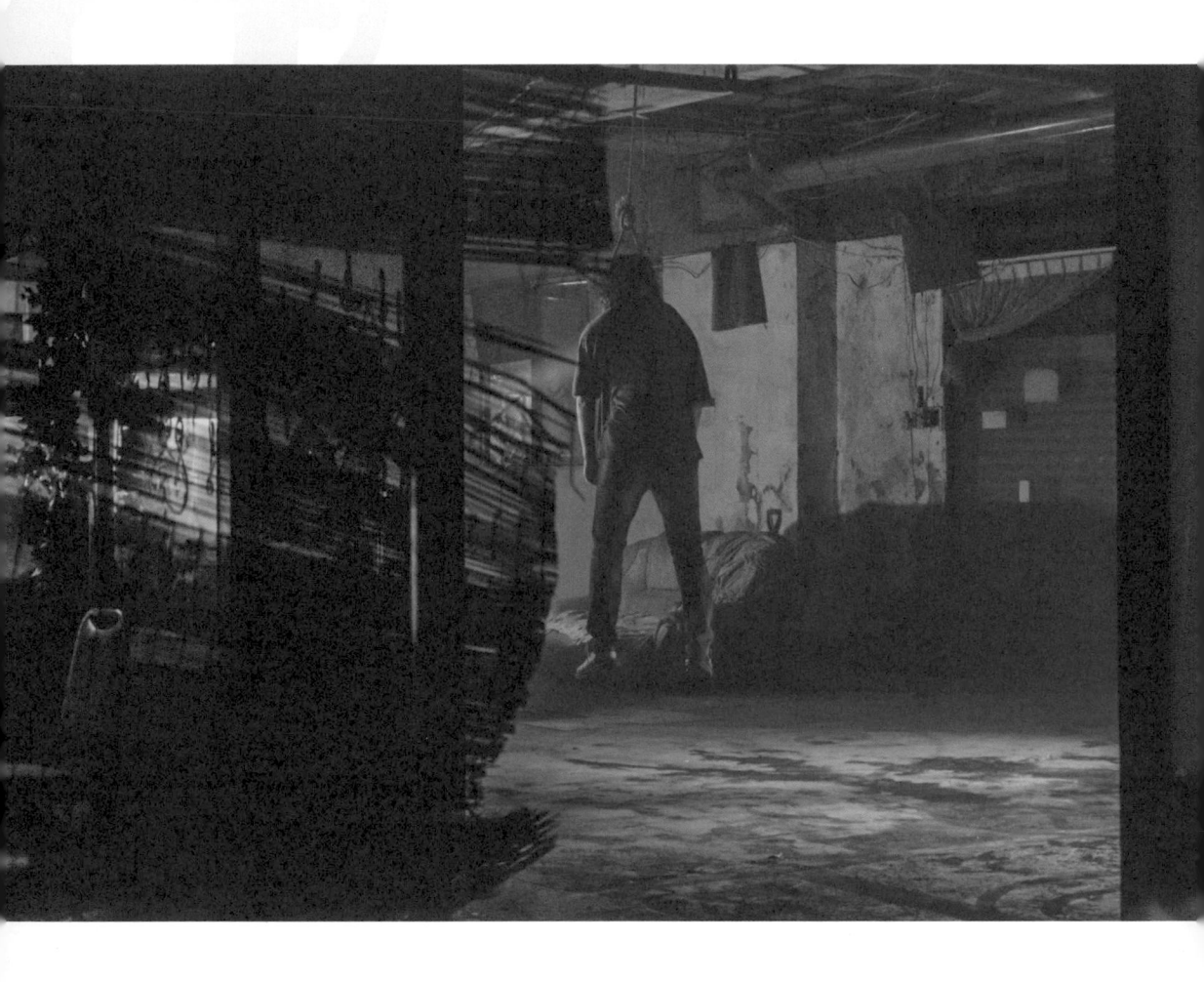

粽邪──電影所說的那些鬼事

繃，我似乎很快就睡著了，但卻做了一個十分古怪的夢——夢境裡我好像在拍攝現場，但一切又不是那麼清晰，背景黑黑暗暗的，我看見遠方有幾個身形圓潤，沒有面孔且渾身長滿腐肉的物體，正不懷好意地朝著我的方向快速逼近，我頓時嚇得全身僵硬，趕緊在心中默念避邪法咒，結果在快要上身的時候驚醒，背上冷汗直流。

此時，卻見到顧問法師驅魔裝束齊全，提著鍾馗劍帶著弟子匆匆趕來，說似乎還是有人不小心闖入了「居民」的地盤，惹怒了祂們，幸好他及時發現，現在正在追趕，祂們朝停車場這邊過來了，並大致描述了祂們的長相：渾圓的身形、腐爛的軀體、沒有臉、散發屍臭味。我聽了整個雞皮疙瘩都起來了，法師的描述竟與我剛剛在夢中看到的形象不謀而合……

更詭異的是，當天一個導演朋友來探班，帶了一些食物、飲料慰勞劇組，本來是想跟大家暢聊一下，但他覺得身體不太舒服，就提早離開了。過幾天他跑來抱怨，表示以後再也不要晚上探班《粽邪》了！一問之下才知道，

原來他那天回家以後，睡覺睡得很不安穩，反覆做著奇怪的夢，夢中都是相同的內容：一個身形怪異的「人」，走到他面前，撕下自己身上的肉要給他，他看到那些肉都爛了，但也不知道該怎麼辦，只好接下，接下了以後就醒了。而當他再次睡下，便又夢到另一個「人」走過來，一樣撕下腐爛的肉，遞到他面前，不斷反覆……當他試圖辨認「他們」是誰，卻發現以他的視角，始終看不到這些「人」的臉……

後來，我們與當日不在現場的宗教老師餐敘，在我們還沒說明任何事之前，老師就先提起，當日廢棄飯店的「居民」們有點生氣，認爲我們侵犯了祂們的領域，而祂們長著圓圓的身體，渾身的肉已經腐爛，飄散屍臭，是有點凶的存在，名字叫做「腐肉鬼」……

電影於桃園的另一個取景地，雖然不像前一間廢棄飯店「惡名昭彰」，然而劇組拍到一半才得知，原來那個場地也十分不祥……

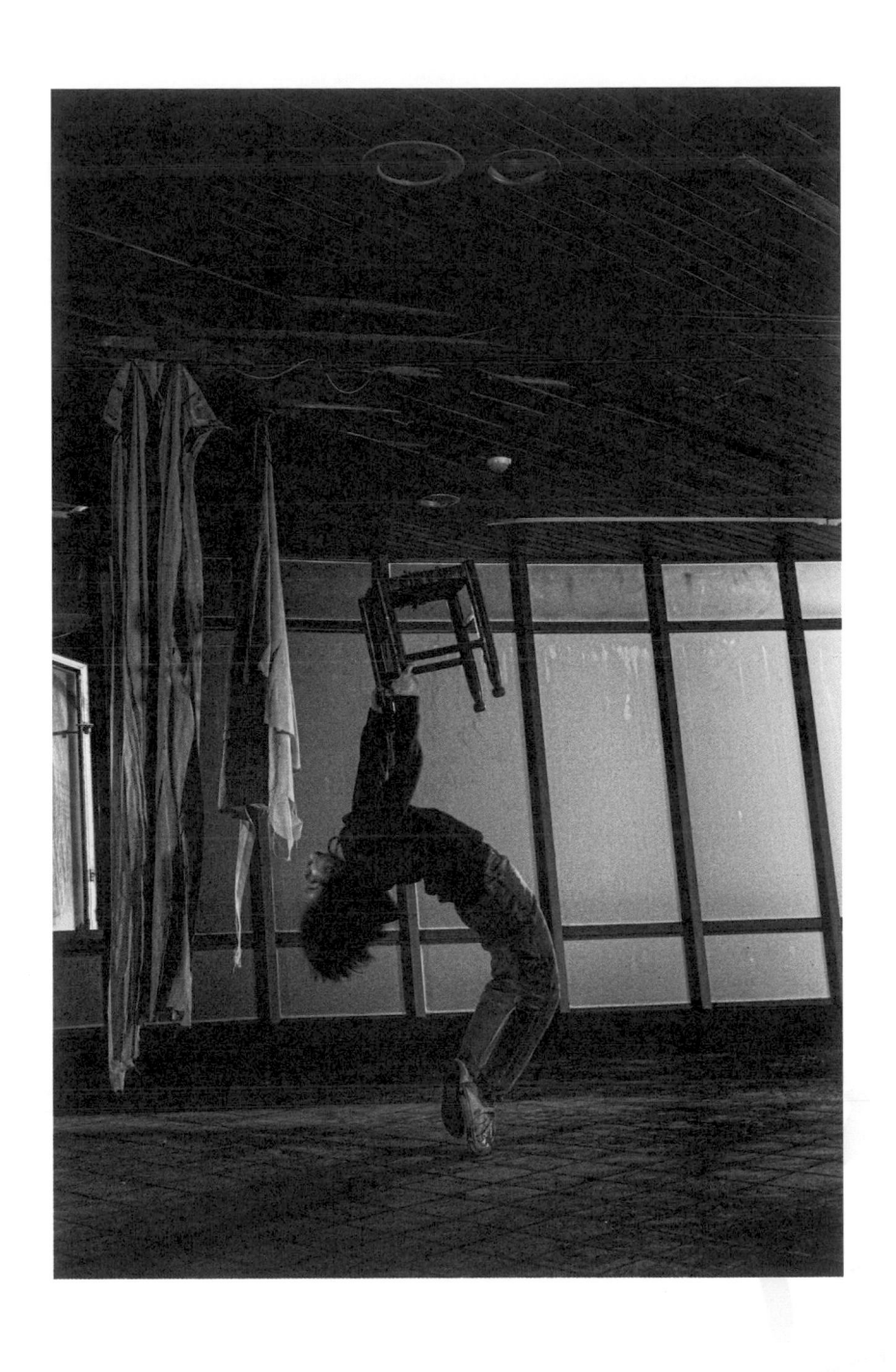

電影中女主角召喚椅仔姑那幾場戲，是在桃園一間廢棄場館拍攝，位置就在國際機場旁邊。當天不知為何，拍攝過程很不順利，鋼絲組一直沒辦法將威牙「喬」定位，甚至還有一些演員拍到受傷，完成那幾場戲花費的時間超出了預期的數倍。隔天指導劇組陣頭表演的顧問——桃園池興會——前來探班，他們到了場景所在地之後十分訝異，詢問我們怎麼會找到此地，因為這裡是當地人都不敢隨便靠近的地方。

原來，1998 年震驚社會的大園空難奪走 202 條人命，事故現場宛若人間煉獄，屍塊殘軀散落一地，政府緊急徵用附近場所安置罹難者遺體，而停屍的地點，正是我們拍攝的廢棄場館……

演員除了是鏡頭的焦點，也是「無形」注視的焦點

演員是電影中最受矚目的存在，就像人們看戲愛追

星，「無形」大約也是如此。《尪降：粽邪 2》的女主角在開拍前就曾被法師告誡，因為八字比較輕，電影拍攝期間隨時都要攜帶符咒，現場也會特別設結界保護她。然而她內心還是怕怕的，在家背誦召喚椅仔姑的台詞時，總是擔心會不會真的招來椅仔姑。

有一天下戲後回家睡覺，深夜起床口有點渴，想要去找水喝，路過客廳的時候，居然看到一個長髮女鬼坐在電視機上看她，女主角嚇得大哭，半夜緊急打電話給我，希望請法師趕快處理。後來據法師所言，女主角的八字比較輕，可能在拍攝時不小心踏出結界之外，因此招來不好的無形跟著她回家。

相比女主角，男主角八字算重，然而飾演鍾馗身的禁忌反倒更多。他要扮演馗爺，必須遵守諸多規矩，包含開臉後就不能講話、不能回頭，避免無形認出這不是真的鍾馗，進而傷害扮演者。還記得當時在中部海口要拍攝馗爺送煞的戲，男主角亦相當緊張，開拍前一晚特地交代，希望我能再次叮囑大家，開臉後的拍攝現場，不能喊他的本

名、必須要叫他「尪爺」，也不能跟他說話、嬉鬧，他也會很小心不要觸犯到禁忌。

　　拍攝當天港口的風很大，而在尪爺開臉之後，突然來一陣強風，將劇組架在港邊的燈具吹倒了。吹倒之後工作人員忙著搶救，現場一片嘈雜混亂，那時男主角正在走戲，並未注意到場外喧鬧，直到導演轉過頭喊了一聲：「到底發生什麼事？後面在吵什麼？」

　　尪爺扮相的男主角不自覺也跟著回頭察看，忽然間，他整個人天旋地轉快要暈倒，大家趕緊上去攙扶，法師急忙過來，祭出無形令牌保護他。

　　「頭暈時感覺到有東西進來。」原來他一回頭便犯了忌諱，被周遭無形識破，差點就要進犯他的身體，幸好法師們動作快保護了他，否則後果不堪設想。

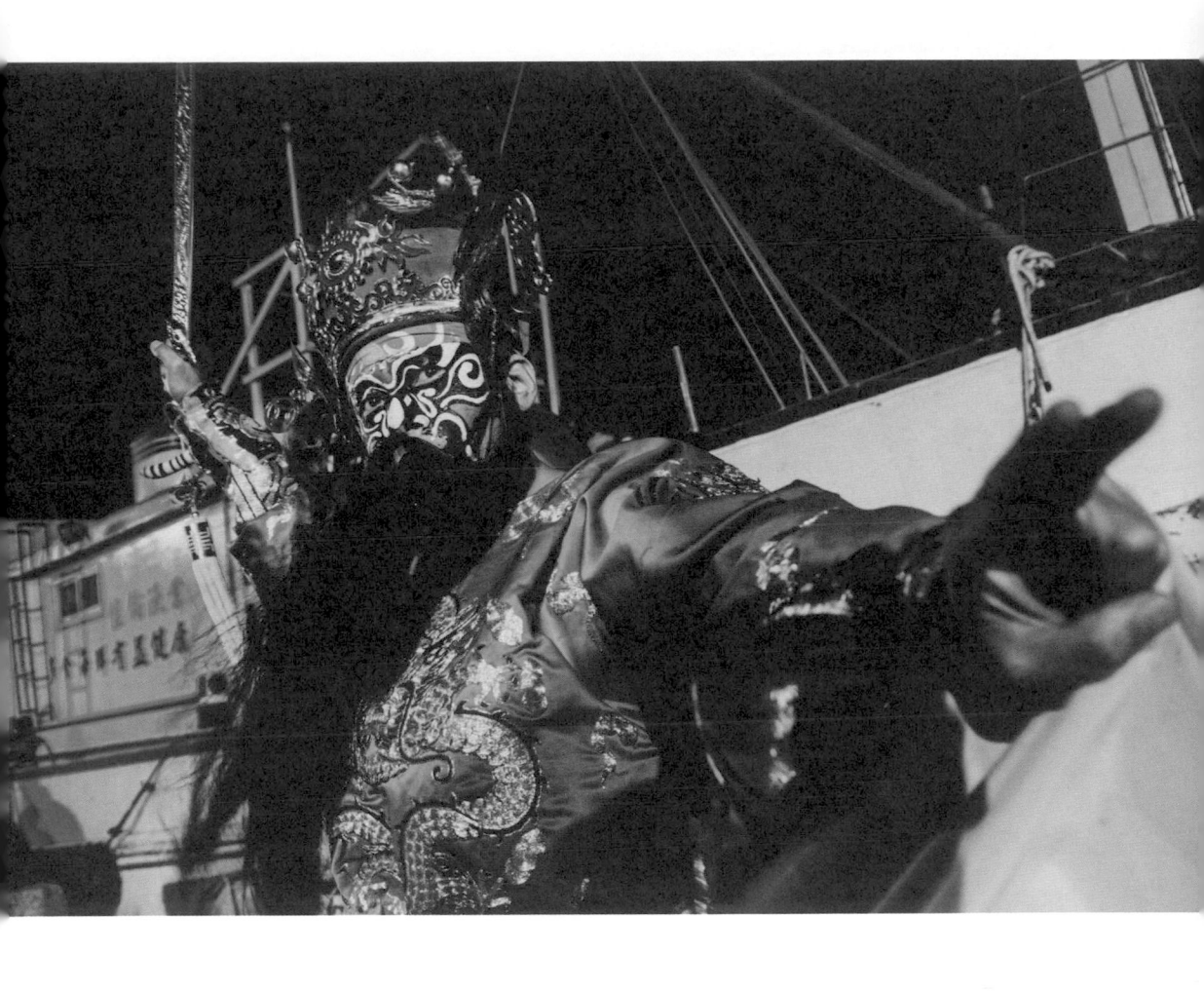

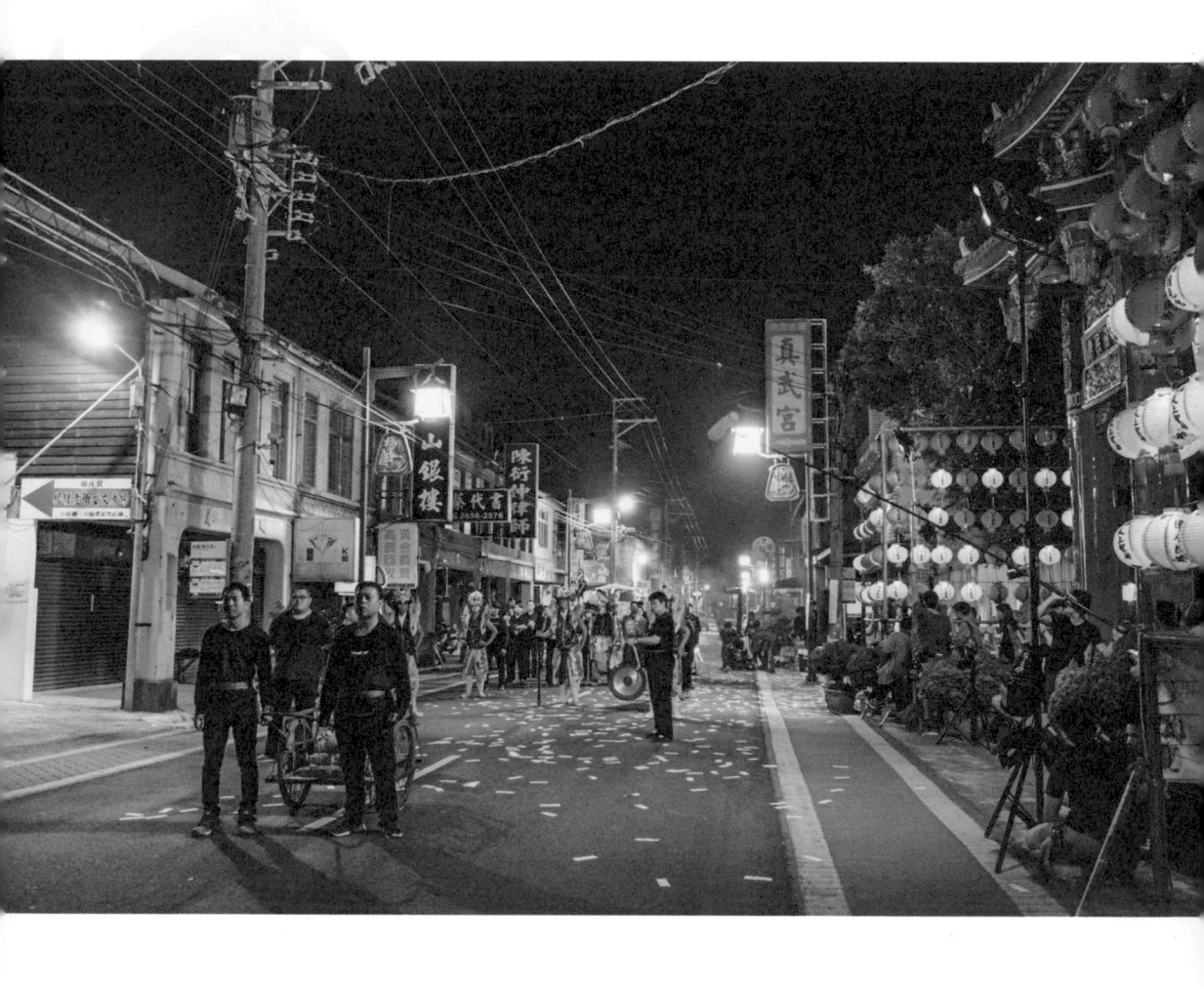

粽邪——電影所說的那些鬼事

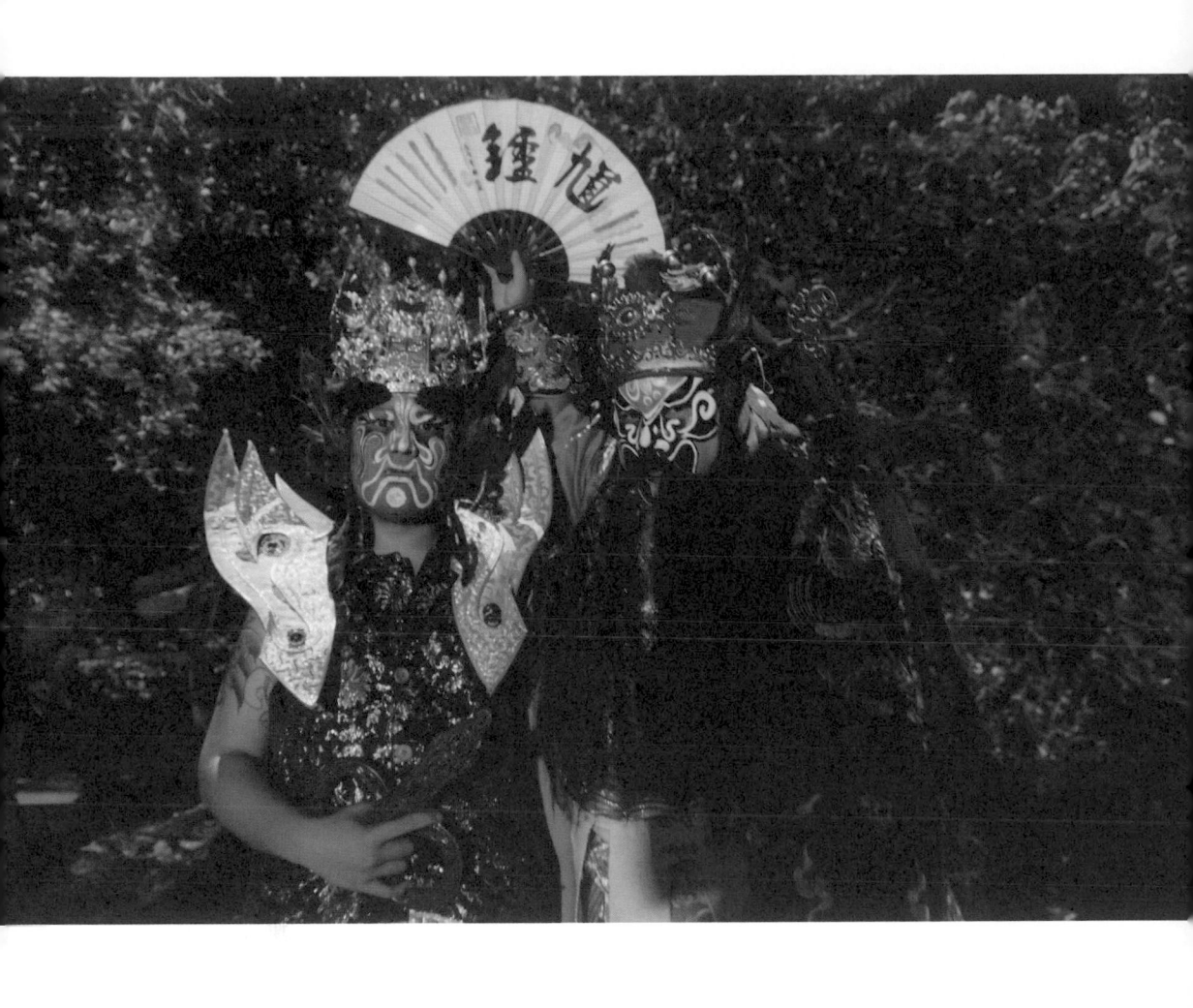

電影殺青之後，
仍然鬼影幢幢，詭事不斷

《尪降：粽邪2》除了拍戲現場的那些詭事，其實後期製作也遇見許多難以解釋的現象，甚至捕捉到拍戲期間遺漏的鬼影……

《尪降：粽邪2》的聲音指導在製作本片前，剛斥巨資從國外引進最新的杜比全景聲46聲道系統，然而替電影製作音效時卻狀況百出。

音效設備先是大當機，好不容易恢復作業，卻在處理一幕邪靈上身的戲時，突然出現無法解釋的雜亂音訊，顯示器上原本應該是規律行走的數值線，卻像鬼畫符一樣糾結在一起，團隊面面相覷內心發毛，不知道最新型的設備為何會有這種詭異的現象。

聲音指導急忙打越洋電話詢問國外廠商，誰知廠商也一頭霧水，搞不清楚究竟發生了什麼問題，團隊苦無解決

之道，只好先把場景轉到下一幕，神奇的是設備居然就恢復正常了。

他們當場致電宗教顧問老師，對方詢問電影的聲音裡是否有鈴聲，特別是尖銳的鈴聲。果不其然，同在現場的配樂指導表示，背景音樂有放一些嗩吶及手搖鈴聲。老師說，應該是配樂的鈴聲招來了附近的無形鬼魂，但也不用擔心，只要趕緊去買艾草，現場燒掉就能解決這個問題。

大家趕緊買來艾草，按照老師的說明，在工作室燒一燒、繞一繞。燒完之後，老師就請團隊等到中午，只要到了中午陰氣一除，這些好兄弟們就會自己離開。果真，中午過後，機器就一切恢復正常了。

然而，配樂指導在做後期音樂的時候，也發生了令人不寒而慄的事。

她為了製作《尪降：粽邪2》的音樂，特地買了一顆全新的硬碟要來儲存檔案，但硬碟卻在一個禮拜內無故損

壞，她只好拿去換一顆新的。殊不知，電影配樂即將製作完成之際，裡面一半的檔案竟然又壞掉了。她覺得很不可思議，拿去請專業的朋友幫忙看是怎麼回事，對方說這種檔案毀壞的機率非常低，他也查不出是哪裡壞掉。

配樂指導很懊惱，可是也沒辦法挽救毀損的資料，只好重新錄製那一半損壞的配樂，然而工作過程中，三個電腦螢幕竟開始輪流閃爍，讓她覺得非常詭異，從事配樂製作這麼多年，第一次遇到電腦如此不穩定的情況，彷彿遭受某種外力干擾……

還有一次，她一個人在密閉的工作室趕製作，感覺到身後有人經過，拂過去一陣風，以為是助理回來了，也沒多留意便開始交代他工作事項。過了一會兒卻都等不到回應，她想說助理怎麼變得這麼沒禮貌，轉頭一看，卻發現整個工作室只有她一個人……

而配樂指導的助理甚至遇見更靈異的現象，有一次他工作到晚上 10 點多，覺得很累就趴在桌上休息，不知

過了多久，恍惚間聽到不遠處有一個男人、一個女人和一個小孩一直在講話，聲音大到把他給吵醒了。他頭埋在手臂裡還想繼續睡，但因為講話聲太大，他也睡不下去，就想說乾脆起來繼續工作好了，他頭抬起的那一刻，那些聲音馬上就停止了，不是人們走遠之後漸漸淡去的聲音，而是很不自然的立即截斷，就好像「祂們」發現他睡醒了一樣⋯⋯

而在後期製作快要結束時，有人無意中發現，電影於台中殯儀館取景的畫面，隱藏在裊裊白煙之間，疑似一個

女人正望著鏡頭⋯⋯

　　過沒多久，電影即將上映前夕，我收到了一張照片，
照片中是一位男演員在桃園廢棄飯店拍攝的背影，而演員
衣服上的汗漬竟與殯儀館裡的女人臉孔不謀而合⋯⋯

第四章

電影遇到的那些鬼事《鬼門開》篇

農曆七月不宜送肉粽，

農曆七月不宜拍鬼片……

鬼門關後，

拍戲現場卻依舊「熱鬧」……

粽邪——電影所說的那些鬼事

《粽邪》系列能做到第三集，我自己也覺得不可思議，從籌備到後製，期間經歷的磨難遠比第一、二集深刻，一路走來真的很感謝幕前幕後所有工作人員的努力，因為大家投注的心血，這部電影才能逐漸茁壯。

　　《粽邪3：鬼門開》描述身負鍾馗天命的少年不信鬼神，熱愛跑酷，因與歌仔戲團長父親不合，想及早賺錢離家獨立，於是跟朋友一起到旅社打工，兩人卻遇上離奇上吊事件，死者房間布滿詭異的符號，旅社內更開始出現一連串恐怖怪象，朝少年襲捲而來⋯⋯

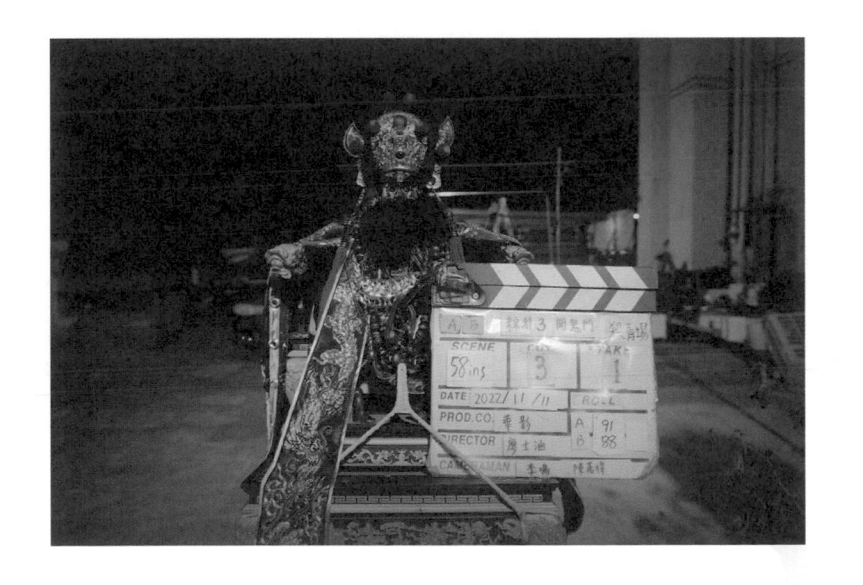

粽邪——電影所說的那些鬼事

粽邪——電影所說的那些鬼事

　　第三集的意象相當陰邪，描寫泰國陰靈古曼童，以及善惡未知的亡魂，圍繞著少年鍾馗展開殊死之旅，整個故事涉及更多鬼神，因此劇組不敢大意，但凡上吊、死亡這等重戲，抑或是取景地晦暗不明，都會請顧問法師淨化現場，並請鍾馗神尊坐鎮護持。即使如此，本次拍攝仍有別以往「熱鬧非凡」……

　　電影主場景之一的旅社位於新北市一棟住商混用的大樓裡。老實說，美術團隊陳設前，這間旅館已經氛圍感十足，它是那種「人客」冷清的半夜，行走在昏暗的長廊裡，可能會感到背脊發涼的老式旅館。

　　我們在六樓拍攝，劇組主要出入的電梯只有一座，拍戲期間工作人員都會駐守在電梯門和各個通道口以避免閒雜人打擾，但鬼片通常是深夜拍攝，且會事先與管委會協調，其實也不太會有外部人士亂入。還記得有一場戲，是

拍某位演員單獨在長廊裡的畫面，鏡位移動會涵蓋所有走廊，因此走道必須全面淨空，等工作人員撤離後，一切就緒，Action……

攝影機在走廊裡，跟著演員的表演軌跡，按照分鏡構圖，順利的完成一顆鏡頭，接著導演喊卡，大家趕緊確認這個鏡頭有沒有問題，從運鏡、演員表現、妝髮服等，開始一一檢查……

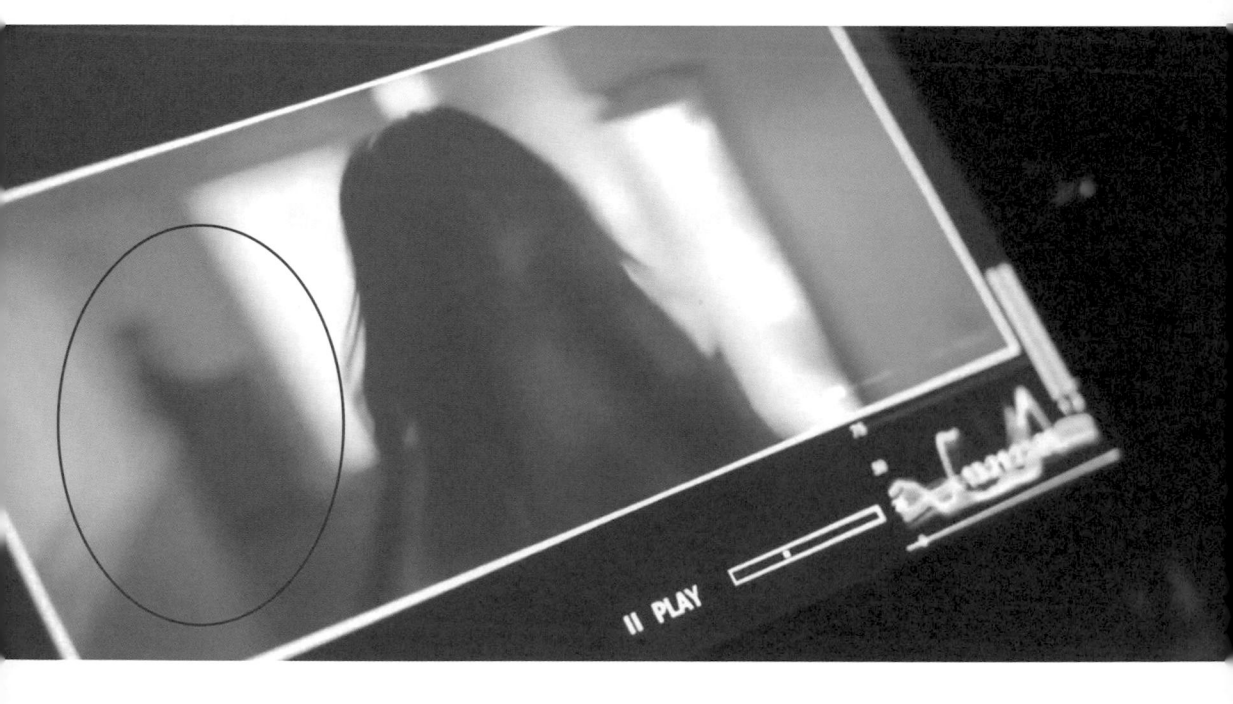

粽邪──電影所說的那些鬼事

「等一下，那邊是誰穿幫了？」突然有人指著導演監看螢幕問道，大家湊近一看，畫面中走廊轉角，躲著一個人，探出半截身子，正對著鏡頭，窺視著現場⋯⋯

所有人你看我我看你，那邊只有一條走道，攝影機會拍到的地方，各組人馬都撤得遠遠的，照理說不可能會有人。全場一片靜寂，凝滯的空氣中，大家寒毛一根根豎起⋯⋯

「好，我們再來拍一顆。」導演喊了一聲，打破沉默，周遭的氣氛又開始活絡，而剛剛什麼也沒看到，什麼也沒發生，劇組繼續運轉，電影的拍攝繼續進行。

大約是旅社戲份結束後的某天，我與工作人員們聊起這件事，其中一位工作人員似乎聯想起了什麼，但自覺沒什麼大不了的，猶疑了一會兒，還是講起他所遇到的事。

旅社拍戲期間，他負責駐守六樓電梯口。六樓是這棟大樓的最高樓層，再往上就是頂樓，因此除了劇組人員，

原則上不會有其他居民上來六樓。而電梯會繁忙使用的時間，大概就是團隊上下器材、放飯、接演員等，真正拍攝時，為避免無謂的干擾，電梯其實很少有動靜。

有一次深夜，大隊正緊鑼密鼓地拍攝，他如同往常一樣，坐在六樓電梯口，望著緊閉的梯門，等待下一次劇組下樓的時刻：也許是生活製片要出去買宵夜、也許是某個演員拍完要離開……，想著想著，電梯門卻在此刻緩緩開啟，裡面沒人，他正覺得納悶，電梯門又緩緩關上。

工作人員說，他當時其實沒有太大感覺，可能只是有人按錯電梯，然而同樣的情況，卻陸續發生了兩三次：一樣是在拍戲的深夜，一樣是電梯門打開，卻空無一人……

聽完他的描述，加上走廊拍到的黑影，我耳邊響起某位前輩曾說過的話：「人們愛看戲，鬼也愛；人們拍鬼片，鬼更愛湊熱鬧。」我們看到的異象，會不會是祂們聚集圍觀而已呢？

如果只是出於好奇想看看拍攝現場，我反倒覺得無傷大雅，但《粽邪3》另一位工作人員的遭遇，卻沒有這麼單純。

　　有一場戲描寫某個角色在樓梯間上吊，拍攝地點是旅社六樓通往頂樓的樓梯。這裡的格局其實相當奇怪，兩道樓梯分別通往不同的方向，其中一個樓梯的出口卻被封住，也不知道打開會通往什麼地方，大隊就在可以達到頂

樓的另一側樓梯準備拍攝。

　　造型團隊中有一位工作人員，因為體質比較敏感，電
影開拍前她還特地去找守護符戴在身上，祈求拍攝平安。
然而，就在這個樓梯間，這場上吊戲進行的空檔，她忽然
沒來由的感到一陣悲傷，旋即哭了起來，腦海中開始構思
遺書內容，想著自己死後手邊的造型品、化妝工具要分給

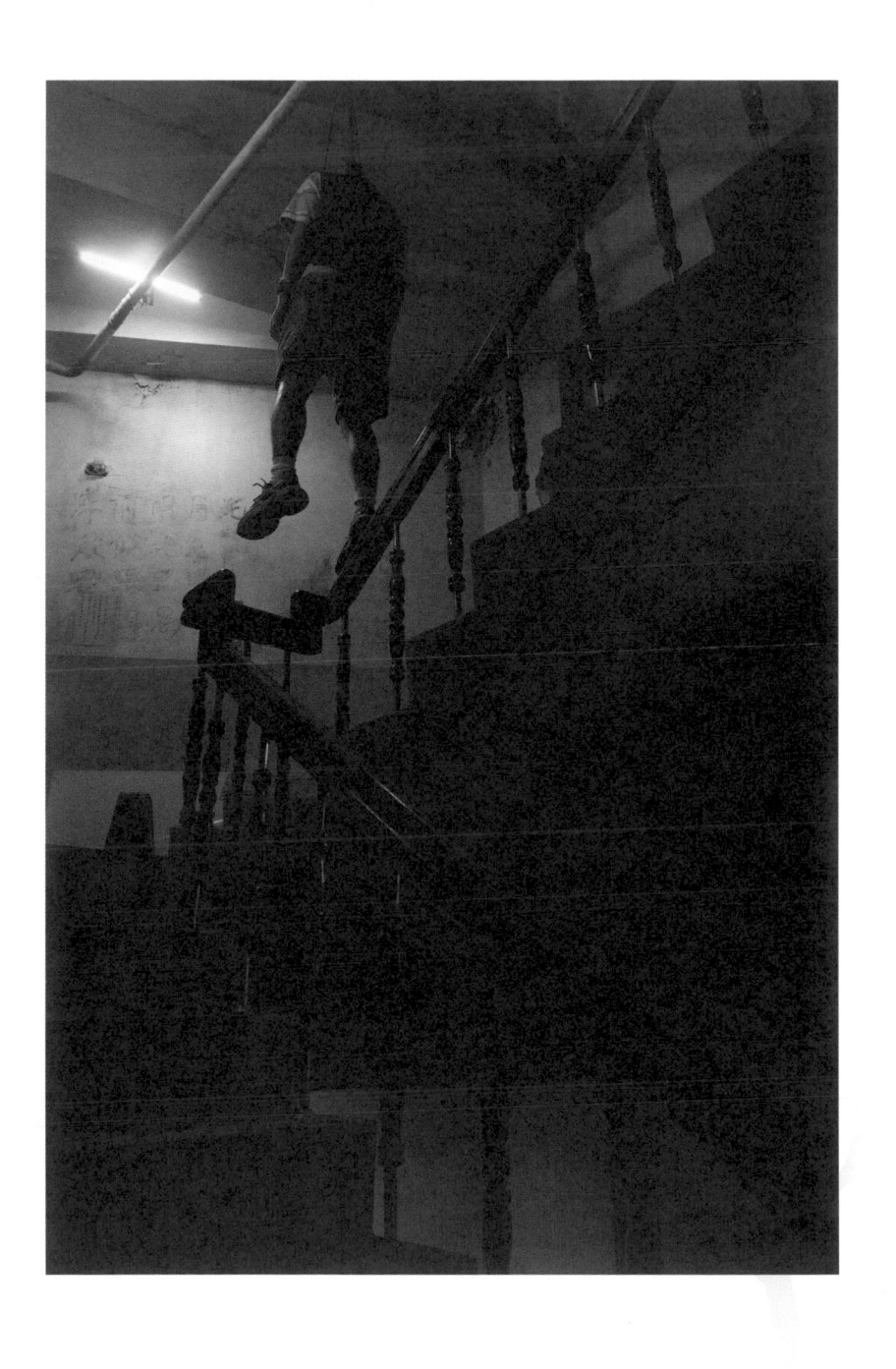

誰，還有其他遺物該怎麼交代，這些遺言不由自主一直浮現……她一個大驚回神，覺得很詭異，自己怎麼會突然想自殺的身後事，可同時眼淚還是止不住地滑落，她趕緊離開現場，去找劇組的顧問法師。

法師了解來龍去脈後，稟明鍾馗神尊，讓她留在房間裡，把所有悲傷情緒宣洩掉，並將自己的護身令牌借給她戴。或許是因為多了馗爺護持，後續上工時沒再發生什麼事。

命運自有安排，
注定相遇的場景不會錯過

電影劇本高潮迭起，電影攝製一波三折，《粽邪3：鬼門開》歷經疫情升溫停拍數月，復拍卻遇上主要演員確診，其後兩個颱風接連攪局，拍攝場景一換再換。

劇組最初尋找《粽邪3》重頭戲的場景時，相中台北

某大樓二樓的廢棄戲院，早期發生過火災，已經棄置許久，裡面聽說還死過很多人，甚至有傳言稱曾發生集體上吊事件。導演第一次勘景就感覺不對勁，一到現場他的手便開始發麻，而且是指尖發麻，並不是血液循環不良的那種發麻，然而勘景結束離開後，他發麻的感覺就消失了。由於這個場景不論戲劇氛圍、場域空間、拍攝動線都十分合適，製片團隊便著手處理租借事宜。遺憾的是，最終因為產權分割複雜，我們無法與多數的所有權人取得聯繫，只得作罷。

隨著新冠肺炎疫情加劇，電影迫不得已停拍，等疫情較緩和，才重啟拍攝，彼時重點戲的場景移到了該大樓頂樓。可惜好景不長，剛剛復拍主要演員就不幸確診，拍攝檔期因此重新調整，爾後兩個颱風連番來襲，挾帶的風雨不斷吹壞頂樓的美術陳設，劇組只能緊急改換室內場景。正當大家焦頭爛額忙著尋找合適的場地，有人聯繫上一間產權管理公司，他們管理的房地產中，恰恰包含二樓的廢棄戲院。

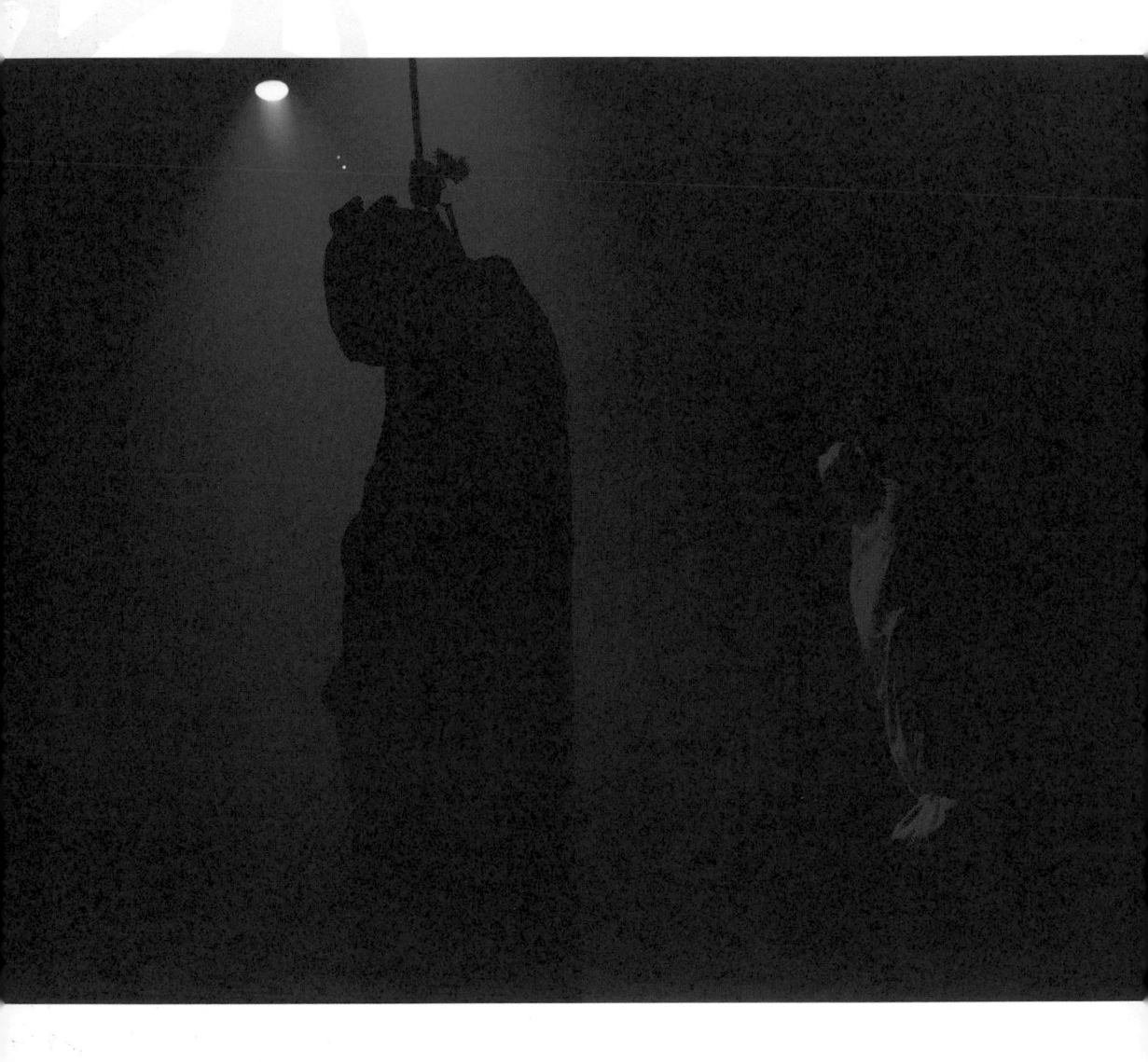

粽邪——電影所說的那些鬼事

原來該公司受大多數所有權人委託，要接手代管二樓的空間，交接應辦理的手續，貌似在電影復拍當口才完成，如今劇組想借來拍戲，自然是沒有問題。

　　於是，兜兜轉轉繞了一圈，我們回到最初的地方，彷彿戲院的「觀眾」在招手，渴望看一場久違的電影……

　　由於場地陰森，而且重頭戲相當駭人，會出現好幾具上吊屍體，拍攝第一天顧問法師除了請鍾馗爺坐鎮二樓、準備供品宴請好兄弟之外，還在每個出入口設結界、貼符咒，交代大家如果看到符咒千萬不要碰，因為那是結界的一環。法師把劇組會活動的地方框起來，希望現場的「無形」暫時離開一下，讓劇組平安順利的工作，等我們拍完就會把空間還給祂們。

　　雖然做了這些保護，但可能真的陰氣太盛，還是有很多工作人員不舒服：有一位演員常常覺得冷，然而我們拍攝的地方還蠻熱的，大部分的人都是穿短袖工作，但那位演員卻感覺全身虛冷，甚至還跟工作人員拿暖暖包取暖；

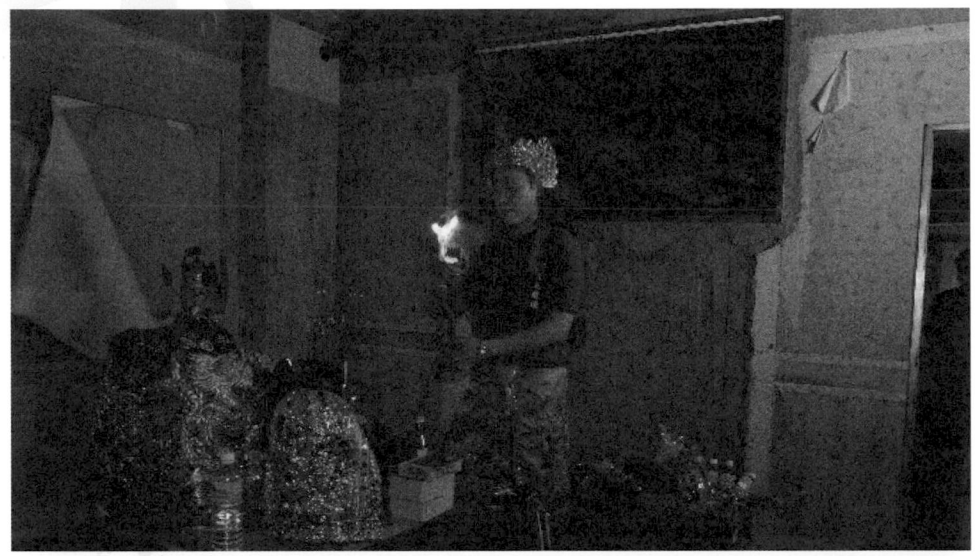

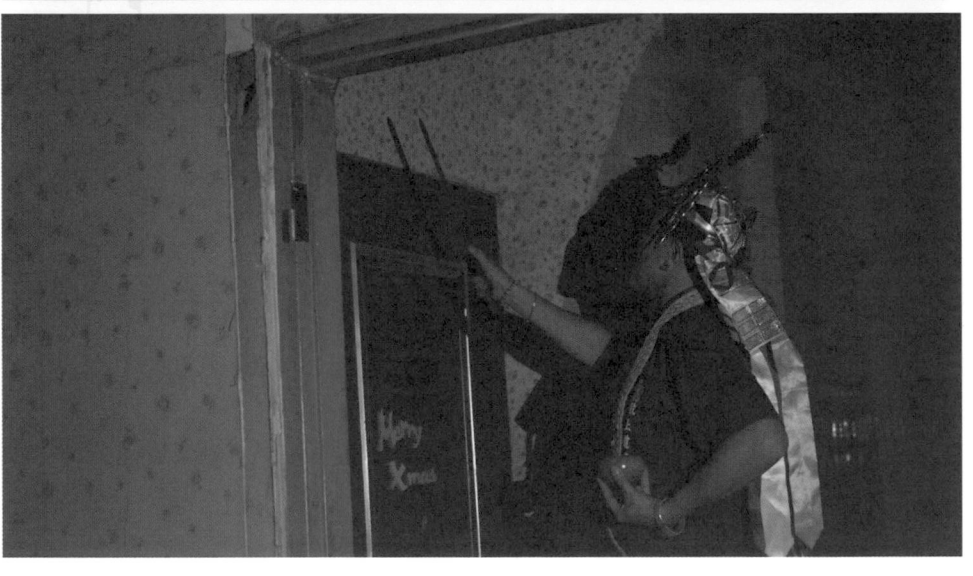

粽邪——電影所說的那些鬼事

場記也是一到那邊就開始覺得頭暈想吐；就連動作組也有成員反映身體不舒服。除了身體不適，更有同事遇到令人發毛的恐怖「巧合」……

劇組一位宣傳同事負責紀錄電影幕後大小事，那一天顧問法師在二樓作法設結界，她也如往常一般，拿著自己的 iPhone 沿途跟拍，爲了不打擾大家工作，她將手機來電鈴、提示聲、媒體音量全部關成靜音。

結界設置告一段落，飯點到了，大家趕緊拿著便當各自找位置吃飯，後來實在沒空位，她與另一個同事便在走廊架起一張簡易的桌子吃了起來，兩人邊吃邊聊天，相較工作時緊繃的狀態，氣氛緩和許多，吃著吃著，她放在桌上的手機卻忽然響起，傳出來的，竟是她從未聽過的聲音……

同事連忙拿起手機，可明明所有音量都已經關閉，也找不到任何發聲來源，陌生的聲音卻仍持續作響……意識到情況不對，嚇得她強制關機，才杜絕掉那段詭異的

鈴聲。

　　兩人驚魂未定一語不發，此時，陣陣焚香的氣息傳入
鼻尖，同事循著氣味回頭一望，原來他們吃飯的地點，距
離法師款待「好兄弟」的供品桌，只有幾步之遙⋯⋯

關於男演員拍《鬼門開》
差點和鬼變成家人的真實事件

　　這是我們拍攝第三集時，劇中男演員的親身經歷，相
比年初上映的喜劇片《關於我和鬼變成家人的那件事》，
這個故事既不有趣、也不好笑，反而相當驚悚，甚至差點
釀成死劫⋯⋯

　　這件事大概發生在電影殺青前後，那位演員的戲份已
經結束了，可是那陣子他好幾個晚上都沒辦法好好睡覺，
因為他本身有一點睡眠障礙，本來以為是自己的問題，過
幾天就好了，然而睡眠情況卻持續惡化。直到有一天，他

在家裡的房間睡覺，睡到半夜突然想要上廁所，迷迷糊糊地從床上坐起來，準備下床的時候卻看到牆角站著一個短髮女子，直勾勾盯著他看⋯⋯

他嚇得半死，趕快假裝什麼都沒發生，什麼都沒看到，迅速躲回被子裡不敢出來。

大概隔了快一周，他又半夜醒來，這次沒有看到那個女人，卻發現睡在附近的弟弟不見了。隔天早上他媽媽跟他說，弟弟昨晚做了一個噩夢，害怕得不敢自己睡一張床，跑去跟她睡了。

原來昨天半夜，弟弟不知是在作夢，抑或是半夢半醒間，看到睡在隔壁的哥哥被一個女鬼束縛住，每當弟弟想要靠近救他，全身就像被鬼壓床一樣，完全無法動彈，可是只要弟弟一遠離，就又沒事了。弟弟就在反覆想要救哥哥的困境中掙扎，究竟最後是否搭救成功也不得而知⋯⋯

他覺得很害怕，居然連弟弟也開始看到怪象，於是他

就跑到常去的宮廟，希望能求個護身符保平安。恰好那一天宮廟的神明開放給信眾問事，他就把所有遭遇詳細說明了一遍。

神明告訴他，有個冤親債主跟上他一陣子了，這段期間身體上的不適、睡覺睡不好，都是警訊，如果他晚些來處理，可能會有更嚴重的後果。跟著他的冤親債主執念很強，依照他們宮廟的方式，須擇日做法事化解。他當下十分驚恐，覺得事情好像有點大條，一時也拿不定主意。

當天晚上同時是《粽邪3：鬼門開》的殺青酒宴，他就跟大家講起這件事，希望能尋求一些建議。剛好同桌一位工作人員認識一個很厲害的師傅，可以帶他去給師傅看，而且那位師傅是做功德的，不會向民眾收費，主要是幫助有需要的人。

他聽了之後覺得可以嘗試看看，畢竟這種牽涉鬼神的事大意不得。於是，他們便一起去拜訪這位師傅。

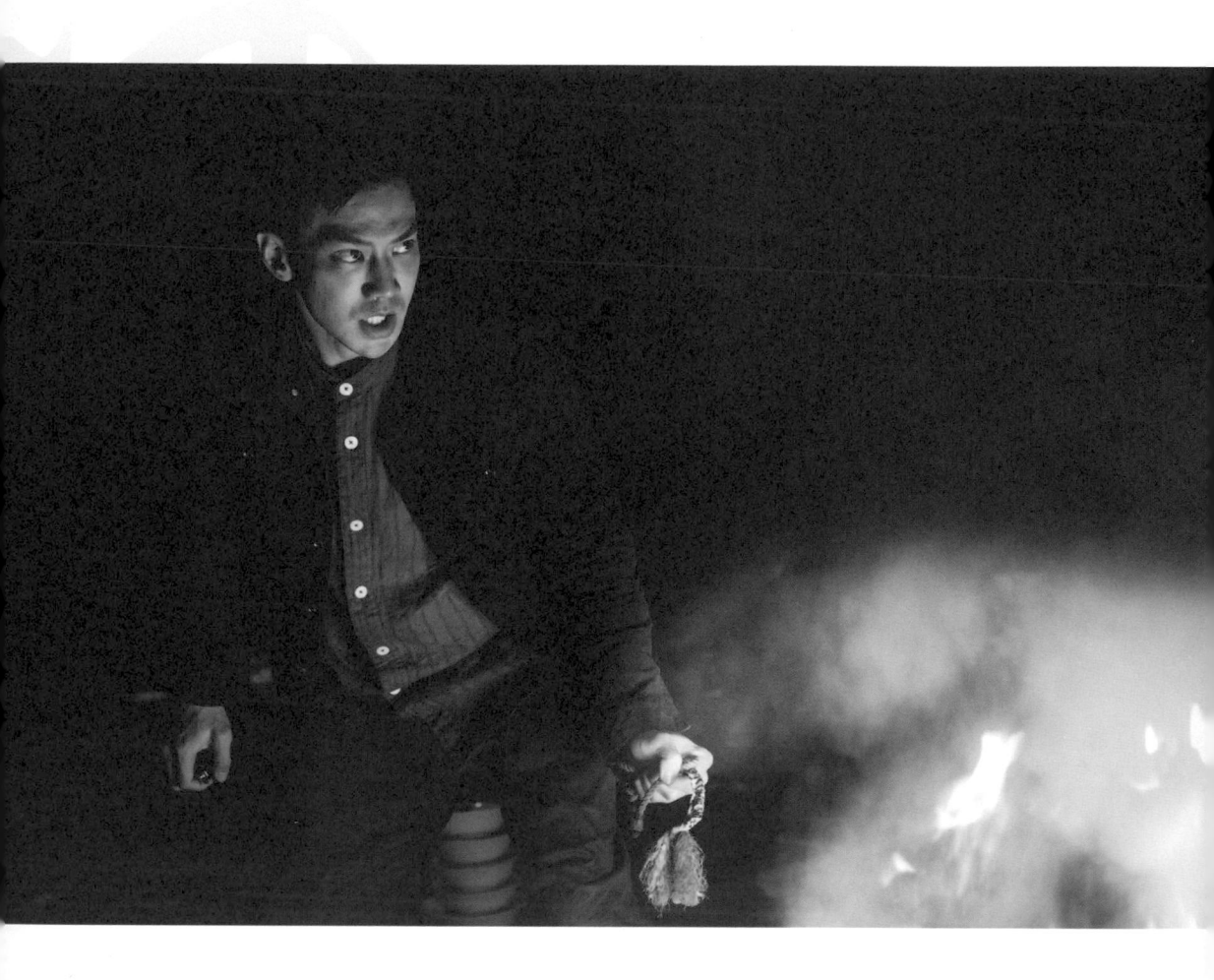

粽邪──電影所說的那些鬼事

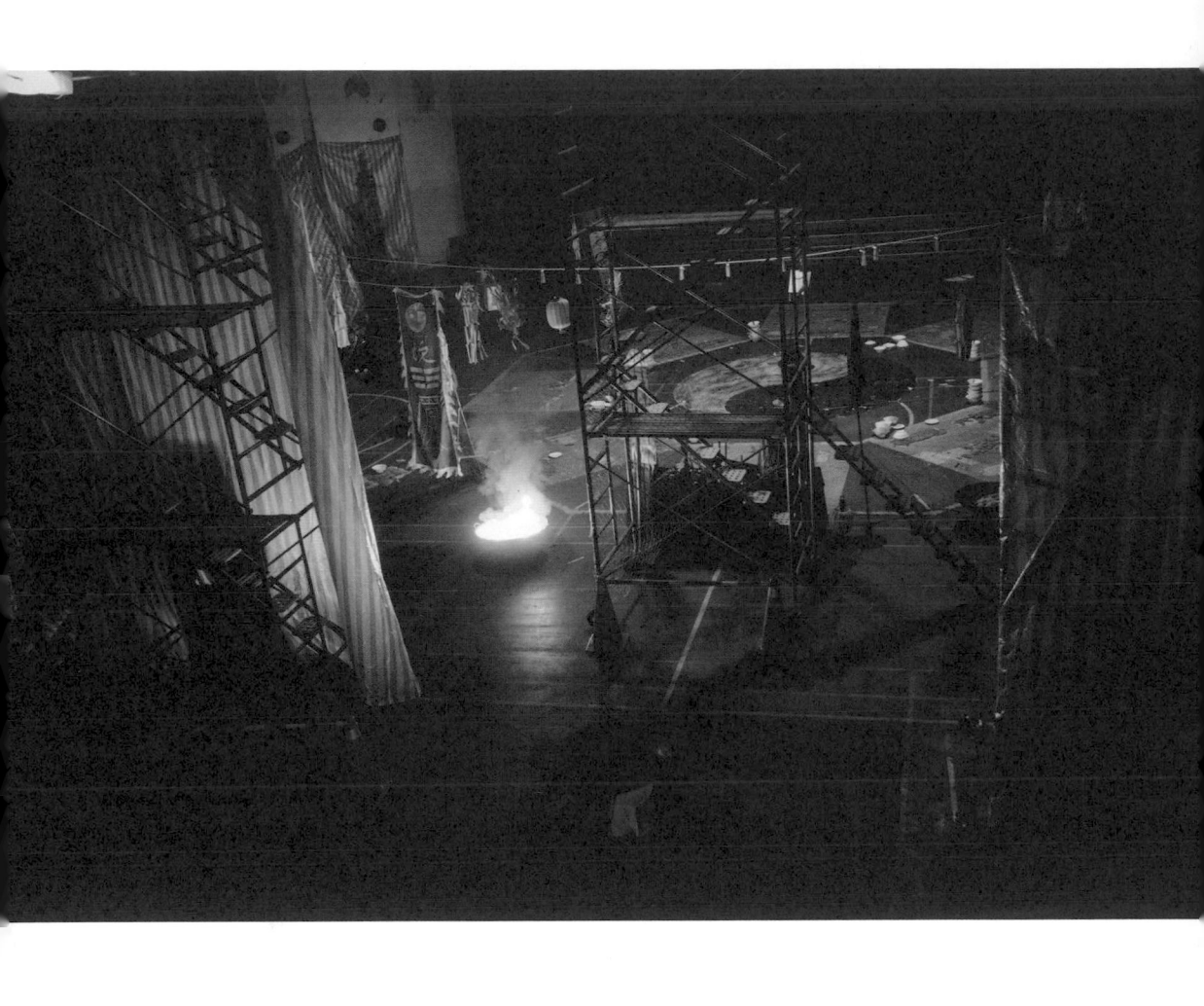

向這位師傅問事，也不需要準備什麼，師傅只是簡簡單單地看著他：「來，你就閉上眼睛，稍微去回想這件事情，然後我會去查看一下。」

　　過沒多久，師傅就告訴他，確實有「無形」一直跟著他。

　　大約是第三集開鏡儀式的時候，大家手上拿著香，桌上也擺放了很多供品，當時其實就吸引了很多「無形」在旁邊看。而在拜拜時，可能他手上的香不小心讓一個別有用心的「無形」吸到了，因此得到了一些能量，於是乎那個「無形」就找上了他……

　　師傅的說法很驚悚：這位「無形」是個有點年紀的女生，一路跟著是因為很喜歡他，喜歡到甚至想要拉他一起下陰間，因此癡纏著讓他晚上睡不好又不太舒服。那日夜晚她現形，表示已經準備好要帶他走了，如果不及時阻止，他未來將會發生車禍或其他致命意外，而她就可以帶走他了。

師傅解釋完來龍去脈，還一派平和的問他需不需要處理，這位男演員嚇死了，慌忙表示拜託師傅了，畢竟這個聽起來非常嚴重。

師傅會意，但告訴他可能無法馬上處理，因為現在日正當頭，祂們都還在休息，應該近日落才會出現。然而師傅看他頗為焦慮，問道：「你是要在這邊等一下，還是現在就把她抓過來？」他一驚，原來師傅還能使出這麼強硬的手段，連忙回應：「沒關係！直接用抓得好像不太好，我可以等，我們時間到再處理就行。」師傅點點頭，就進屋忙別的事去了。

他就在屋外不安地來回踱步等待。拍了這麼多《粽邪》，當事情實際發生在自己身上，才知道究竟有多煎熬。等到將近黃昏，師傅才一派從容地從屋內走出，看架式已經準備好要召喚「她」了。

「你把眼睛閉起來，現在把你遇到的所有事情，在你腦海中仔細地過一遍，然後我會把她請過來。」

他緊張地閉起眼睛，師傅將手放在他頭上，事情的經過開始如跑馬燈一一在腦海中閃現，每幾個畫面閃過，師傅就打一些嗝……就這樣他邊回想師傅邊打嗝，事情想了一遍之後，他就說好了，師傅也停止打嗝，表示問題已經解決了。

　　師傅打嗝期間，周遭似乎有點異樣的感受。不過師傅表示沒有傷害那個無形，只是客氣地跟她說不要這樣子，請她好好跟著菩薩修行，以後不要再來騷擾這位男士了。

　　整個處理過程非常短暫。他還來不及疑惑，師傅就說道：「你一定會懷疑怎麼那麼快、這麼簡單就弄好。這附近有一間很有名的大廟，如果有任何疑點，你可以過去拜拜，擲筊問一下神明現在有沒有無形跟著你。」

　　於是這位演員以及陪他的那位工作人員，他們就一起去大廟拜拜，擲筊請示「這個無形還有沒有跟著我，如果沒有的話，請給我聖筊」，擲完之後，果真得到了聖筊，他就趕緊回去師傅那裡答謝。

其實會被無形跟上多少還是有一些因緣存在，師傅希望他可以做功德迴向給無形。於是他便帶了一本心經回家手抄，藉此迴向佛法，感念那位女士願意離開，好好修行。

那天夜晚，他迎來了多日以來的第一個好眠，之後再也沒出現睡不安穩的情況了。

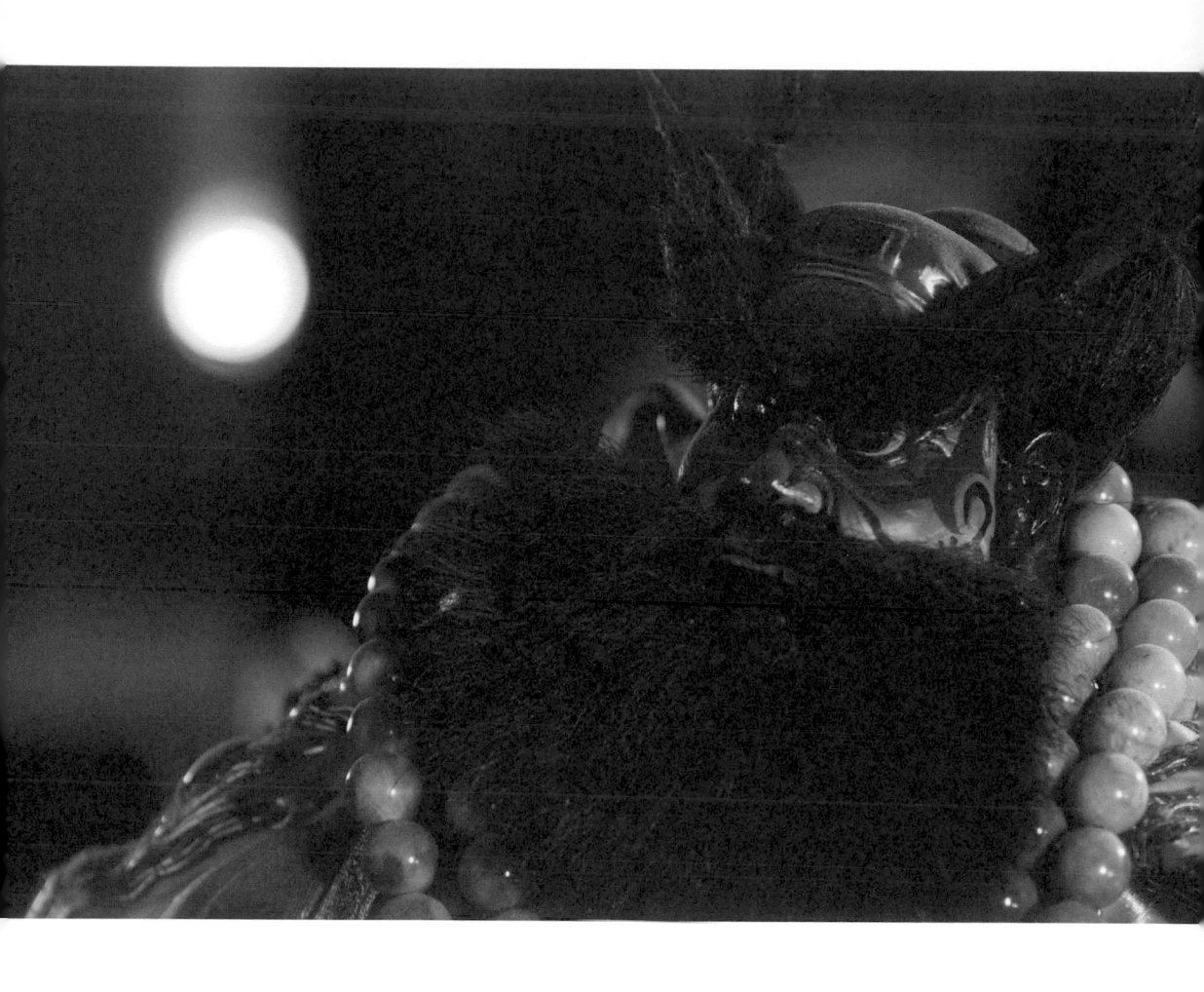

第五章

從心出發，
展望未來

日後我們也會繼續投入不同類型
電影的創作，
希望台灣電影，
最終在國際舞台綻放。

1970 年代是台灣電影的全盛時期，輸出的電影曾經引領亞洲市場，以瓊瑤小說改編的三廳電影為首，二秦二林主演的愛情文藝片席捲整個東南亞，在海外銷售的狀況非常好，當時只要拿到演員的演出同意書，就可將電影版權賣到海外。

　　同一時期亦是台灣武俠片大放異彩的時代，當時《龍門客棧》帶起一波武俠熱，而後每年的產量居高不下，許多經典叫好又叫座，更大量銷往海外，成為當時台灣的電影主流。可惜好景不長，到了 1970 年代末，面臨大環境局勢轉變、民主化浪潮來襲、台灣經濟快速起飛，為因應貿易自由化，政府於 1986 年取消外片進口配額制度，好萊塢大片強勢輸入，曾經風靡的瓊瑤電影、武俠片逐漸沒落，台灣電影跌入低谷。

　　1980 年代，台灣迎來電影新浪潮，掀起一股自然寫實派的電影潮流。1987 年解嚴之後，台灣電影突破意識形態的限制，正式邁入創作多元化的時代。1990 至 2000 年代初期，雖然推出不少優質的本土電影，其藝術價值也

屢獲國際肯定，偶爾也能獲得票房成功，但整體在市場上仍不見起色。

直至 2008 年，《海角七號》推出轟動全台，獲得超越五億元的票房佳績，大大鼓舞了蟄伏許久的影視創作者，帶動台灣商業片的發展。因為這部片大獲成功，後續的《那些年，我們一起追的女孩》、《痞子英雄首部曲：全面開戰》、《賽德克·巴萊》等片也表現不俗，台灣商業片前景一片生機，迎來了國片復興時期。

在經濟學上我們常會說，大約每 10 年會是一個產業週期輪替，從《海角七號》的巔峰到現在走了超過 10 年，算是走到了谷底，雖然這幾年因為疫情變化難測，但到了谷底之後，便是往上攀升的時刻，未來幾年台灣電影的發展，我其實是相當看好的，也期待能看到更多不同類型的電影。

電影迷人的地方在於，它會讓你做著一個夢，一個等待美麗綻放的夢。就算大環境再不景氣，每年也都會有

一兩支片大賺錢。前幾年的愛情片《比悲傷更悲傷的故事》，當時製作公司也沒有預想到會大賣，但它不僅在台灣爆紅，甚至在中國大陸賣了將近 10 億人民幣票房。

你說台灣電影不景氣嗎？不景氣。但它就是會一直創造那個夢，讓所有人願意一試再試、心甘情願等待的夢。在電影行業裡我曾經聽過一句話：做 10 支電影，就算賠了 9 支，還是會有那麼 1 支把你前面賠的全部都補回來。這幾年我對這句話越來越有感觸。

但我覺得電影的得失沒有絕對，其實就是一直反覆嘗試去做。有時候你以為會大賣的電影，卻失利了；以為普普的片子，卻賣得嚇嚇叫。我認為就抱持著一個好的心態，去做你覺得對的事情，只要一直持續不停地創作，就永遠有機會。

這幾年《粽邪》系列拍下來，也證實恐怖鬼片有一定的市場，不管是海內還是海外，許多觀眾願意進電影院享受看鬼片的氛圍。雖然恐怖片的拍攝預算比較難抓得準，

光是特效費用，就常常在拍攝期結束後超出原先預想。但由於台灣恐怖片在市場上有一定的熱度，業內還是很願意拍，預估這幾年，台灣電影會進入恐怖片的戰國時代，許多民間傳說的恐怖故事都會相繼登上大銀幕。

當然，除了恐怖鬼片，未來我們也會繼續投入不同類型電影的創作，希望整個台灣電影發展能夠愈趨多元，愈來愈好，最終在國際舞台綻放。也很感謝各路投資方一直支持著電影人，讓我們能夠繼續作夢。其實從《海角七號》、《痞子英雄首部曲：全面開戰》、《我的少女時代》到今年初《關於我和鬼變成家人的那件事》，這些題材各異的電影都引領著產業往前推進。而《粽邪》系列電影拍到第三集，不光是持續耕耘台灣的鬼片類型，也希望海內外觀眾能更加了解台灣的民間習俗和道教文化。

然而，在市場不買單、民眾普遍對國片信心不佳的情況下，台灣電影仍面臨著產量不足的困境，沒有實際的資源以供拍片，創作便會趨於保守。因此還是希望台灣電影能盡量嘗試各種類型的創作，累積不同題材的產量，

一部、兩部、三部慢慢積累，當選擇豐富時，才具備足夠的底氣上國際舞台競爭，才有更多機會讓本土故事被看見。

抱持初心去面對挑戰，沒有什麼是過不去的坎

在圓電影夢的路上，我時常提醒自己不忘初心，愈龐大的項目或是愈有挑戰性的工作，往往伴隨更多阻礙、更多事情不如預期。而找回自己做電影的初衷，就能產生能量去克服困難，甚至試圖享受這些阻礙與挑戰。

這樣講起來好像很容易，但我快 40 歲的年紀才決定回台灣拍片，離開電影圈那麼久，什麼事幾乎都要從頭開始，而美國的生活那麼舒適，工作薪資、福利、穩定性等，各方面完勝回台，當初做這樣的決定，周遭人都無法理解，這十幾年來也是一路摸爬滾打，不斷嘗試去跟壓力和困難共處。

直到最近我才漸漸領悟，很多事情到最後，往往都是心態問題。面對困境，最大的阻礙永遠是自己。每部電影都是獨一無二的存在，我們永遠不會知道下一支電影會遇見怎樣的挑戰，唯有保持初心，將拍電影的信念銘記在心，任何坎坷終將跨越。

　　期許台灣未來能有更多優秀的人才投入產業、更多的資源跨域串聯，藉由電影這個舞台演繹歷史、撰寫傳奇，探索人生不曾企及的角落。相信每一位砥礪前行的電影人，都有機會贏得市場的掌聲、訴說的故事終將被世界看見，讓台灣的影視產業重返榮耀，再創輝煌。

結語

粽邪劇照

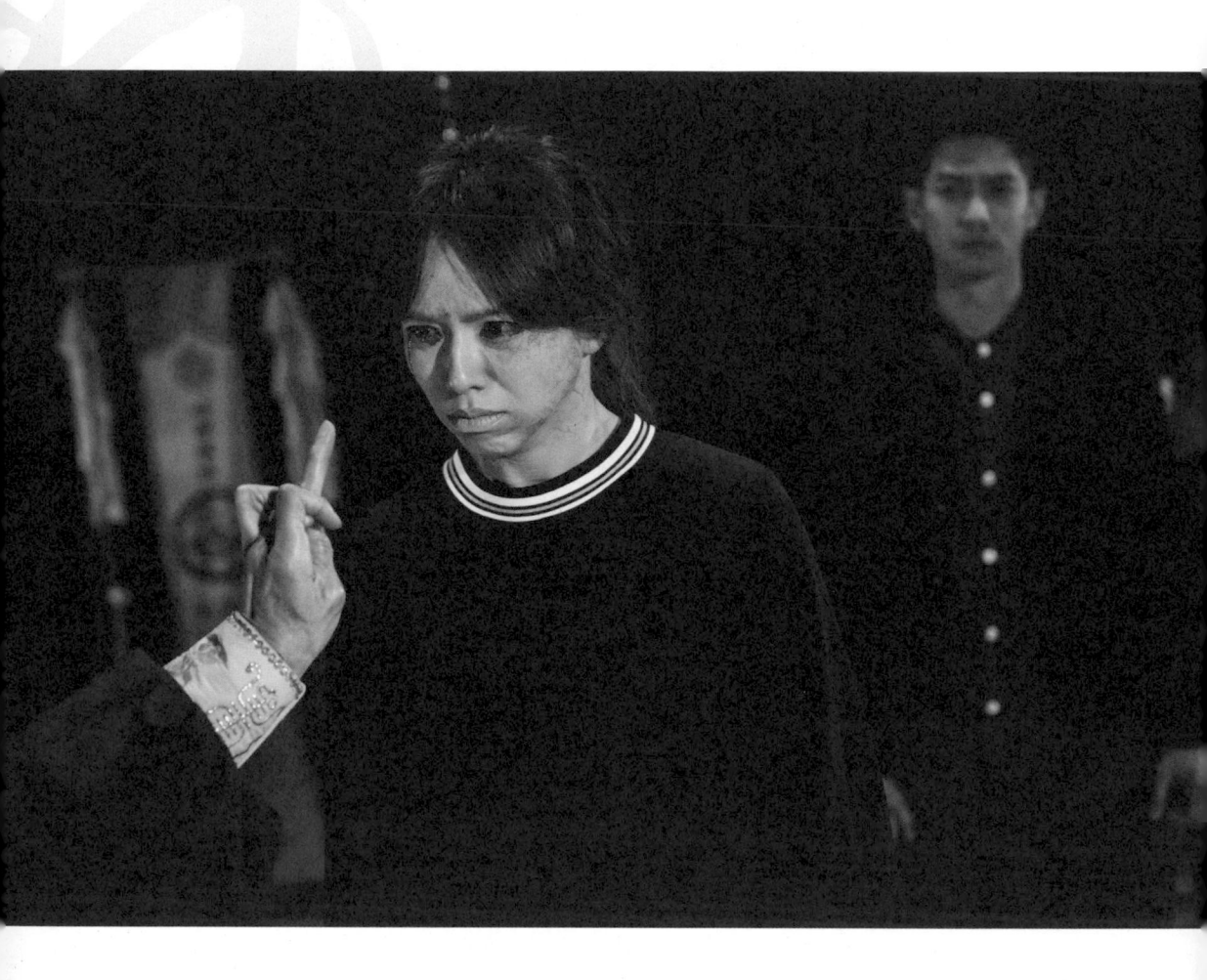

170　　**粽邪**——電影所說的那些鬼事

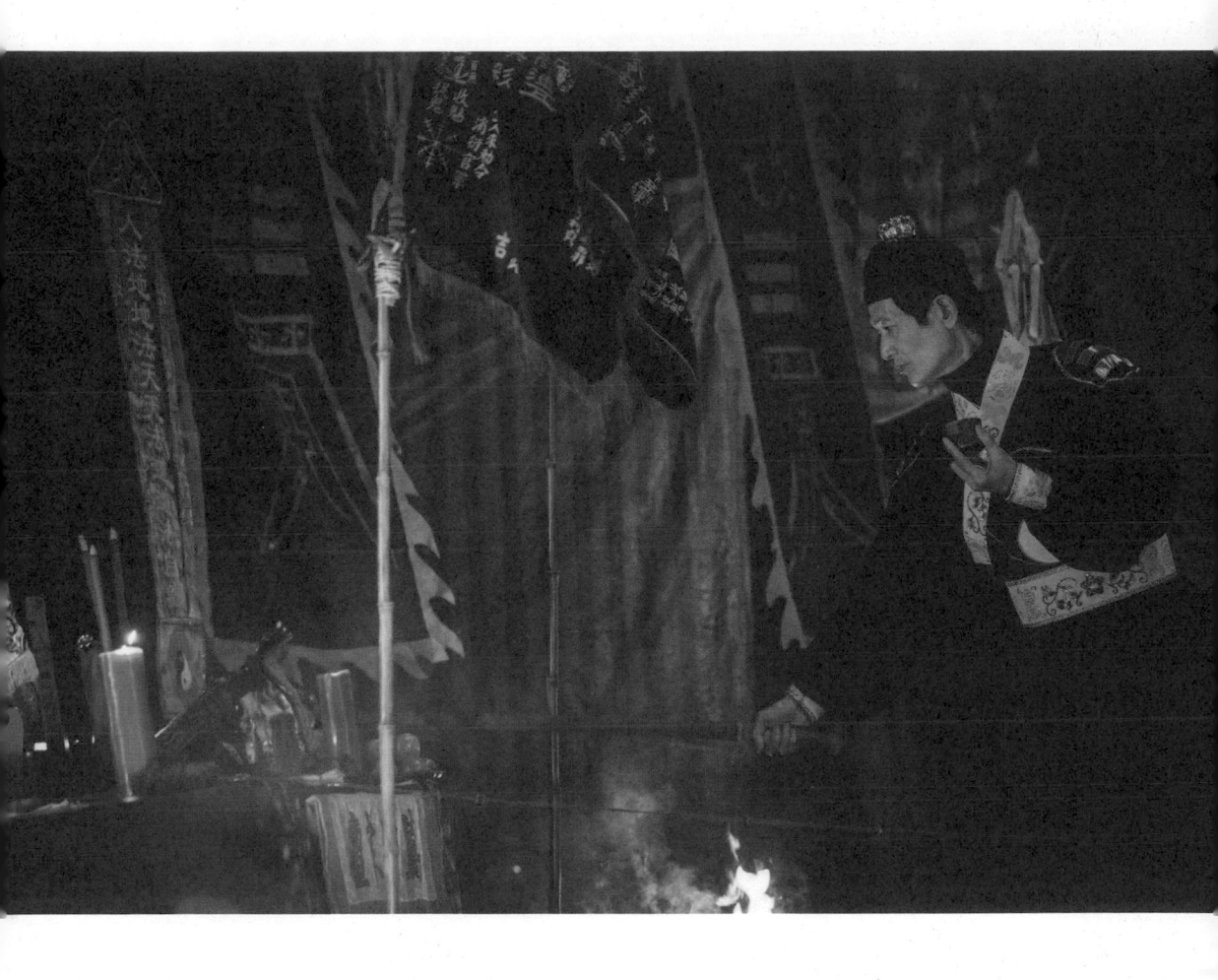

粽邪劇照

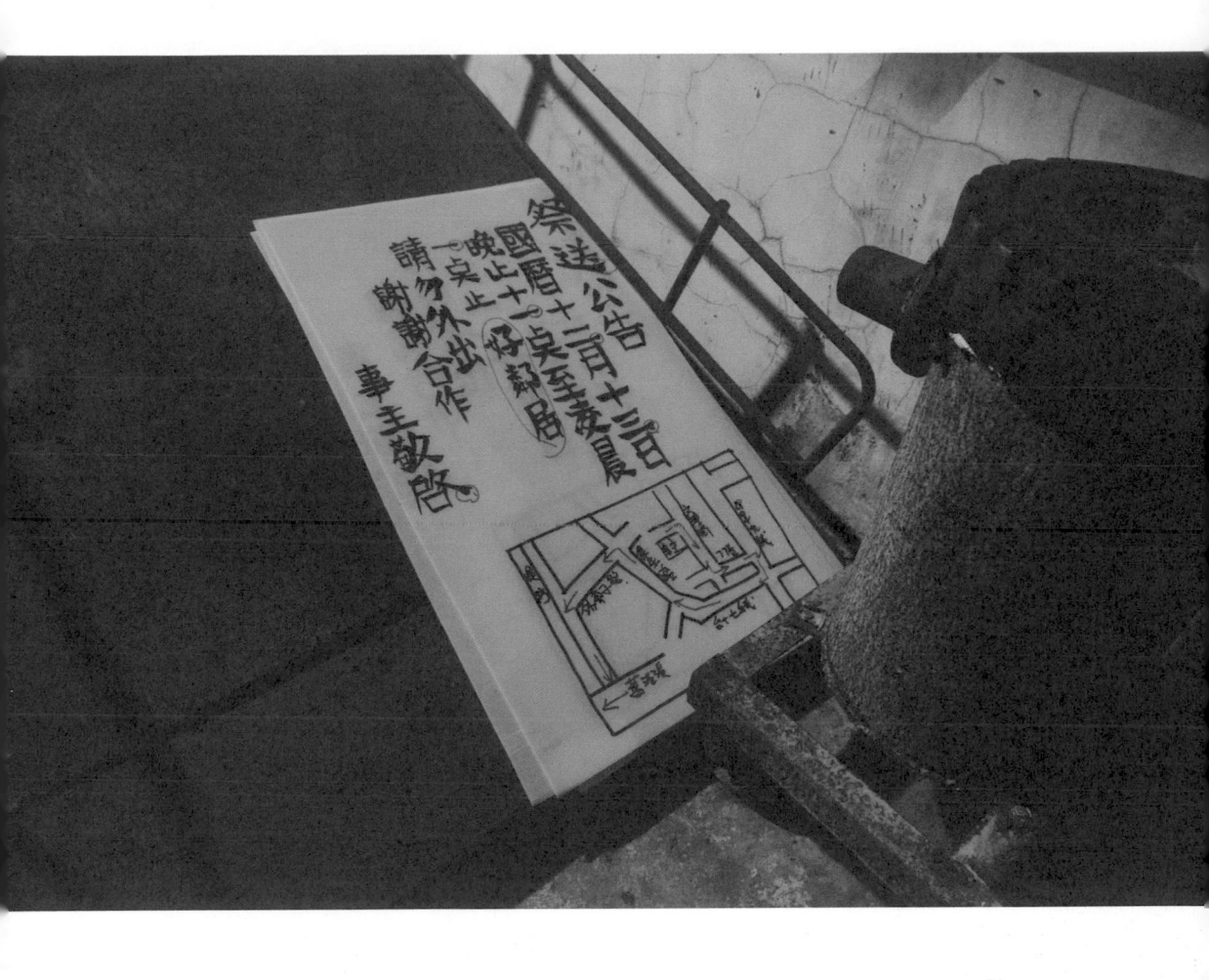

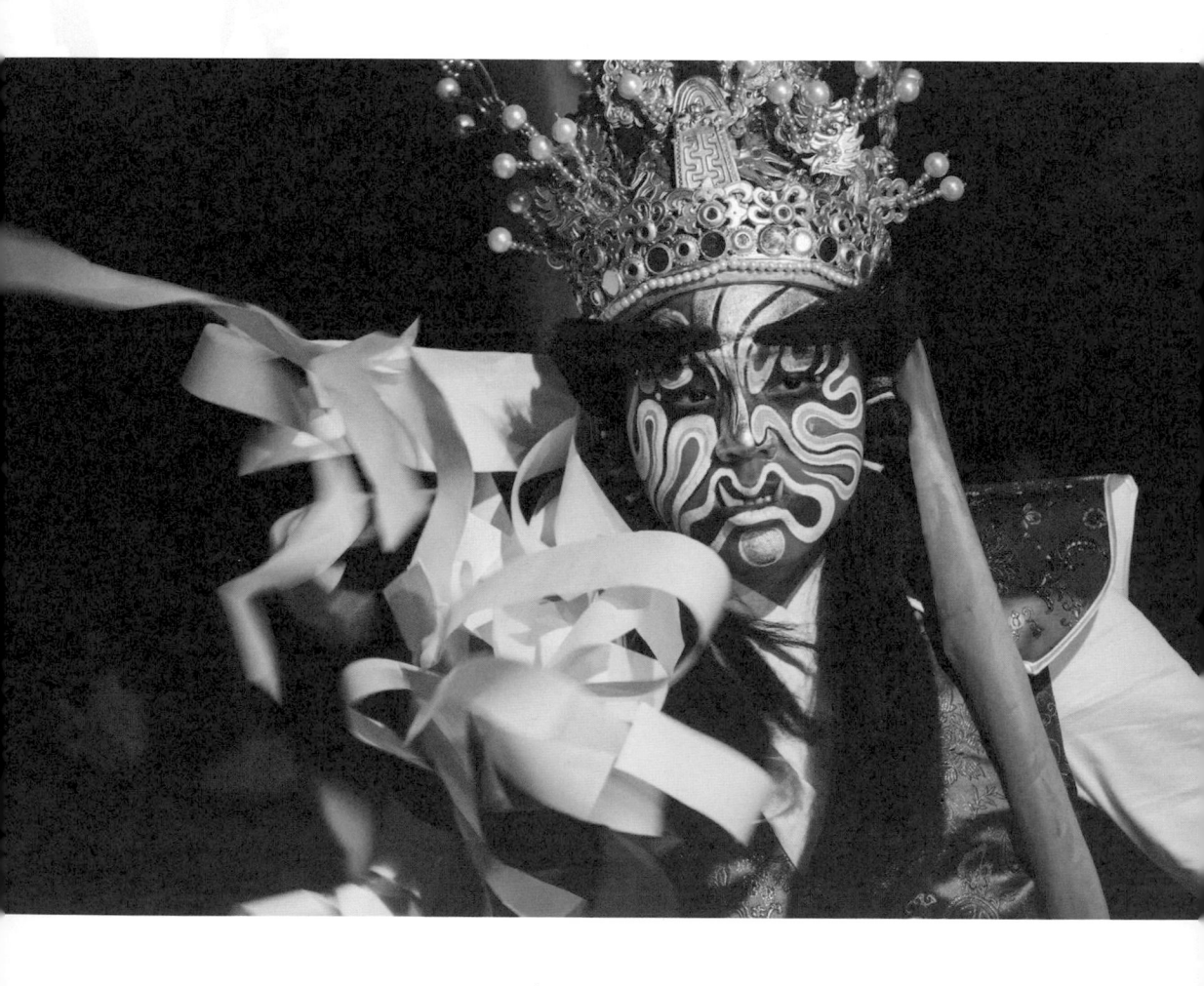

粽邪──電影所說的那些鬼事

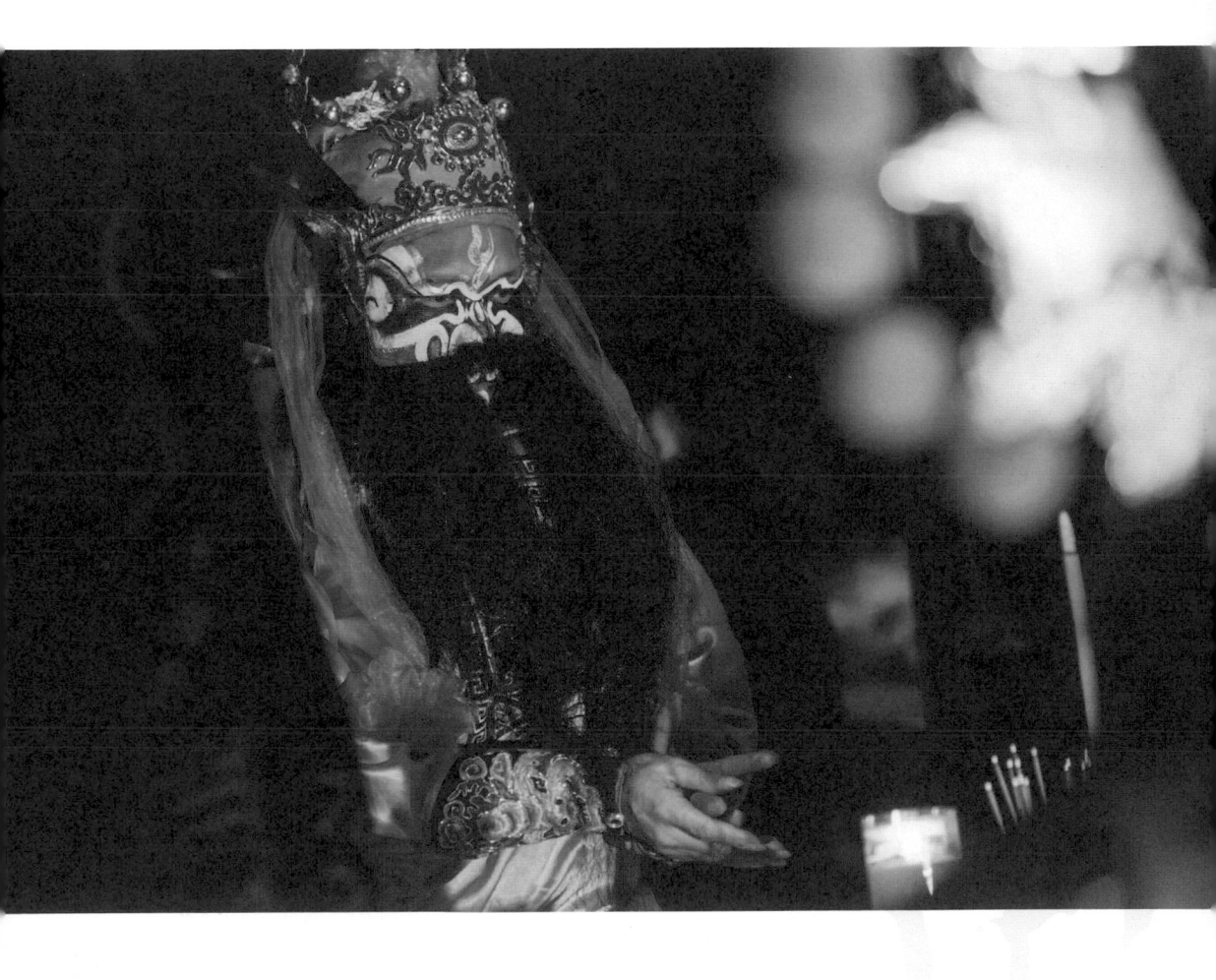

粽邪劇照

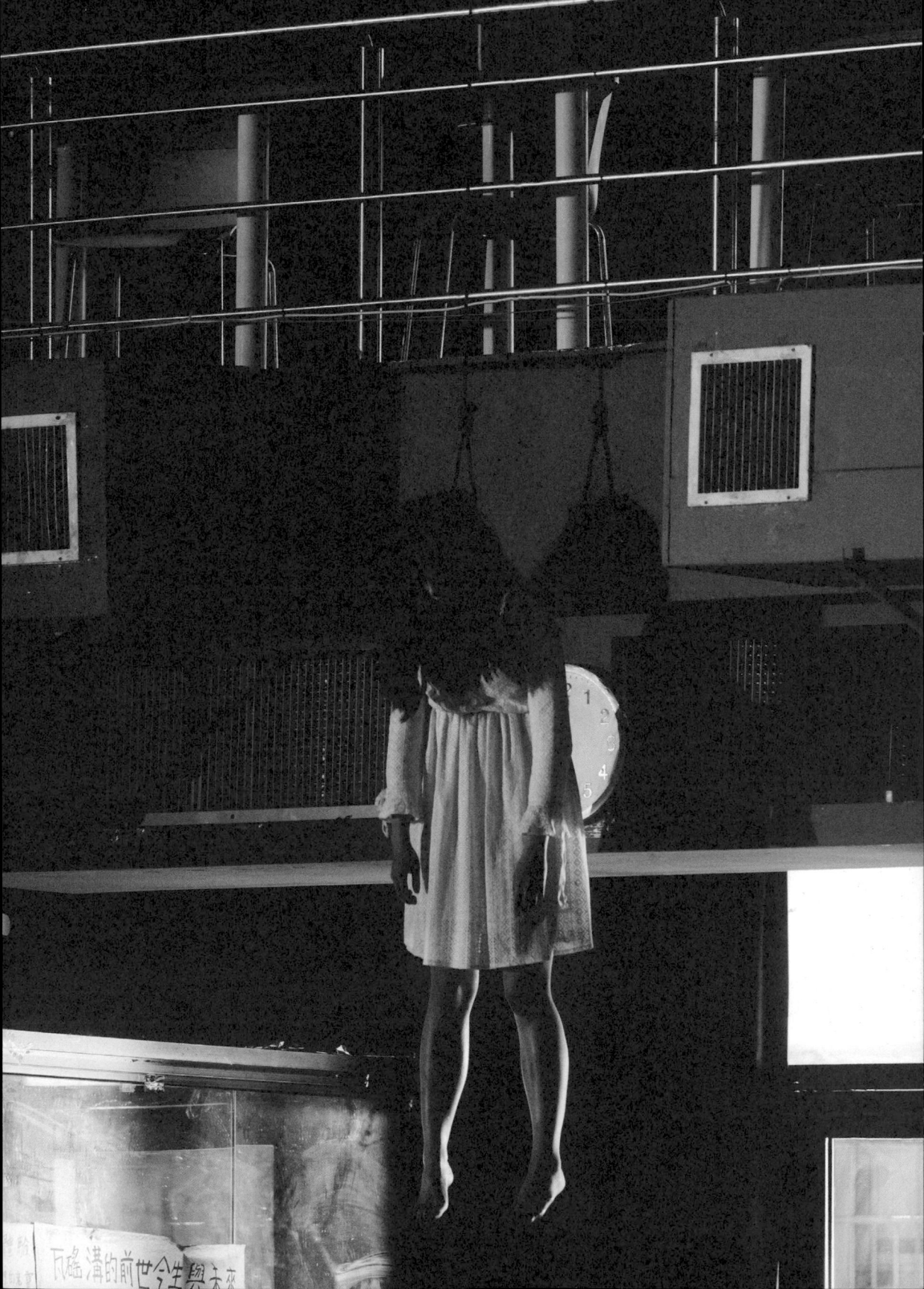

粽邪劇照

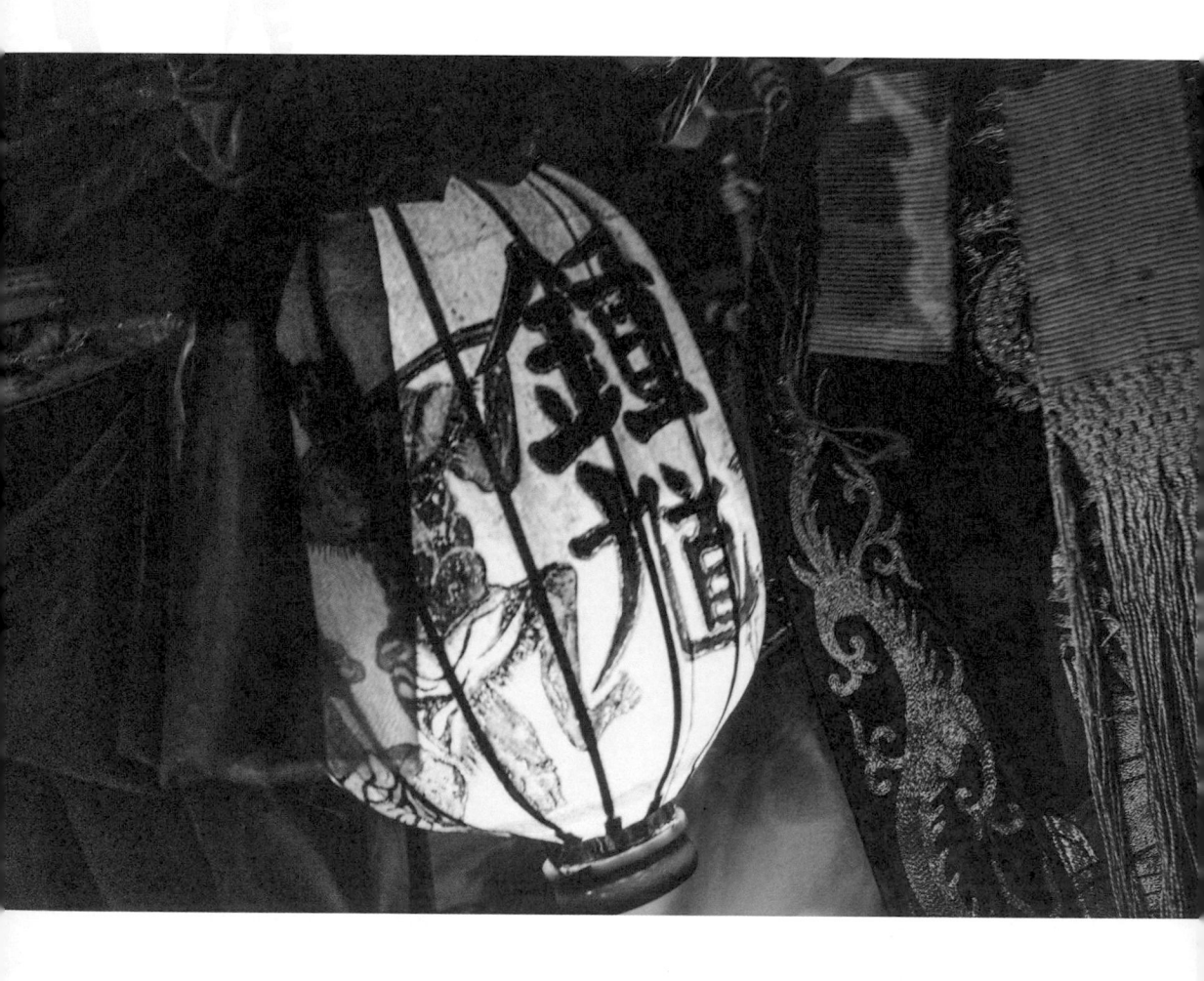

粽邪——電影所說的那些鬼事

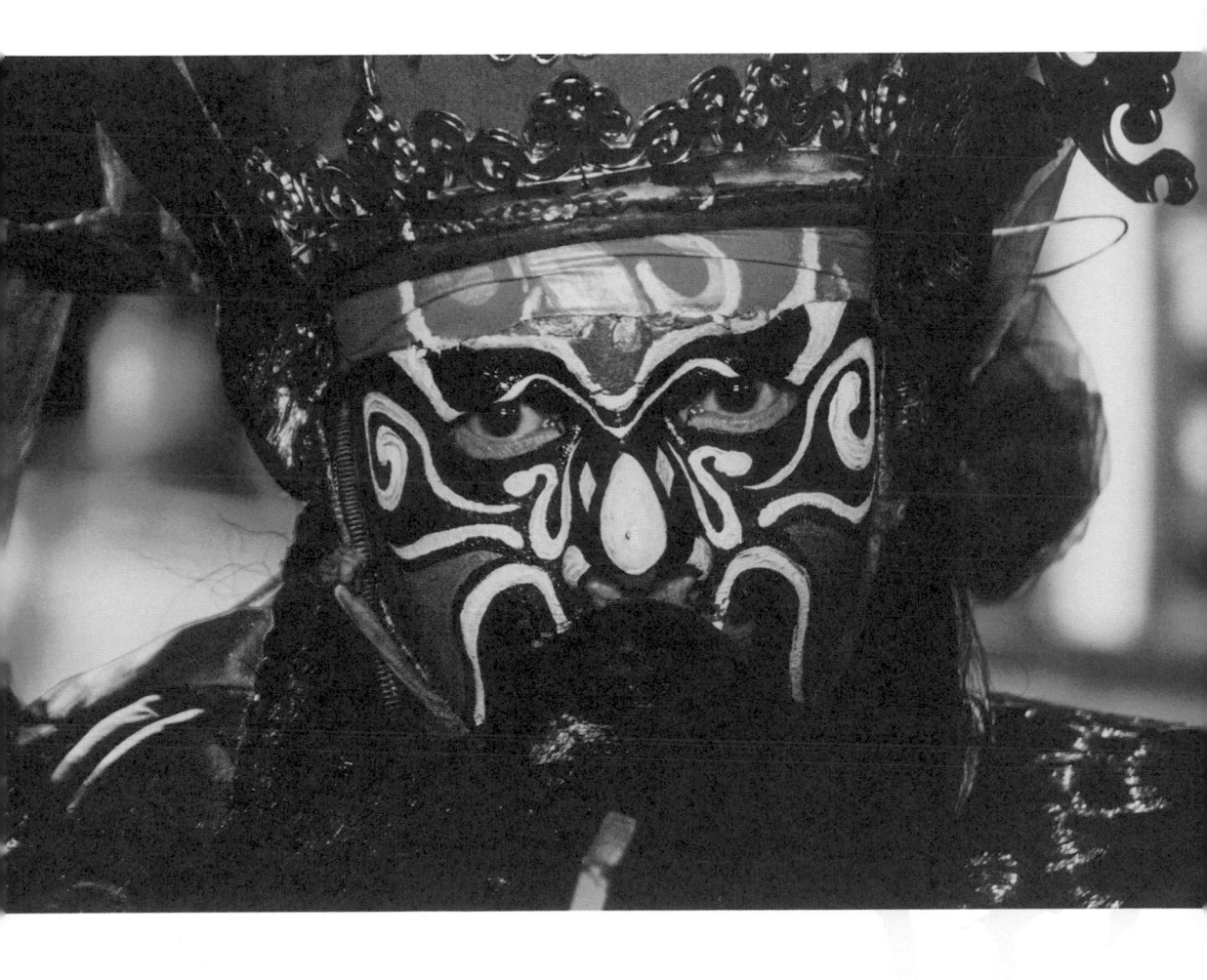

粽邪：電影所説的那些鬼事

作　　者－鄒介中
撰　　文－阮郁茹
撰文協力－張耘瑄、卓易叡
主　　編－林菁菁
企　　劃－謝儀方
封面設計－楊珮琪、林采薇
內頁設計－李宜芝

第五編輯部總監－梁芳春
董 事 長－趙政岷
出 版 者－時報文化出版企業股份有限公司
　　　　　108019　臺北市和平西路3段240號3樓
　　　　　發行專線／（02）2306-6842
　　　　　讀者服務專線／0800-231-705、（02）2304-7103
　　　　　讀者服務傳真／（02）2304-6858
　　　　　郵撥／19344724 時報文化出版公司
　　　　　信箱／10899臺北華江橋郵局第99信箱
時報悅讀網－http://www.readingtimes.com.tw
法律顧問－理律法律事務所 陳長文律師、李念祖律師
印　　刷－和楹印刷股份有限公司
初版一刷－2023年6月9日
定　　價－新臺幣399元
（缺頁或破損的書，請寄回更換）

時報文化出版公司成立於一九七五年，
並於一九九九年股票上櫃公開發行，於二〇〇八年脫離中時集團非屬旺中，
以「尊重智慧與創意的文化事業」為信念。

粽邪：電影所説的那些鬼事/鄒介中著. -- 初版. -- 臺北市：時報
文化出版企業股份有限公司, 2023.06
　　面；　　公分

ISBN 978-626-353-824-5(平裝)

1.CST: 電影片

987.83　　　　　　　　　　　　　　　112006668

ISBN　978-626-353-824-5
Printed in Taiwan